飛樂鳥工作室 著

素描 入門實戰一本通

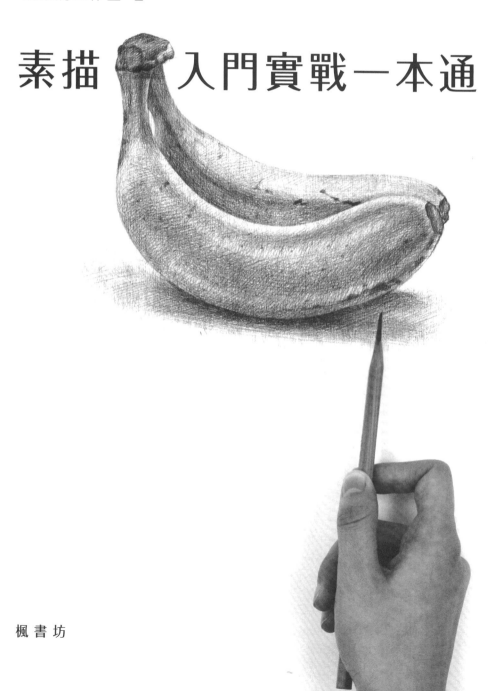

楓書坊

素描入門實戰一本通

出　　　　版／楓書坊文化出版社
地　　　　址／新北市板橋區信義路163巷3號10樓
郵 政 劃 撥／19907596　楓書坊文化出版社
網　　　　址／www.maplebook.com.tw
電　　　　話／02-2957-6096
傳　　　　真／02-2957-6435
作　　　　者／飛樂鳥工作室
港 澳 經 銷／泛華發行代理有限公司
定　　　　價／380元
初 版 日 期／2023年8月

國家圖書館出版品預行編目資料

素描入門實戰一本通 / 飛樂鳥工作室
作. -- 初版. -- 新北市：楓書坊文化出
版社, 2023.08　面；公分

ISBN 978-986-377-889-9 (平裝)

1. 素描　2. 繪畫技法

947.16　　　　　　　112010239

前　言

　　畫素描其實是一件很有趣的事情，但是因為它對繪畫基礎有著嚴格的要求，所以很容易讓初學者感到氣餒和無助。如果你下定決心要畫好素描，不妨跟著本書一起來學習和實踐，在體會繪畫技巧逐步提高的同時，點燃對繪畫的熱情！

　　在本書裡有全面、細緻的基礎知識，解決你在自學素描時的迷惑和困難。隨著學習的不斷深入，你將不再害怕起型、透視和光影這些看似很難搞定的基本功。緊接著本書還提供了大量的實戰練習，從幾何體到靜物，再到石膏像和人物頭像，把你想要學的、想要畫的一網打盡。而且書中的每一個案例都配有詳細的步驟講解和清晰的示意圖，讓你的臨摹練習更加輕鬆。

　　素描不是一下就能畫好的，但在本書的引導下，加上堅持不懈的練習，一定能取得顯著的進步，那時候你會對這黑白色調的畫面更加著迷。有了堅實的素描基礎，以後無論學習什麼畫種都能事半功倍，更加順利。

　　那麼就請保持著一份對繪畫的新鮮感和熱愛，一直開心地畫下去吧！

<div align="right">飛樂鳥工作室</div>

目　錄

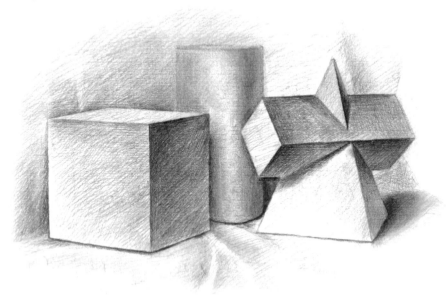

Part 1
你一定要知道的基礎知識

1.1 入門工具與基本技巧 /8

　1.1.1　鉛筆與橡皮 /8

　1.1.2　畫紙的選擇 /11

　1.1.3　如何削鉛筆 /13

　1.1.4　畫素描的標準姿勢 /14

　1.1.5　排線方法與練習 /16

1.2 如何觀察 /20

　1.2.1　觀察的重要性 /20

　1.2.2　觀察是在看什麼 /21

　1.2.3　運用對比法 /22

1.3 理解比例與透視 /24

　1.3.1　為什麼要學習比例 /24

　1.3.2　透視原理和幾種常見透視 /25

　1.3.3　將比例與透視用在素描中 /35

1.4 掌握光影概念 /37

　1.4.1　三大面五大調 /37

　實戰練習： 找出它們的三大面 /40

　實戰練習： 找出它們的五大調 /46

　1.4.2　常見的打光效果 /47

Part 2
幾何體與靜物實戰

2.1 學畫基礎幾何體 /52

2.1.1　方體 /52

實戰案例：畫方體 /55

2.1.2　柱體 /58

實戰案例：畫柱體 /61

2.1.3　錐體 /64

實戰案例：畫錐體 /67

2.1.4　球體 /70

實戰案例：畫球體 /73

2.2 處理構圖與畫面關係 /76

2.2.1　單獨幾何體構圖 /76

2.2.2　幾何體組合構圖 /77

2.2.3　虛實關係處理 /81

實戰練習：嘗試構圖 /85

2.3 學畫幾何體組合 /89

2.3.1　錐十字架與柱十字架 /89

實戰案例：畫柱十字架 /93

2.3.2　幾何體組合 /95

2.3.3　畫室一角 /98

2.4 從幾何體到簡單靜物 /101

2.4.1　盒子──方體變形 /101

2.4.2　茶葉罐──柱體變形 /104

2.4.3　山楂──球體變形 /108

2.4.4　半杯水──透明質感 /112

2.4.5　一對戒指──金屬質感 /116

2.4.6　靜物組合 /121

2.4.7　把靜物畫得更好 /125

Part 3
石膏像實戰

3.1 把石膏像看作複雜靜物 /130

3.1.1　學會歸納特徵 /130

3.1.2　用幾何形概括人物外形 /132

3.1.3　頭部的透視變化 /134

3.1.4　阿格里帕像 /137

Part 4
人物頭像實戰

4.1 用速寫抓住「大感覺」 /198

4.1.1 速寫——用畫筆去觀察 /198

4.1.2 把觀察到的放到紙上 /205

4.1.3 手把手教你畫得像 /212

實戰案例：半側面的女孩 /214

實戰案例：正面的男子 /218

實戰案例：微側的兒童 /221

實戰案例：側面的老人 /224

4.2 從石膏五官到真人五官 /227

4.2.1 眉眼 /227

4.2.2 鼻子 /229

4.2.3 嘴巴 /231

4.2.4 耳朵 /233

4.3 畫完整的人物頭像 /235

4.3.1 男子肖像 /235

4.3.2 發呆的女子 /243

4.3.3 優雅的老婦人 /251

3.2 瞭解骨骼與肌肉 /139

3.2.1 頭部的骨骼與肌肉 /139

3.2.2 善用輔助線起型 /141

3.2.3 熟悉人像特有的比例 /144

3.2.4 顴骨 /146

3.3 從五官開始練習 /150

3.3.1 石膏眉眼 /150

實戰案例：眼睛 /153

3.3.2 石膏鼻子 /156

實戰案例：鼻子 /159

3.3.3 石膏嘴巴 /162

實戰案例：嘴唇 /165

3.3.4 石膏耳朵 /168

實戰案例：耳朵 /171

3.4 畫完整的石膏像 /174

3.4.1 毛髮的位置與表現 /174

3.4.2 荷馬像 /184

3.4.3 美神像 /188

3.4.4 伏爾泰像 /193

你一定要知道的基礎知識

在開始學習素描前，有一些必須要瞭解的基礎知識，比如素描工具有哪些、這些工具的使用法、需要掌握哪些基本概念和技法等。在大家正式動筆之前，先和大家探討一下這些一定要知道的基礎知識。

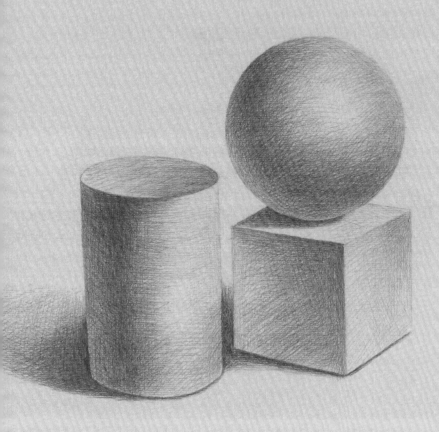

1.1 入門工具與基本技巧

素描的入門工具比較簡單，也很容易可以買到。但如何運用好這些工具，是需要一些技巧的，下面我們就先來認識這些工具、瞭解其使用技巧。

1.1.1 鉛筆與橡皮

鉛筆與橡皮可說是畫素描最基本的工具組合了。但素描中所使用的鉛筆跟我們在寫字時所用的有些區別，它有許多的型號，各有不同的用途。

■ 認識你手中的鉛筆

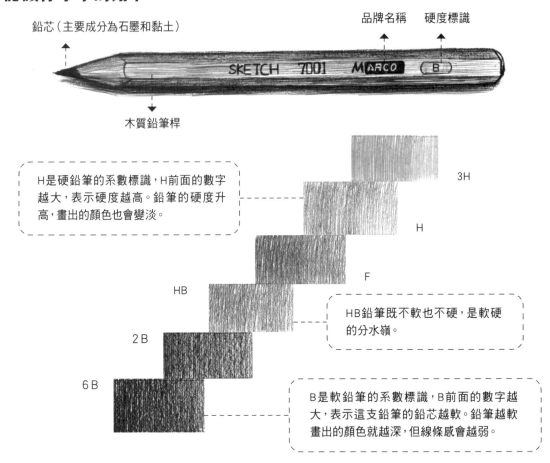

鉛芯（主要成分為石墨和黏土）

品牌名稱　硬度標識

SKETCH 7001 MARCO (B)

木質鉛筆桿

H是硬鉛筆的系數標識，H前面的數字越大，表示硬度越高。鉛筆的硬度升高，畫出的顏色也會變淡。

3H

H

F

HB

HB鉛筆既不軟也不硬，是軟硬的分水嶺。

2 B

6 B

B是軟鉛筆的系數標識，B前面的數字越大，表示這支鉛筆的鉛芯越軟。鉛筆越軟畫出的顏色就越深，但線條感會越弱。

■ 筆尖的使用

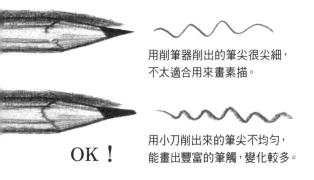

用削筆器削出的筆尖很尖細，不太適合用來畫素描。

用小刀削出來的筆尖不均勻，能畫出豐富的筆觸，變化較多。

OK！

■ 鉛筆的表現力

軟鉛筆的線條感較弱，但覆蓋性極強；硬鉛筆的線條感很強、覆蓋性很弱，多用於刻畫局部細節。

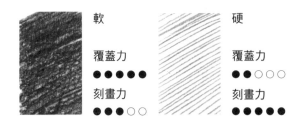

軟	硬
覆蓋力 ●●●●●	覆蓋力 ●●○○○
刻畫力 ●●●○○	刻畫力 ●●●●●

■ 常見的鉛筆品牌

中華鉛筆，大陸的老牌子，若要選擇陸產的素描鉛筆，它是首選。

馬可鉛筆，筆桿質地優良，鉛芯不容易斷裂，是素描畫友的優良選擇。

三菱鉛筆，原產日本，是現在最常見的素描鉛筆之一。鉛芯質地細膩，很好上色。

輝柏嘉，是歐洲最古老的文具品牌之一，製造最完美的書寫工具是這個品牌的企業文化。

施德樓，原產地德國，是國際著名的文具品牌。其生產的素描鉛筆質量優良，多用於精細的圖紙繪畫。

■ 軟硬鉛筆的繪畫表現

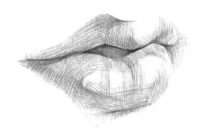

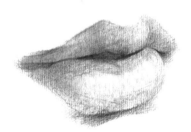

用硬鉛筆畫出的嘴唇，線條感很強，
稜角分明，但缺乏生動的變化。

如果只用軟鉛筆來繪畫，畫面會顯
得軟塌塌的，缺乏線條的細節。

■ 軟硬結合一起畫更好

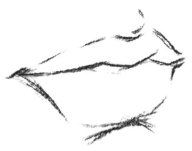

1 首先用2B
鉛筆打底稿。

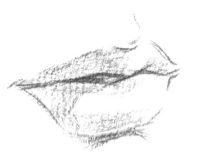

2 用B系數
鉛筆鋪出明暗
大調子。

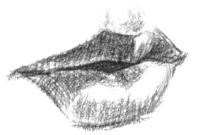

3 先用2B
鉛筆加深整
體，再用HB鉛
筆把嘴唇的紋
路畫出來。

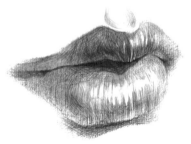

4 最後再用
2B或4B加深
最深的地方，
並用硬鉛筆刻
畫出更多的細
節。

■ 必備的素描橡皮

　　畫素描時用到的橡皮有：美術橡皮和可塑橡皮。兩種都很好用。美術橡皮不僅可以將畫面擦乾淨，也可以用來提亮高光。可塑橡皮可以揉捏成需要的形狀，用來提亮細節或是按壓局部來減淡顏色。

美術橡皮質地柔軟，可以用來擦除不需要的線條，也可利用其尖角來處理細節。

可塑橡皮可以捏成任意形狀，不管是整體按壓來減淡畫面，還是細節處理，都是必不可少的工具。

■ 橡皮的繪畫表現

　　在素描中，橡皮絕對不是只用來擦乾淨線條的工具哦。它也可以作為畫筆來使用，相當於一支非常好用的白色畫筆，能夠幫助我們創造出許多效果。

■ 普通橡皮的使用效果

圓角的大塊橡皮可以較徹底地擦去大面積的筆觸。

切下一塊尖角可用來擦拭細節，擦痕也很容易控制，還可用來模擬「淺色」筆觸。

在表現金屬杯子的條狀高光時，用橡皮的尖角擦一下就可以了。

■ 可塑橡皮的使用效果

將可塑橡皮捏成小尖角，可減淡筆觸或製造特殊的淺色效果。

將可塑橡皮捏扁則可用來大範圍減淡畫面，同時保留豐富的明暗過渡。

把可塑橡皮捏出一個小尖角，用尖角輕輕點蹭畫面，就能畫出果皮上的白色小斑點。

1.1.2 畫紙的選擇

選用專業的素描紙來畫素描是有其必要的。專業素描紙有很多種類和品牌,找到適合自己繪畫習慣的尤為重要。

■ 4 B 鉛筆下的紙張效果對比

素描紙畫出的畫面其肌理協調,看起來不會太膩。

畫在水彩紙上會有紋理過重、線條容易膩在一起,不好刻畫細節等問題。

印表紙太薄不適合反覆修改和塗抹。

色鉛筆紙的表面光滑平整,上鉛能力較弱,且紙面缺少肌理感,不適合素描的表現。

■ 推薦素描畫紙

飛樂鳥專用素描紙

大千素描紙

飛樂鳥便攜素描本

■ 不同畫紙的繪畫表現

　　對於素描來說，紙和筆是最重要的工具了，那麼紙張對於素描會有怎樣的影響呢？下面就一起來看看不同紙張在畫素描時的效果差異。

■ 不同畫紙的筆觸效果

在格紋狀的素描紙上塗抹時會自然留白出一個個小白格。

在有紋路的畫紙上素描，畫上去的線條會和紙張的紋路一樣。

紋理不明顯的素描紙，畫上去後幾乎沒有什麼紋理。

■ 不同紙張上的效果表現

在網格狀的紙上畫出有深淺變化的大片顏色，筆觸和顏色看起來都很朦朧，有種特別的質感。

中等粗細的素描紙最適合畫素描，筆觸既不是很明顯，又不會有太多的紋理，畫面效果自然隨意。

在細膩的紙上畫出大片的顏色，筆觸會很明顯，能看清楚每一筆的痕跡。

1.1.3 如何削鉛筆

　　削鉛筆似乎是一件連小學生也會做的事情，但在畫素描時，削好鉛筆絕對需要技術。根據需要，削出適合的筆尖，一起來看看需要哪些技巧。

可以從筆尖以上較長的位置開始削，這樣就可以根據自己的需要削出適合的筆芯長短。

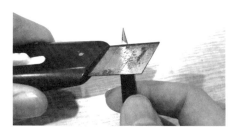

接著，從筆尖上面一點點的地方開始，細緻地削出合適的筆尖粗細。

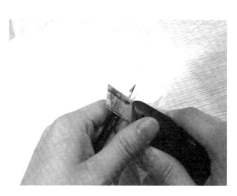

用美工刀削鉛筆時，為了安全也為了方便，應該用另一隻手的大拇指頂在美工刀的後面，來幫助削鉛筆的那隻手用力，防止美工刀滑動傷到手指。

標準好的素描鉛筆應該會有長長的筆尖露出來，筆芯部分長而不尖，方便在橫握、大面積上色時使用。

Tips：不建議用轉筆刀來削素描用的鉛筆

　　因為轉筆刀削出的筆尖過短、過尖，不能滿足素描時的多種行筆要求。塗、抹、揉、蹭這些素描表現方式，用轉筆刀削出來的鉛筆是做不出來的。

削鉛筆小技巧：

1. 盡量買正規的鉛筆，質量好的筆芯才不易斷。
2. 削鉛筆時起頭要靠上些，這樣向下削時才有更長的筆桿可削。
3. 熟能生巧，削多了就會越削越好了。

1.1.4 畫素描的標準姿勢

正確的繪畫姿勢可以幫助我們盡早畫出更好的畫面效果,標準的姿勢也有助於我們更好地掌握素描的基本技法。

■ 握筆姿勢

下面三種握筆姿勢是畫人物時經常用到的。針對不同部位的刻畫,應該學會適時變換握筆姿勢。

刻畫細節

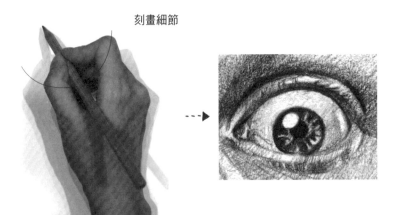

畫細節時,採用左圖所示的握筆姿勢,即寫字時的握筆姿勢。它主要通過擺動指間關節來作畫。

畫短線條

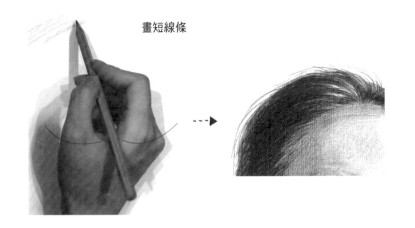

刻畫髮絲這些相對較短的線條時,採用左圖的握筆姿勢,手指離筆尖稍遠一些。主要通過擺動掌指關節來作畫。

畫長線條

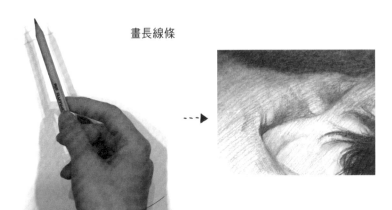

畫背景或大面積塗色時,採用左圖的握筆姿勢,其實就是把筆的末端放在虎口下,通過腕關節甚至是肘關節和肩關節的擺動來作畫。當然,運動關節越往上,畫出的線條就越長。

■ 正確的坐姿

用小畫板作畫。把畫板放在膝蓋以上10cm處,一手握住畫板頂部,一手自然垂放。可以以大腿為著力點,背部挺直,面部與畫板平行,視線與水平線的夾角保持在30°～60°。

以大畫板為例,在刻畫細節時,紙面與面部的距離可以更近一些,但不能小於一支筆的長度。身體可以適度地前傾,以舒適為標準。

左右兩邊的姿勢都是錯誤的。左圖中的眼睛與畫面過近,無法觀察畫面中的大關係;右圖中的背部過於彎曲,且視線不在畫面的垂直面上,容易導致觀測走形。

■ 正確的站姿

如左圖所示的站姿,同樣要保持身體挺直。雙腳可以呈稍息姿勢,以便能站得更久。視線與水平線的夾角要保持在30°～60°。如果要畫低處位置時,切忌彎腰去畫,要像右圖所示那樣,以張開雙腿來壓低身體高度,或直接調高畫板來畫。

1.1.5 排線方法與練習

■ 立鋒

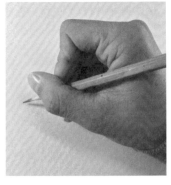

立鋒,顧名思義就是把筆立起來排線,採用前面講的以指間關節用力的握筆姿勢。

筆尖的運動軌跡如上圖所示,可以往任何方向移動。

立鋒排線的線條更細、更乾脆,一般常用於細節刻畫。

■ 側鋒

就是把筆側倒放平,以腕關節用力的握筆姿勢來畫。

筆尖的運動軌跡如上圖所示,上下擺動。

側鋒排出的線條較粗,線條感弱,排線效果更加柔和。

■ 拖筆畫法

握筆方式與側鋒一樣。

筆尖的運行軌跡與側鋒排線的軌跡垂直,如上圖所示,像是在紙面上拖著筆走,故名「拖筆」。

拖筆畫出的線條類似「枯筆」效果,鉛粉顆粒的粗細對它影響很大,所以拖筆效果會有一定的偶然性。

■ 均勻的直線

要畫出一條好看的直線也不是那麼簡單的。下面就來看一下簡單的直線會產生什麼樣的藝術效果吧！

 ---▶

排直線時，由於筆尖會越畫越鈍，開始時線條較細，到後面就會越畫越粗，變得不好看了。

過程中，如果覺得筆尖鈍了可以轉動一下筆尖，這樣就能畫出細線；如此反覆，就能畫出粗細大致一樣的線條了。

要畫出一條勻直的線，只需掌握三個字：快、準、穩。

運筆速度不夠快，而且手抖，線條就不夠平滑。

Test：一起來練習畫直線吧！

■ 瀟灑的弧線

　　除了直線外，另一種常用的線條就是神奇的弧線了。不僅在起型、刻畫毛髮以及排臉部線條時會用到，在其他很多地方也需要用弧線表現出想要的效果。

運筆的用力方式與畫直線略有不同，在立鋒握筆時，食指的掌指關節不動，只是大拇指的掌指關節來回扳動鉛筆，這樣就能畫出自然的弧線了。

還是像畫直線那樣落筆，畫出的弧線長度不必太長，以手指擺動的極限為準。

還可以順勢把弧線的一端擠在一起，另一端自然散開。用這種弧線來表現一些特殊的質感，比如捲髮。

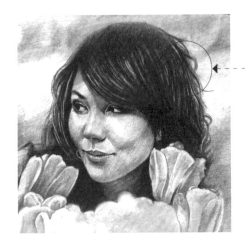

Test：一起來練習畫弧線吧！

■ 線條的組合與交叉

　　排線的最終目的是把線條組合起來,變成色塊,以此來表現畫面中的塊面。那麼在線條組合、交叉時,有哪些需要注意的技巧呢?

輕　　　　重　　　　輕

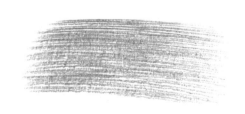

排直線要乾脆果斷,下筆的角度要小,
這樣就能得到兩頭輕中間重的線條了。

組合兩組這樣的線條時,以輕的地方去疊加,
輕與輕的組合就變成了重,這樣兩組色塊就能
很好地組合起來了。

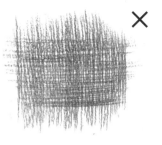

×

疊加線條時要注意,盡量不要使用十字交叉的線條,這樣的
線條不太好看。一般只有在表現特殊質感,比如布紋等才會用
到。在畫人物時,盡量不要讓兩組線條呈鈍角或銳角交叉。

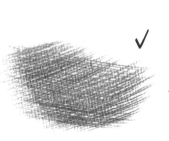

√

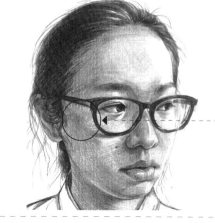

Test:一起來練習畫交叉線條吧!

1.2 如何觀察

在素描中,除了正確使用工具、理解繪畫知識和用筆技巧外,好的觀察力也非常重要。
磨刀不誤砍柴工,花時間去觀察、瞭解繪畫對象,有助於更好地表現它們。

1.2.1 觀察的重要性

在描繪一幅素描前,觀察是必不可少的。觀察能幫助我們確定要將什麼樣的內容表現在畫紙
上,還能讓我們畫出更真實的作品。

■ 觀察的角度確定畫面內容

先看到才能畫。在描繪前,第一個環節當然就是用眼睛去看;通過觀察、分析,
每個人會得到一些專屬於自己的感受,畫出來的都是反映所觀察到的世界。

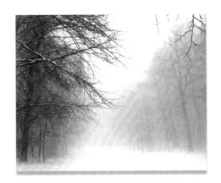

以這張風景照片為例,不同的觀察方式
決定了不同的繪畫效果。

這是從整體觀察看到整個風景的
輪廓,從輪廓線開始畫的。

先看到前面清晰的樹枝,那就從
前面最清晰的部分開始描繪。

■ 細心觀察才能畫得更像

看看這張人像,通過觀察女孩的外貌
特徵,把她畫出來。觀察的程度不同,描
繪出來的畫面也不一樣。

這次看得十分概
括,先感受到的是
兩塊暗部顏色。那
也沒問題,就從塗
出暗部開始。

在這張畫中,只觀察到女孩
子的髮型和粗略的五官特
徵,所以最後畫出來的效果
與照片相差很大。

再經過仔細觀察,發現女孩
的臉更圓一些,且人中的距
離並沒有那麼長,修改後的
畫面與照片更像了。

1.2.2 觀察是在看什麼

　　說到觀察物體，並不是盲目地去看，而是帶著幾個目的去分析它，這樣才能幫助我們畫出滿意的畫面。
現在就來看看在觀察物體時需要關注哪幾個部分。

■ 觀察物體的形狀

　　觀察物體的形狀是第一時間
要做的事。確定了物體的形狀
後，才能畫出準確的外型。

　　像右圖的地球儀，通過觀察
就能分析出它是由球體和扁的
長方體所組成。

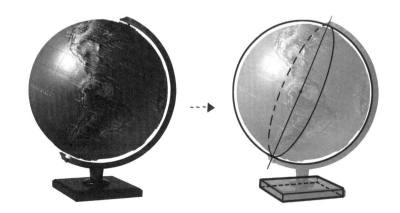

■ 觀察物體的顏色和質感

　　第二個需要觀察的是物體的顏色。
素描中呈現的就是黑、白、灰三種色
調。我們要觀察哪個地方的顏色最
深、哪個地方的最淺，這決定了畫面
的色調深淺。

　　同時還可以觀察物體是光滑的還是
粗糙的，這決定了我們要用什麼筆觸
來畫它。

因為梨皮比較光滑，描繪時
可以多使用均勻的排線。

■ 觀察物體的空間關係

　　畫對物體的空間關係能讓畫面更有
立體感。

　　在觀察空間關係時，要注意物體的
前後遮擋關係，以及大小變化。這種
空間透視非常重要，在稍後會有詳細
的講解。

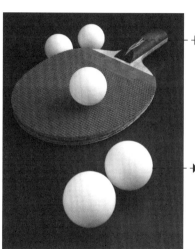

同等大小的乒
乓球，位於靠
後空間的會小
一點。

處於前方的乒
乓球會顯得大
一些。

1.2.3 運用對比法

在觀察物體時,可以利用對比法,這樣能更準確地抓準物體的特徵。在運用對比法時,可以從以下幾個方面開始。

■ 比例上的對比

在畫面中找到一個參照物,以它的大小為基準,通過比例上的對比,把其他部分的大小確定下來。

描繪這堆散落扣子的外形是有難度的,但運用對比法,畫起來就會簡單很多且會畫得更準確。

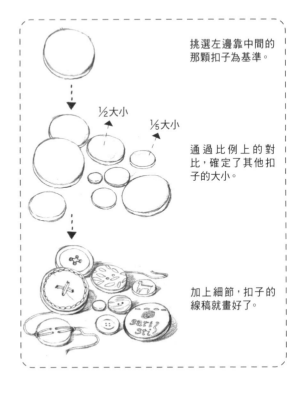

挑選左邊靠中間的那顆扣子為基準。

½大小 ⅙大小

通過比例上的對比,確定了其他扣子的大小。

加上細節,扣子的線稿就畫好了。

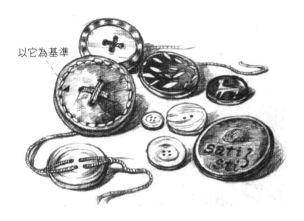

以它為基準

■ 光影上的對比

物體在光線的照射下會產生明暗變化,找準它的亮部和暗部,對表現立體感很有幫助。

在畫下面這張人像時,先找到她的亮部,通過對比,比亮部色調深一些的地方就是灰部,比灰部更深的則是暗部。

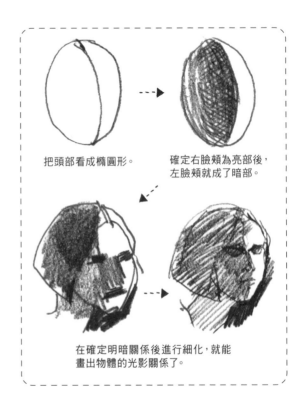

把頭部看成橢圓形。

確定右臉頰為亮部後,左臉頰就成了暗部。

在確定明暗關係後進行細化,就能畫出物體的光影關係了。

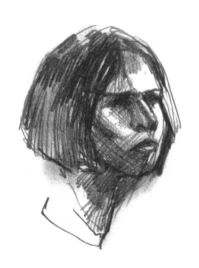

■ 色調上的對比

物體在光影的影響下,會呈現出豐富的明暗灰變化,想要輕鬆地利用黑白灰畫出這種關係,可從色調對比著手。

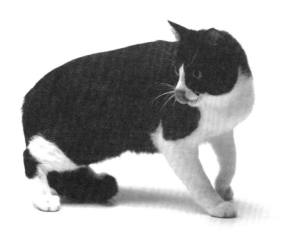

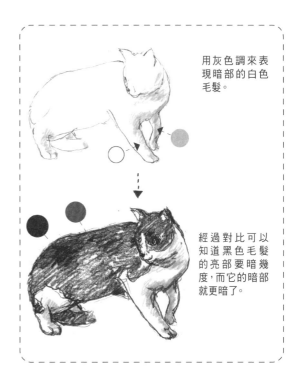

用灰色調來表現暗部的白色毛髮。

經過對比可以知道黑色毛髮的亮部要暗幾度,而它的暗部就更暗了。

從單個物體來看,這隻貓是黑白的,首先在顏色上就有差異。從白色毛髮出發,用對比法一步步畫出整隻貓的色調。

在有許多物體的畫面中,用的方法也是一樣的。先區分出整體的明暗色調,再用對比法畫出豐富的色調變化。

當觀察的對象太過豐富時,色調變化會更複雜,這時可以把眼睛瞇起來看,色調對比會更清晰。

先把最暗和最亮的調子定下來。

通過色調對比法把中間色調畫出來,畫面色調就會變得豐富、細膩了。

1.3 理解比例與透視

簡單來說，比例就是物體在空間中所佔的面積；當它出現在畫紙上時，通常是指物體的橫向和縱向的比值。透視則是指空間中的物體都是以近大遠小的規律呈現在我們眼前的，畫圖時需要遵循此一規律。

1.3.1 為什麼要學習比例

學習比例對畫準物體的形體是很有幫助的，通過比例分析還能幫我們檢測畫出來的線稿是否準確。下面分別從單個物體和組合物體來瞭解比例的重要性。

■ 單個物體的比例

在畫單個物體時，掌握好比例關係線稿就成功一半了。

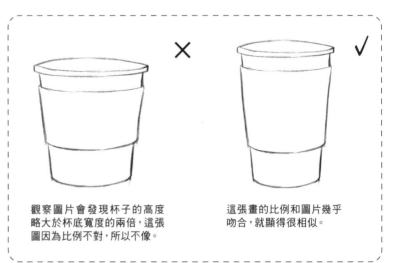

觀察圖片會發現杯子的高度略大於杯底寬度的兩倍，這張圖因為比例不對，所以不像。

這張畫的比例和圖片幾乎吻合，就顯得很相似。

■ 組合物體的比例

在畫組合物體時，正確的比例更加重要。掌握比例畫好單個物體後，還要與其他物體進行對比，從而畫出準確的線稿。

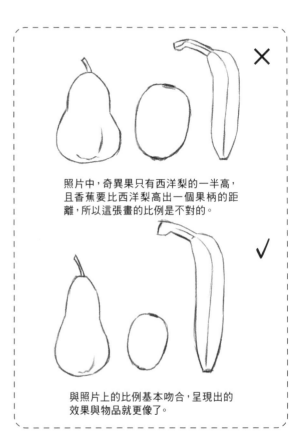

照片中，奇異果只有西洋梨的一半高，且香蕉要比西洋梨高出一個果柄的距離，所以這張畫的比例是不對的。

與照片上的比例基本吻合，呈現出的效果與物品就更像了。

1.3.2 透視原理和幾種常見透視

當人用雙眼看事物時,其實是以不同的角度來觀察的,所以物品會有往後緊縮的感覺。

那麼視線必然會交匯在無限遠上,透視的重點就在於確定這個點,也就是消失點。

■ 透視的形成和概念

因為有了透視的概念,繪畫世界才會變得更加奇妙。繪畫時,帶著透視的感覺來畫會有意想不到的收穫和成效。

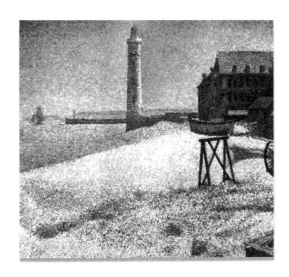

印象畫大師喬治·修拉的作品。我們可以從畫面的安排和事物的位置揣摩出其中的空間結構。通過大量欣賞有明顯空間透視的作品,可以讓我們在繪畫中輕鬆地想象出畫面的結構與重心,將我們對事物的理解提升到一個全新的層面。

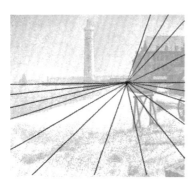

不難看出,這幅作品在空間透視上隱藏著許多信息。

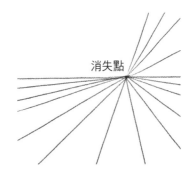

消失點

作者在繪畫時曾經細緻地考慮過透視結構,按照這樣的方法來繪製,畫面就會有透視感。

在透視理論中,橢圓形的兩端應該是圓角而不是尖角,畫時要注意到這一點。

如果我們能發現這瓶子的頂部是個橢圓,那麼底部應該也是個橢圓才對。

越近的東西，用兩眼看時角度差就越大；越遠的角度差就越小。很遠的東西用兩眼看時，角度幾乎是一樣的，因此，近的東西緊縮感較強，所以畫靜物時一定要注意到透視關係。

■ 從不同的角度看正方體的透視變化

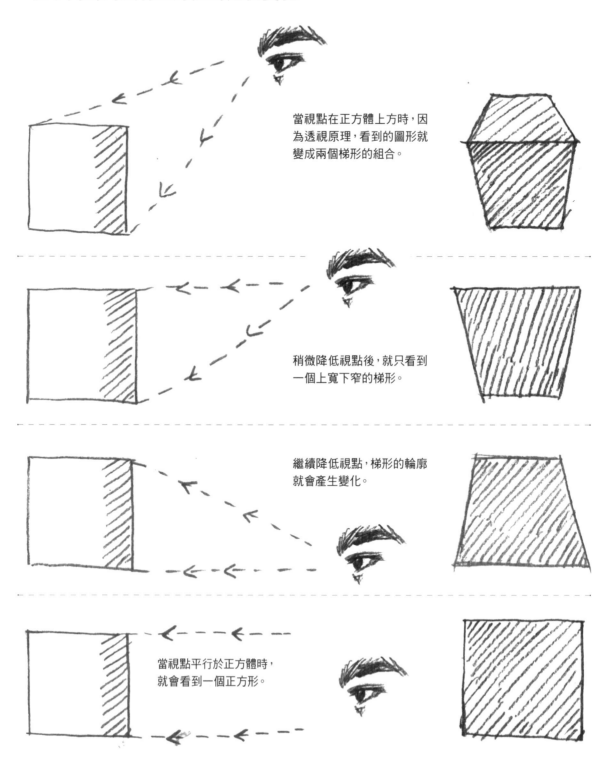

當視點在正方體上方時，因為透視原理，看到的圖形就變成兩個梯形的組合。

稍微降低視點後，就只看到一個上寬下窄的梯形。

繼續降低視點，梯形的輪廓就會產生變化。

當視點平行於正方體時，就會看到一個正方形。

透視有很大一部分取決於我們的視點。繪畫時，選擇一個合適的視點是促成畫面感覺的核心所在；所以在繪畫前，我們要對視點進行細緻的觀察。

■ 透視原理

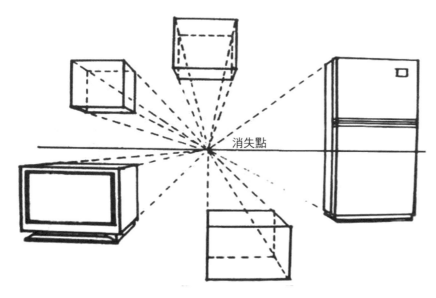

消失點

簡單來說,透視就是把眼睛看到的景物投影到平面上,並在此平面上描繪景物。在透視投影中,觀者的眼睛稱為視點,延伸至遠方的平行線會交於一點,稱為消失點。如果還不明白的話,就試著想想向前延伸的鐵軌吧!

我們可以用格子圖來理解透視原理:先繪製一個網狀圖案,繪製時要表現出近大遠小的空間透視感。

在格子上找到四個點,畫出一個正方形來。

根據透視感將正方形畫成正方體。

用這樣的方法在網狀平面上畫出一系列的透視圖。
可以試著用這樣的方法來理解透視。

■ 常見的透視——平行透視

　　放在水平面上的立方體，其正面（前方的面）的四條邊會與畫紙的四邊平行。此時，與眼睛的高度一致的平行直線其正面會是一個正方形。

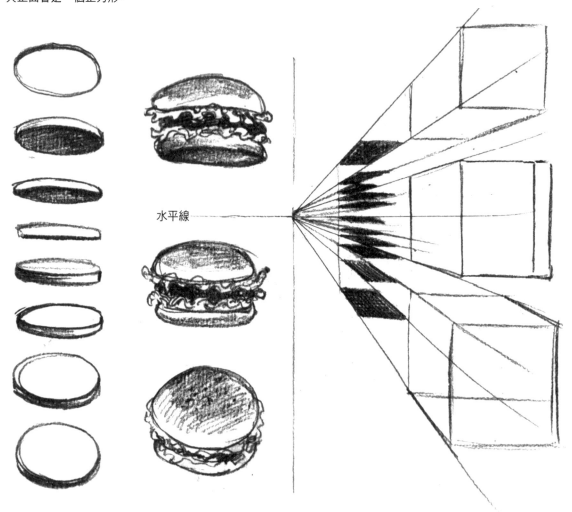

水平線

　　比如正方體，當其中的一個面對著自己時，就可以用平行透視法來繪製。先在紙上畫一條視平線，把正方體上垂直於正對著你的那個面（當然不會完全正對著你，否則就只能看到一個面了）的四條線畫在紙上，它們的延長線將相交於視平線上的一點。再把其餘的線畫上去，就成了一個正方體了，這就叫平行透視。

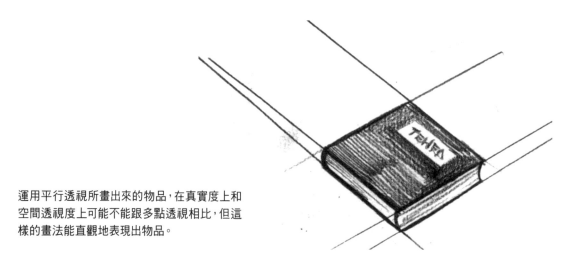

　　運用平行透視所畫出來的物品，在真實度上和空間透視度上可能不能跟多點透視相比，但這樣的畫法能直觀地表現出物品。

■ 繪製透視感覺的方法

近大遠小:這種方法在基本的素描中經常用到,有了大小的差異後,就能輕鬆展現出透視關係了。

近濃遠淡:當對象在遠處時,不但體積變小了,在顏色的深度上也會有明顯的變化。

近實遠虛:在刻畫對象時,畫面的邊緣或者遠處的一些景物都可以用簡單的幾條線來表現,
讓注意力集中在畫面中央和需要特別表現的位置上。

有一個特別的方法可以用在平行透視上，那就是通過變換視點，比如左右平移，將物體縮小。但這會讓畫出來的物體變得很奇怪，比如在畫俯瞰高瘦的人的畫面時，可能會將人畫得矮矮的；平行透視就是這類型的繪製方法。下面就來看看用平行透視法畫出來的效果。

■ 不同角度下的易開罐

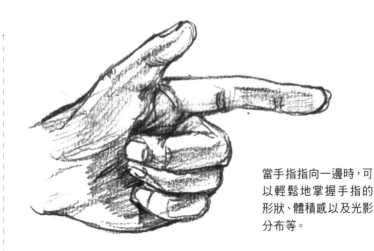

當手指指向一邊時，可以輕鬆地掌握手指的形狀、體積感以及光影分布等。

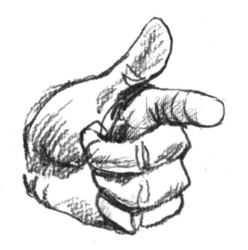

當手指漸漸向你的方向轉過來時，食指就會變得怪怪的，這就是平行透視的特 別之處。

當易開罐慢慢向我們轉過來時，它的形狀就會越來越奇怪。

當手指正面指向你時，這種尖銳的感覺可能會讓你感到不適。試想一下，這樣的輪廓的確讓人難以忍受，但這就是事實，接受這種透視變化，才能畫出準確的結構。

■ 常見的透視──成角透視

　　成角透視就是把立方體畫出來。當立方體的四個面相對於畫面有一定的傾斜角度時，縱深上的平行直線就會匯集到兩個消失點上。這時垂直於上下兩個水平面的平行線其長度就會縮短，但並不會有消失點。

■ 成角透視的概念

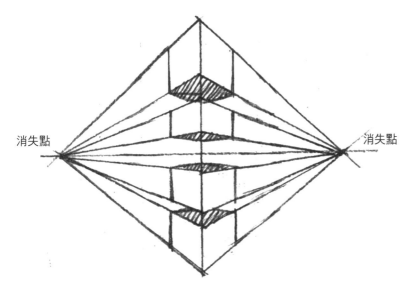

正六面體的一個面與地面平行，其左右所豎立的側面與畫面成角時就叫「成角透視」（它有兩個消失點）。正六面體的三組邊線其透視方向是：有四條與畫面垂直，有四條相交於左消失點，有四條相交於右消失點，如左圖所示。

　　成角透視是製造空間感的主要手段之一。對於素描初學者來說，透視知識是極為重要的，造型的準確與否很大程度取決於繪者對透視的理解。

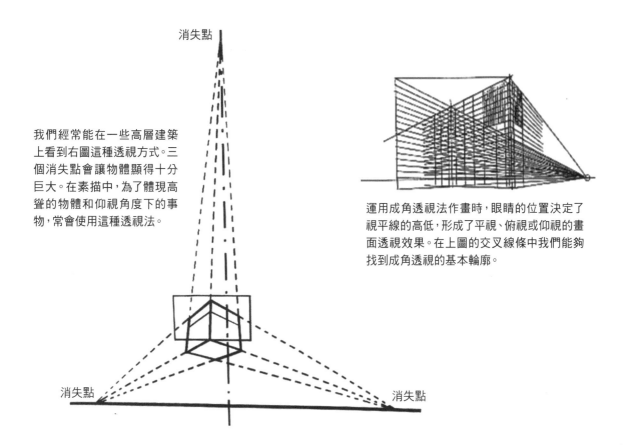

我們經常能在一些高層建築上看到右圖這種透視方式。三個消失點會讓物體顯得十分巨大。在素描中，為了體現高聳的物體和仰視角度下的事物，常會使用這種透視法。

運用成角透視法作畫時，眼睛的位置決定了視平線的高低，形成了平視、俯視或仰視的畫面透視效果。在上圖的交叉線條中我們能夠找到成角透視的基本輪廓。

■ 生活中到處都有成角透視

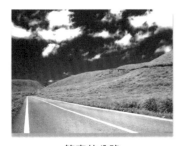

筆直的公路

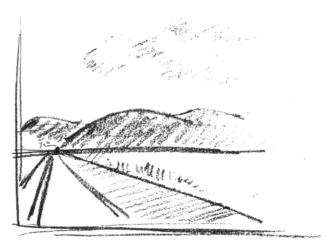

如果將公路的消失點鎖定在畫面一側，也能將平行透視變為成角透視。

仰望的高樓大廈

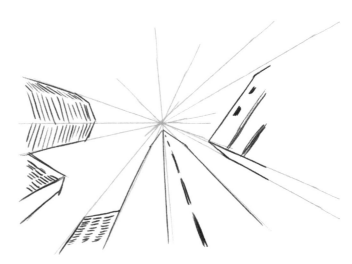

抬頭仰望身邊的大廈會發現在房頂上也有成角透視的痕跡。

一個斜放的禮物盒

你的身邊有禮物盒或是一些盒子嗎？找個斜斜的角度
對著盒子看，你也能找到成角透視的存在。

■ 成角透視的應用

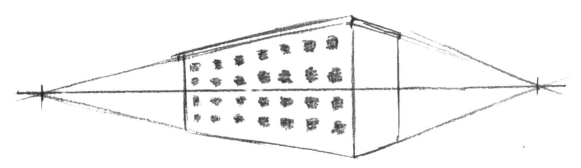

在繪製房屋時，可以將一些比較接近基本幾何體的房屋用成角透視來表現它，這會讓人更容易感覺到它的體積感。

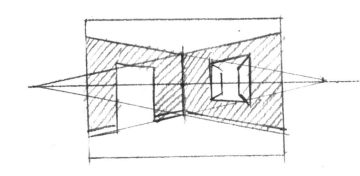

若繼續用成角透視來繪製屋內空間時，馬上就能體現出室內的空間感。比如在兩張一樣大的紙張上，用平視法和成角透視法畫同一個房間，就會得到兩種截然不同的空間感和效果。

樓梯間看似複雜，若參考透視的坐標線來畫，也不到難以把握的程度。

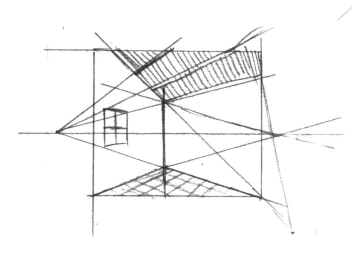

試著繪製屋頂結構。畫草稿時可能會覺得有些彆扭，但畫完後會很有成就感。可以常做這樣的練習來提高畫技。

■ 散點透視和焦點透視

　　散點透視法又稱為動點透視法，是指從多個角度來表現事物的特徵，或從多個側面來刻畫人物的繪畫方法。這方法可以使表現的對象更加鮮明、生動、豐滿，也更富立體感。焦點透視與散點透視有很多不同的地方，在焦點透視中只有一個消失點。

■ 兩種透視的區別

　　最典型的散點透視和焦點透視比較就是用中國橫幅捲軸畫對比西方油畫。在觀賞中國捲軸畫時都是一邊拉開另一邊捲起慢慢地看，這樣的話就需要讓每刻看到的畫面都有獨立的視覺焦點。而油畫則不然，如果遮住畫面的一部分，就會使觀者覺得構圖不完整。

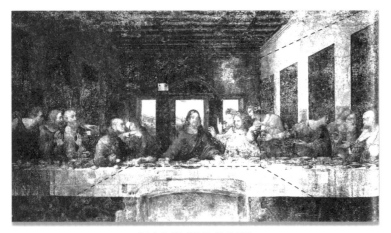

西方名畫《最後的晚餐》

有人認為只有西洋畫有透視，傳統的中國畫是沒有透視的；這其實這是不對的，傳統的中國畫也是有透視的，但是它的透視方法與一般的西洋畫有著極大的不同。

散點透視法符合心理上的真實感，是種內在的真實；焦點透視法符合視覺上的真實，是種外在的真實。前者重視內心，後者則更重視環境。

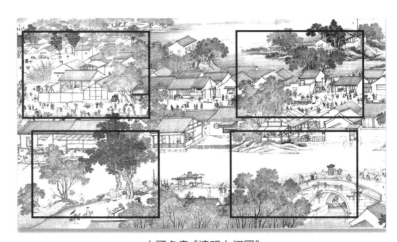

中國名畫《清明上河圖》

西洋畫講究的是焦點透視，而中國畫更多的是散點透視，這樣的繪製方式讓你在畫面上的任何一個部分都能無可挑剔地找到一個完整的畫面。

1.3.3 將比例與透視用在素描中

學習比例和透視就是為了幫助我們畫得更好。下面就以禮物盒為例，看看比例和透視在實際繪畫中是如何發揮作用的。

■ 利用比例進行測量

在觀察物體的比例時，我們常常會用到測量法，幫助我們準確地獲得物體的比例信息。

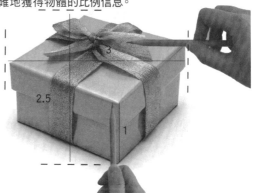

1　先觀察禮物盒，用鉛筆測出盒子高度，以大拇指作好標記。再以盒高為單位測量整個盒身的比例，得出3：2.5。

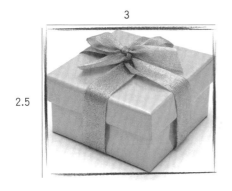

2　把測量得到的比例用方框畫出來，就得到盒子的大框架了。

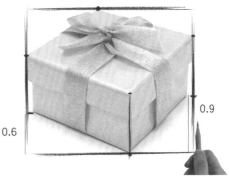

3　再次利用比例測量法把盒子上的幾個重要邊緣點確定出來。

Tips：正確和錯誤的測量方式

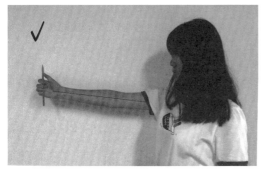

測量時要伸直手臂，上下左右移動來測量物體的各個部位。

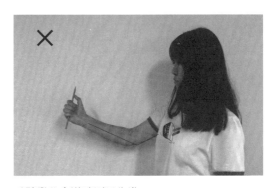

手臂彎曲會導致測量失準。

■ 檢查物體的透視

　　畫物體的外形時，要遵循透視規律。在畫完線稿後，利用前面學過的透視知識來檢測一下畫出來的線稿是否準確。

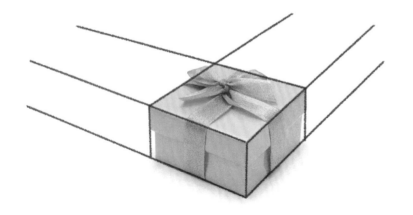

1 把前面標出的幾個點用直線連起來，盒子的外形就確定了。將幾條邊線畫長一些，更容易看清楚透視。現在看看這幾條邊線是不是符合正六面體的透視。

2 擦除多餘的長線條，得到完整、乾淨的盒子外形輪廓。

3 再次利用測量法測出盒蓋的高度比例，然後把它畫出來。

4 繼續通過比例找出緞帶的位置和寬度。畫緞帶時同樣要符合物體的透視規律。

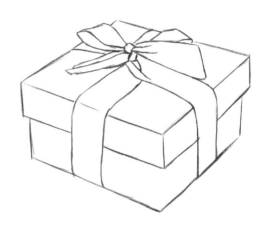

5 細化圖形，畫出蝴蝶結等細節線稿就完成了。

1.4 掌握光影概念

素描除了對外形、結構要有正確的認識外，對於光影的認識也必不可少。對於光影有正確的認識，才能在畫出正確的外形後進一步表現出立體感和空間關係。

1.4.1 三大面五大調

■ 認識三大面

物體受光線的影響會產生兩個明顯的面，即受光面和背光面；而夾在受光面和背光面之間的則是灰面。這三個面就是素描中的亮面、灰面和暗面，也就是人們常說的黑白灰關係。

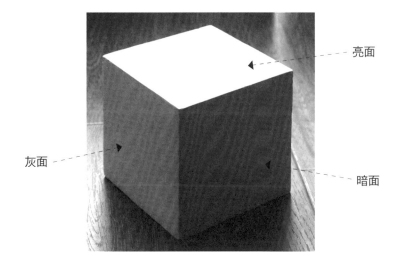

亮面

灰面

暗面

■ 亮面

同樣的物體，在不同的位置和光源方向下，會呈現出不一樣的亮面效果。

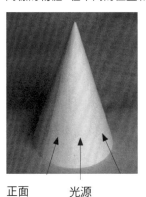

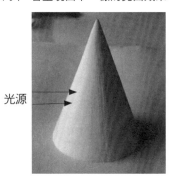

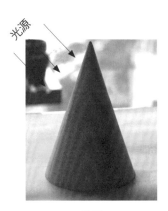

正面　　　光源　　　　　　　　　側面　　　　　　　　　背面

通過圖片可以發現，光線照射的部分是亮面，從不同的位置觀察物體時，所看到的亮面面積也不一樣。

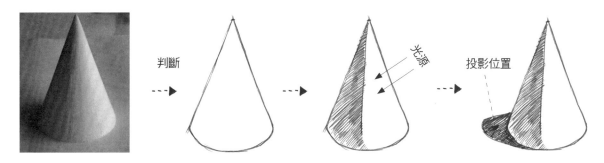

判斷　　　　　　　　　　　　　　光源　　　　投影位置

根據物體的亮面就能找出光源方向，就算沒有參考物也一樣能分析出正確的光影關係。

■ **暗面** 背光面就是物體的暗面，是物體上最暗、顏色最深的部分。

我們通過下面兩個幾何體來理解暗面和光源的關係。

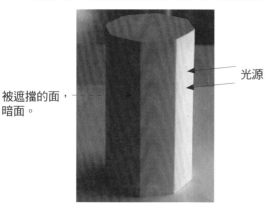

光源

被遮擋的面，
暗面。

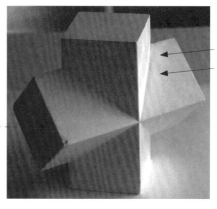

光源

被遮擋的面，
暗面。

暗面在素描中具有加強立體感的作用，在處理畫面最出效果的部分時，
都會用提高亮面和加深暗面來加強畫面的對比度。

Tips：通過加深整體暗面拉大畫面的對比度

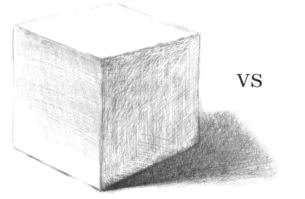

VS

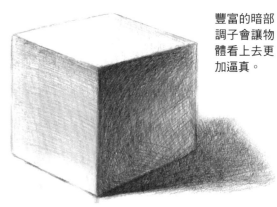

豐富的暗部
調子會讓物
體看上去更
加逼真。

Tips：通過加深暗面的局部細節來提高畫面的層次感

VS

■ **灰面**　受光面和背光面之間的過渡面，沒有清晰的邊界。本身也有明暗的
　　　　細微過渡，這樣的顏色變化對表現體積感十分重要。

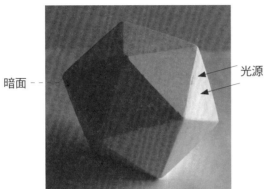

暗面

光源

灰面

任何幾何體的亮面和暗面之間都不會是明確分割開的，灰面就在明暗兩個面之間起著過渡作用。
灰面也是準確表現體積感的基礎。

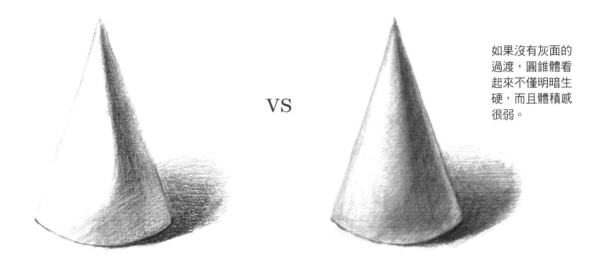

VS

如果沒有灰面的
過渡，圓錐體看
起來不僅明暗生
硬，而且體積感
很弱。

總結： 除了結構之外，上調子的第一步就是找出物體的三大面。根據光源和形體的不同，
　　　　所有物體都有屬於自己的三大面，所有的素描關係都是從這裡開始的。

三大面的簡
單區分，素
描關係一步
到位。

■ 實戰練習：找出它們的三大面

準確地辨認出物體的三大面，是確定物體光影關係的第一步。下面列出兩個物體，試著找出它們的三大面！

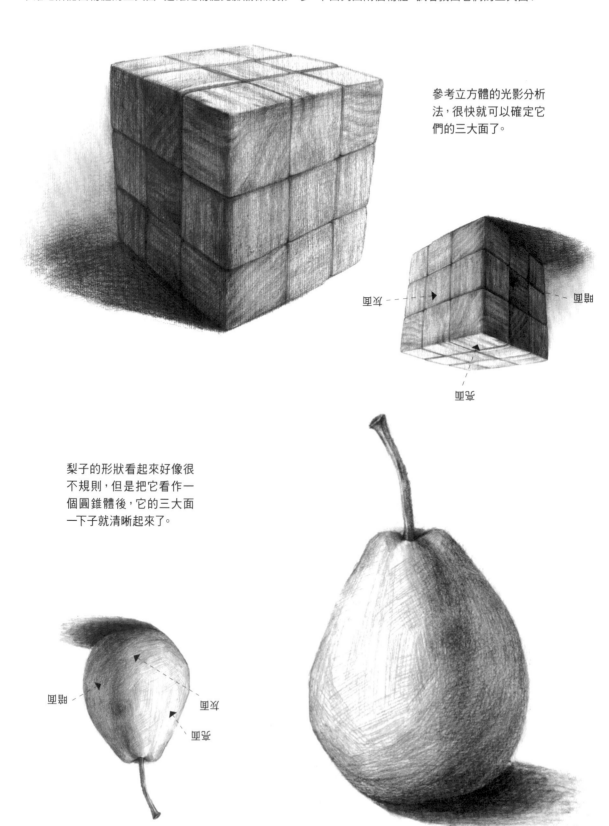

參考立方體的光影分析法，很快就可以確定它們的三大面了。

暗面 ----→ ← 亮面

反光面

梨子的形狀看起來好像很不規則，但是把它看作一個圓錐體後，它的三大面一下子就清晰起來了。

暗面 ---→ ←-- 亮面

反光面

■ 掌握五大調的變化

■ **高光** 光線照射到物體上，反射到我們眼睛裡的最亮那部分。高光並不是光，它是物體上最亮的一個小面。

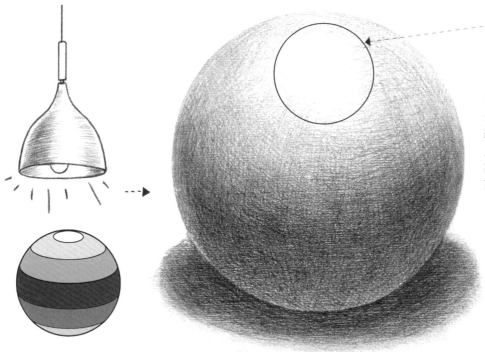

高光

高光是受光物體上
最亮的「點」，是光
線直接投射在物體
上形成的。注意，
高光不是一個點，
而是一個面。

一個物體上可能會出現多個高光點，一般是在凹凸不平或轉折的地方，且高光的形態也是不一樣的。

轉折處受光面上的高光

凸出部分的高光

Tips：各種方法繪製出的高光效果

運筆時留出高光

高光明顯，邊緣柔和自然，可做出
強高光的效果。

用可塑橡皮擦出高光

底色有淡淡的灰色，不太強烈，可
做出柔和的高光效果。

用橡皮的稜角擦出高光

高光輪廓清晰銳利，可做出金屬
質感或水滴表面反光較強的高光
效果。

■ **中間調** 介於亮面與暗面之間的色調，灰面即為中間調。

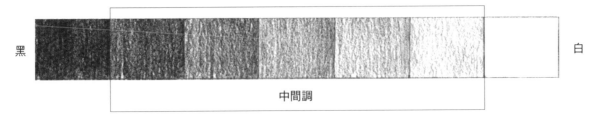

黑　　　　　　　　　　　　　　　　　　　　　　　　　　　　　　　白

中間調

物體上最暗的地方是明暗交界線處，最亮的地方是高光處，介於這兩個部分的灰色調就是
中間調，且中間調一定是在亮部的。

Tips：如何找出中間調

可以通過以下三點來確定中間調：
1. 一定在亮部。
2. 顏色淺於暗部，深於亮部。
3. 是物體上的灰面。

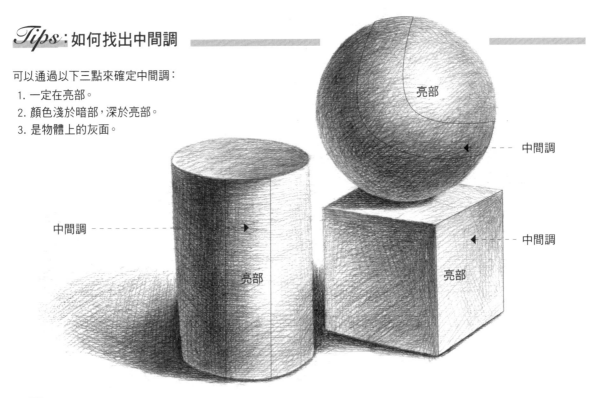

亮部

中間調

中間調

中間調

亮部

亮部

Tips：中間調的作用

中間調是亮部到暗部的一個過渡，可以表現出體積感。豐富、具層次的中間調能讓
物體的前後空間和層次關係更加明確。

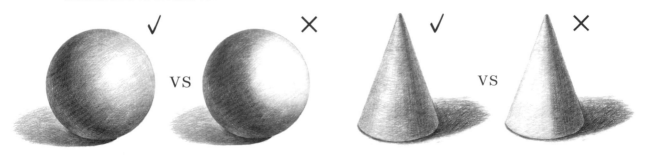

✓　　　　✗　　　　　　✓　　　　✗

VS　　　　　　　　　VS

有中間調的球體表面呈弧形，四周往後延伸，突顯體積；　　有中間調的圓錐從深到淺色調柔和，有立體感；
沒有中間調的球體亮部太亮，且比較平面。　　　　　　　　沒有中間調的明暗對比強硬，少了圓錐的形態。

■ **明暗交界線** 物體上最暗的部分,也是暗部到亮部的中間交界部分,用於表現物體的體積感。

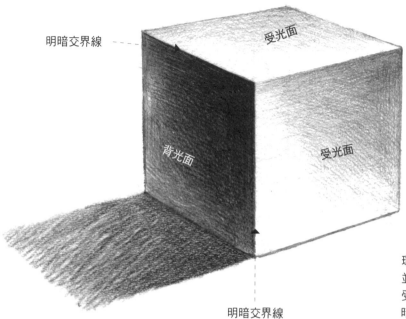

結合以下來三點確定明暗交界線的位置:

1. 物體受光面與背光面交界的地方。
2. 暗部顏色最深的地方。
3. 物體結構的轉折處。

環境光投射到背光面會形成較亮的反光,並在背光面中向受光面方向延伸過渡,到受光面交界處的反光最弱,因此就形成最暗的明暗交界線。

明暗交界「線」並不是一條線,而是一個「面」。

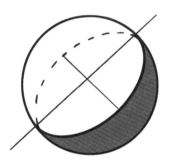

明暗交界線在物體表面的轉折處,從結構上來看,可以將其理解為一條「線」。

在色調中塑造形體時,明暗交界線是一個「面」,是從亮部到暗部的過渡,體現物體的體面轉折,以加強物體的體積感。

用面表現明暗交界線。

Tips:明暗交界線中也有虛實的變化

幾何體有近實遠虛的關係,明暗交界線也同樣遵循此關係。

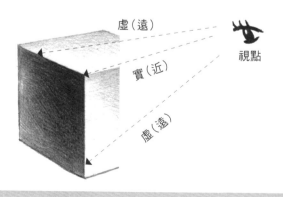

■ 反光

　　當光照到地面上時，會有部分反射到球體的暗部，從而形成一個亮面，即為反光。在明暗交界線最深，越往暗部越淺，淺的部分即為反光，但暗部最淺處也會比亮部最深處深。

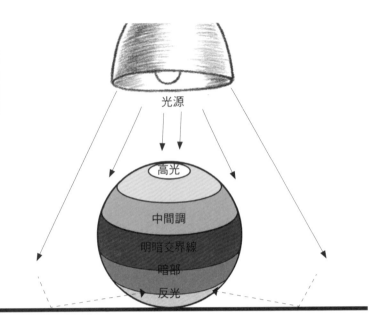

光源

高光

中間調

明暗交界線

暗部

反光

Tips：物體之間的反光

除了地面有反射光外，物體與物體之間也會有反光，且物體的顏色深淺也會影響反光的強弱。

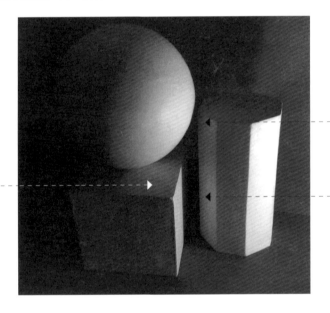

球體的灰面反射到正方體上的反光較弱。

球體的亮部反射到稜柱上的反光較強。

正方體的高光反射到稜柱上的反光較強。

Tips：不同材質的反光效果

透明物體的反光強

粗糙的石頭表面反光較弱

石膏的表面反光屬於中等

■ **投影** 物體遮擋住光源、投射在地面上的影子。影子是體現物體空間感的重要因素。

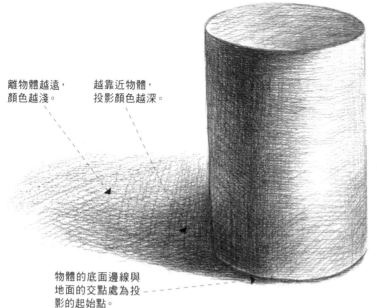

離物體越遠，
顏色越淺。

越靠近物體，
投影顏色越深。

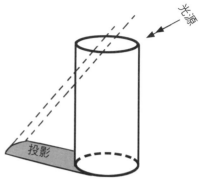

光源

投影

根據光源確定投影位置

延長光線與地平線，交點
與物體間的區域即為物
體的投影區域。

物體的底面邊線與
地面的交點處為投
影的起始點。

Tips：光的遠近會影響投影的長短

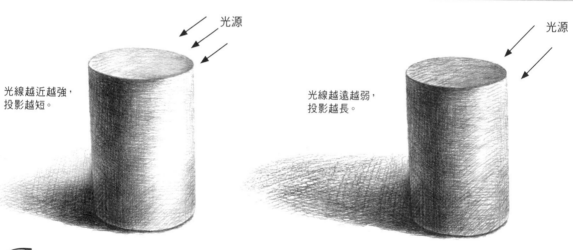

光源

光線越近越強，
投影越短。

光源

光線越遠越弱，
投影越長。

Tips：投影的形狀與物體形狀相關

投影是物體投射到地面的影子，因此
形狀與物體形狀是一致的。

沒有投影，物體則不存在於立體
的空間關係裡。

就算是懸空的物體，下面有了投影，
也能感覺到它是有空間感的。

■ 實戰練習：找出它們的五大調

在三大面的基礎上，再掌握五大調子的表現方法，就可以讓所畫的物體變得更加立體。
先試試看能不能快速地找出下列物體的五大調子吧！

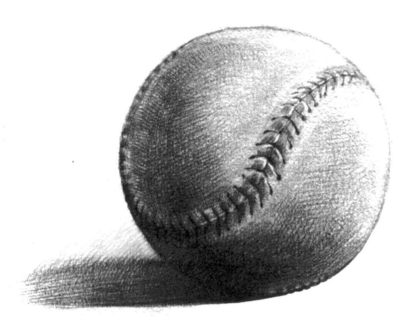

只要學會分析球體的五大調子，那麼棒球的五大調子就能很快找到，只是它的質地不算光滑，所以高光和反光不太明顯。

反光

反光

明暗交界線

高光

中間調

把鐵皮罐子看成一個圓柱體，因為它的質地非常光滑，所以它的高光和反光都很容易找到。

反光

中間調

反光

明暗交界線

高光

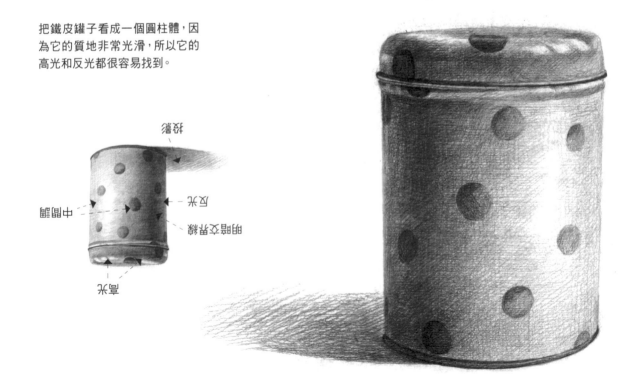

1.4.2 常見的打光效果

光線投射到物體上使我們能看到物體,在素描中我們不僅要掌握不同光線下物體的明暗變化,
也要學會通過物體的變化來分析光源的位置。

■ 頂光

從物體上方照射下來的光為頂光,此時物體的頂部為亮部,下半部分為暗部。

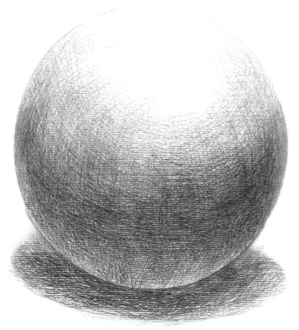

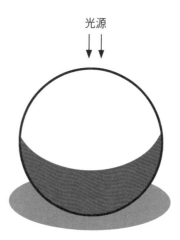

頂光,明暗對比強烈,從上往下
逐漸由亮部過渡到暗部。

■ 側光

從物體側面照射過來的光為側光。側光是素描中常見的一種光線形式,
在這種光源下物體有更多的層次,也更容易表現出形體感。

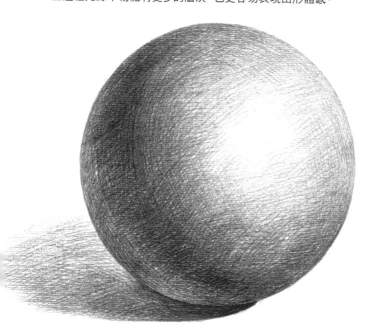

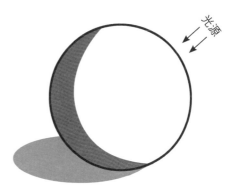

側光,從物體側面投射過來,物體
的暗部在光源的另一側。

■ 背光

從物體背面投射過來的光線，簡單理解就是光線方向與我們的視線方線相對。

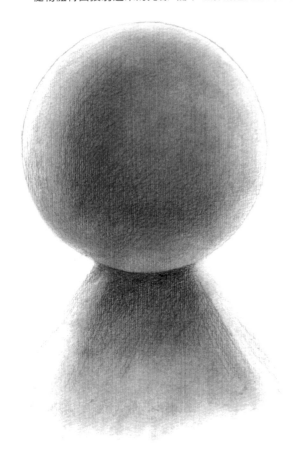

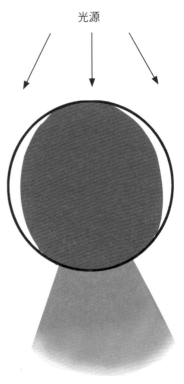

光源

逆光，物體的邊緣有高光，其餘部分是大面積不同深淺的暗部。

■ 迎光

從物體正前方投射出的光線，物體的投影和暗部都向後延伸。

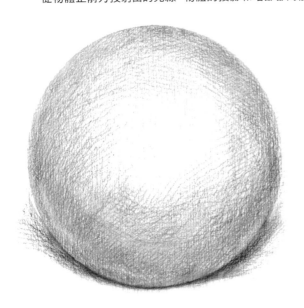

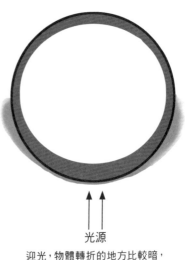

光源

迎光，物體轉折的地方比較暗，且暗部面積相對較小。

■ 散光

簡單地說就是從各個方向投射過來的光線，沒有固定的方向和出發點。多重光和自然光都是散光。

■ 自然光 自然環境下的散射光，相對比較柔和；物體上也不會形成太強烈的明暗反差。

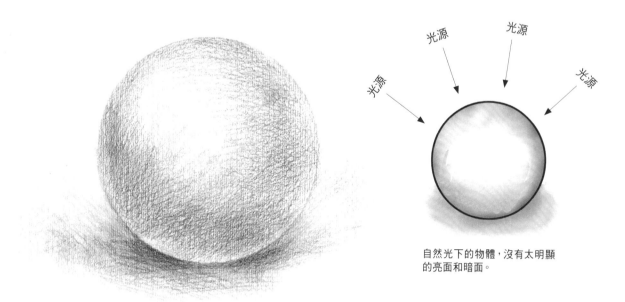

光源　光源　光源　光源

自然光下的物體，沒有太明顯的亮面和暗面。

■ 多重光 不同方向投射過來的強光形成多重光，使物體產生疊影，可將其中最強的光源當作主光源。

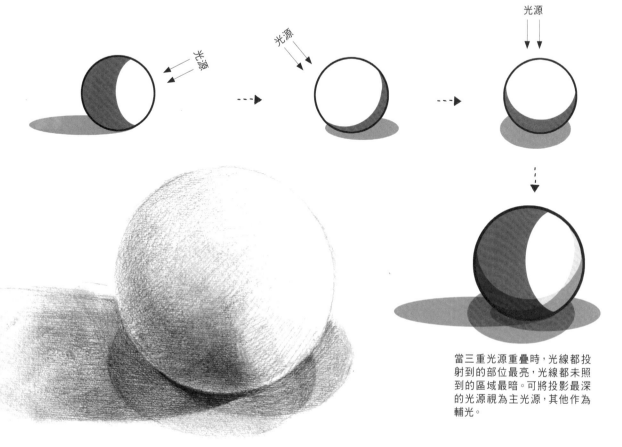

光源　光源　光源

當三重光源重疊時，光線都投射到的部位最亮，光線都未照到的區域最暗。可將投影最深的光源視為主光源，其他作為輔光。

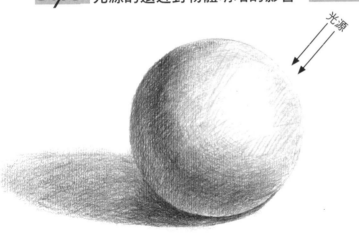

光源

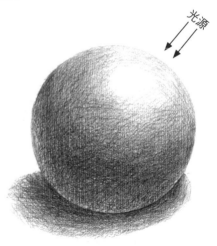

光源

遠處光源使受光面變大，背光面縮小，
暗部顏色弱化，投影拉長。

近處光源使受光面變小，明暗對比
較強，暗部顏色變深，投影縮短。

Test：根據幾何體上的明暗變化找出光源的方向

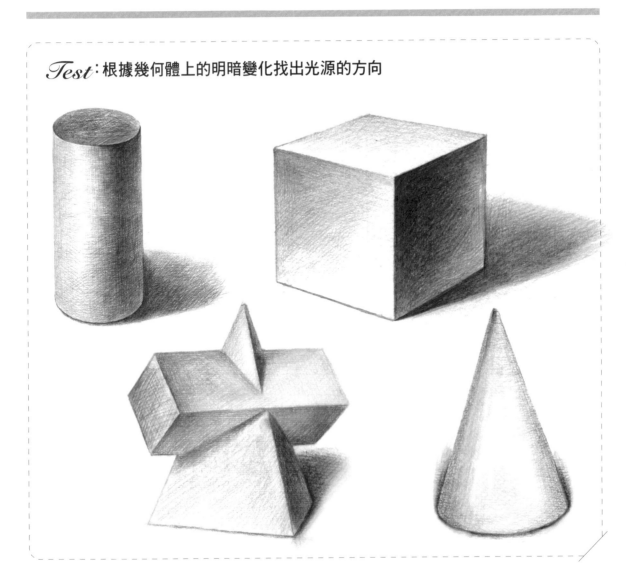

Part 2
幾 何 體 與 靜 物 實 戰

任何學習都需要遵循由淺入深、循序漸進的過程，這樣才能基礎堅實，收穫良好的學習效果。學習素描也是一樣的。我們這就帶領大家從最基本的幾何體和靜物開始，通過簡單的案例來實踐前面所學到的理論知識。

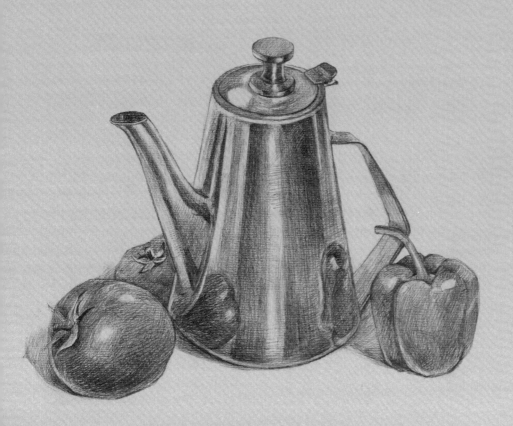

2.1 學畫基礎幾何體

對於我們所畫的對象，幾乎都可以概括為幾何體或是幾何體的組合。因此，學習畫幾何體對於素描來說是非常基礎，也是必要的。

2.1.1 方體

在素描的學習過程中，方體是最常畫到的。掌握好方體後，就可以將繪製方體的知識運用到其他形體中。

方體有6個面、12條邊，通常我們只能看到其中的三個面。我們要學的就是如何畫好這三個面。

■ 方體的構成

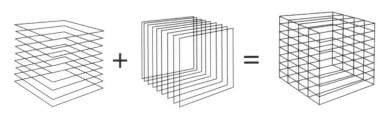

可以將方體理解為一個個的方形同位置疊加在一起。
一張紙就像一個方形，那麼一疊紙就變成方體了。

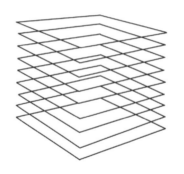

■ 方體的變形

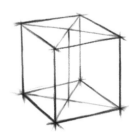

四邊一樣長的方體就是正方體。

拉長正方體就變成長方體。

■ 方體的透視

虛設一個透明的平面,假如方體有一個面與這個平面平行,這樣能幫助我們更好地理解近大遠小的原理。

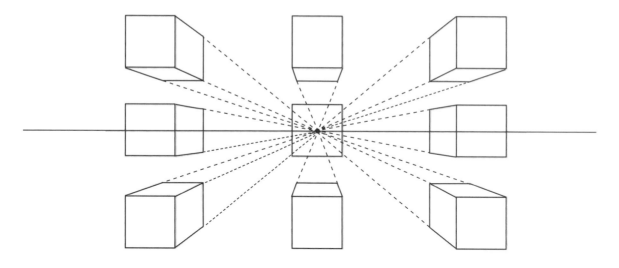

觀察A、B、C、D、E五個方體會發現因為視角的不同,導致我們看到不一樣的外形。

為什麼會這樣呢?因為有「透視」的存在。

視點

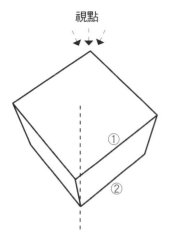

方體B是俯視的角度,邊線①明顯比邊線②長。原因很簡單,因為邊線①離我們的眼睛近,而邊線②離眼睛遠。

方體D的兩條邊線差距就沒那麼大了,因為它們離眼睛的距離差異較小。

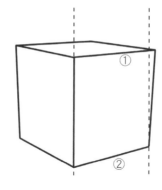

所謂的透視原理就是近大遠小。方體的透視可分為三種：

■ 一點透視

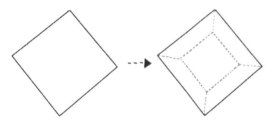

如前面的方體A，只能看到一個面，且這個面幾乎看不到透視，其他面則因為透視所以也看不見了。

■ 兩點透視

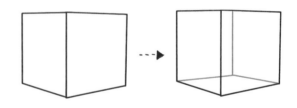

如前面的方體E，這種透視只能看到兩個面，其中有三條邊是平行的。

■ 三點透視

如前面的方體C，這種透視能看到三個面，且每條邊的長度都不一樣。

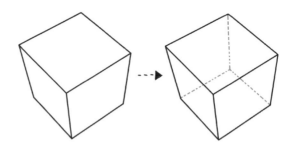

■ 梯形台

梯形台是方體的變形，將方體的某個面拉大後就變成梯形台了。

把梯形台的四條邊向上延伸，到一定的高度時，四條邊便會相交，從而得到一個四稜錐。

Tips：通過平行透視檢查方體的形是否準確

相對平行的兩條邊，離視線越遠，它們之間的距離就越近，而不是越遠。

兩點透視時，其中三條線是處於平行狀態的。

■ 實戰案例：畫方體

■ 參考照片，分析透視

這張圖是俯視的角度，所以每條邊都不會平行。
看到的三個面也都不一樣。

Tips：通過A確定B和C的位置

1／最長的線是離我們最近的A，且它是垂直的狀態，
所以先畫它。再根據A定出B和C的位置。

2 將三條線的六個端點連接起來,並完善頂面。I參考D,H參考F;兩條線相交後,方體就完成了。

根據透視,上面的方形面積會比下面的大。

3 畫出方體的底部面。這個面雖然看不到,但也要將它畫出來,方法和畫頂面相同。連接節點後,一個完美的方體就完成了。

Test:練習畫不同角度下的方體,並畫出它們的結構線。

1. 從自己的視點出發,找到離自己最近的線和最遠的線。
2. 注意三點透視下三個面的大小變化,最小的面其透視角度是最大的。
3. 畫完後根據近大遠小的原理檢查一下,看是否正確。

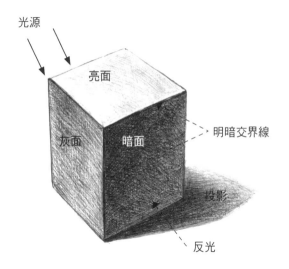

光源
亮面
明暗交界線
灰面 暗面
投影
反光

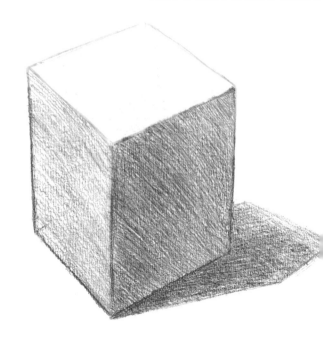

4 用可塑橡皮擦掉多餘的結構線條,然後用6B鉛筆根據光源畫上初步的明暗色調,區分出亮、灰、暗面和投影。

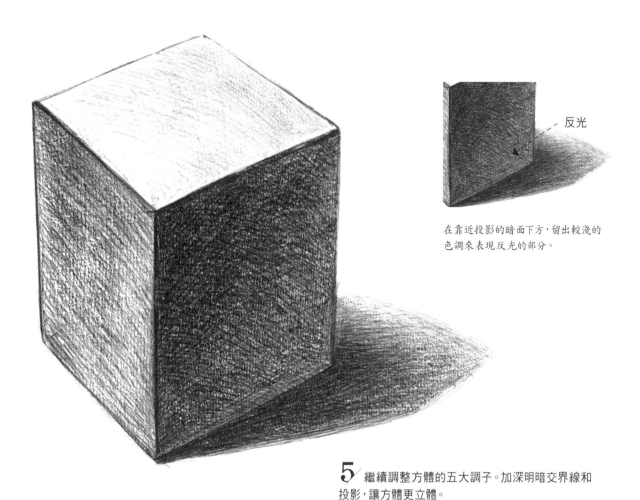

反光

在靠近投影的暗面下方,留出較淺的色調來表現反光的部分。

5 繼續調整方體的五大調子。加深明暗交界線和投影,讓方體更立體。

2.1.2 柱體

柱體包括圓柱和稜柱，是生活中較常見的幾何體。下面就一起來分析它們的構成及畫法。

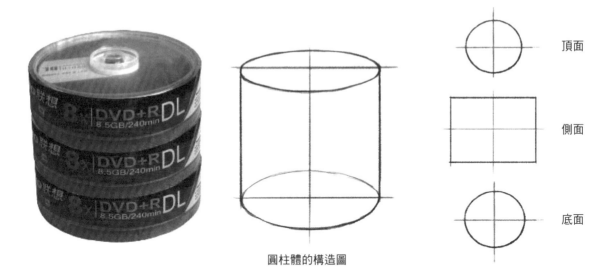

圓柱體的構造圖

頂面

側面

底面

■ 圓柱體的構成

圓柱是由無數個大小相同的圓疊加而成的，用一摞光盤來比喻的話會更容易理解圓柱體的體積感。

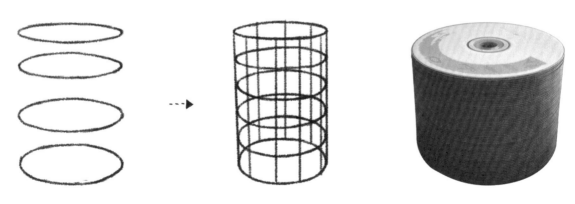

■ 圓柱體的透視

從不同角度觀察圓柱體，其圓面會產生不同的透視效果。

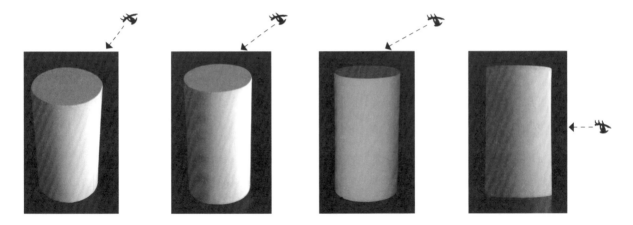

在同一視平線上觀察圓柱體，由遠到近同樣會產生不同的透視效果。

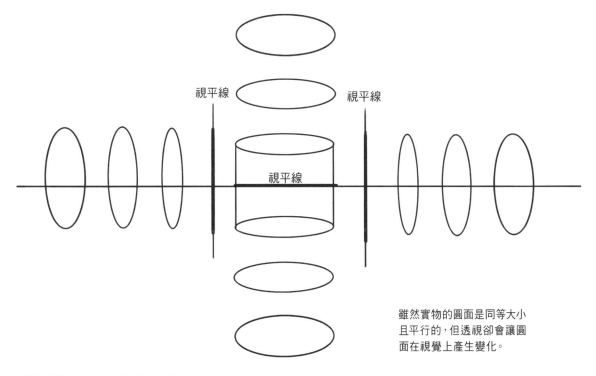

雖然實物的圓面是同等大小
且平行的，但透視卻會讓圓
面在視覺上產生變化。

■ 圓柱體近大遠小的透視關係

將圓柱體與前面所講的立方體的透視關係結合起來，觀察它近大遠小的透視關係。

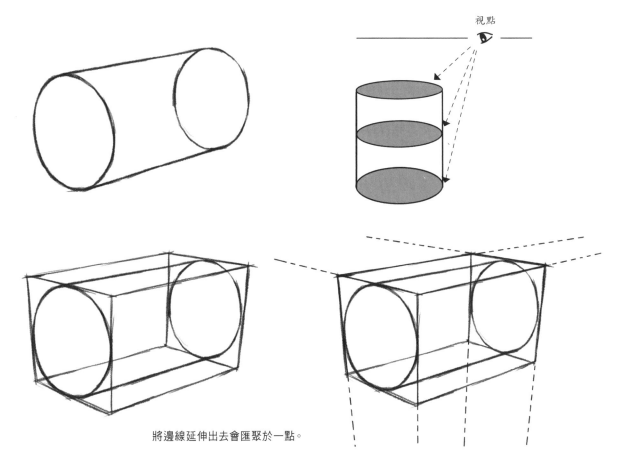

將邊線延伸出去會匯聚於一點。

■稜柱體

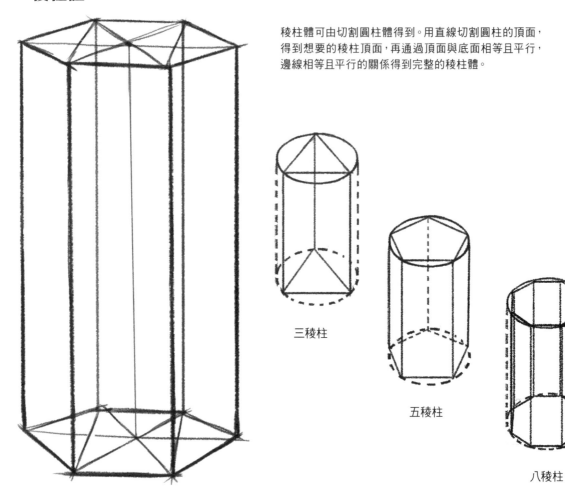

稜柱體可由切割圓柱體得到。用直線切割圓柱的頂面，得到想要的稜柱頂面，再通過頂面與底面相等且平行，邊線相等且平行的關係得到完整的稜柱體。

三稜柱

五稜柱

八稜柱

三稜柱的頂面和底面為三角形，有3條邊線，側面也相應分成3個塊面，由此組成一個三稜柱。
六稜柱和八稜柱的構成與三稜柱類似，分別有6條和8條邊線，側面有6個塊面和8個塊面。

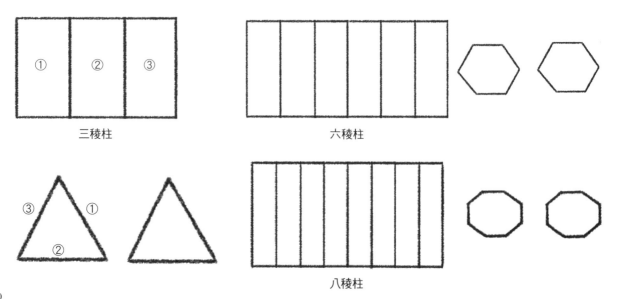

三稜柱

六稜柱

八稜柱

■ 實戰案例：畫柱體

■ 參考照片，分析透視

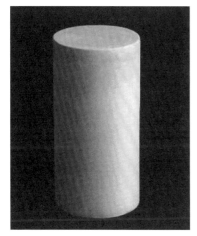

視覺上，底面的面積要比頂面大，且側面的邊線越往下是越向內靠。

1 確定兩條線通過最高點和最低點，將其連接起來組成一個矩形。

2 定出頂面圓的位置。

3 畫出矩形的中軸線，並調整矩形的透視。

Tips：注意步驟1的矩形透視

由於透視關係，圓柱的側面邊線其下端要向內收一點點，是逐漸向內靠攏的。

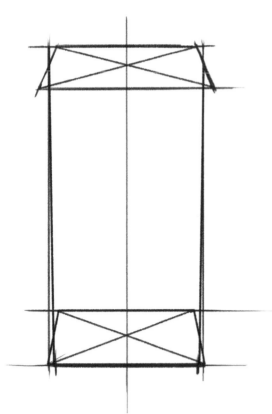

4 根據立方體的透視原理，用方形畫出上下兩個圓面的透視。

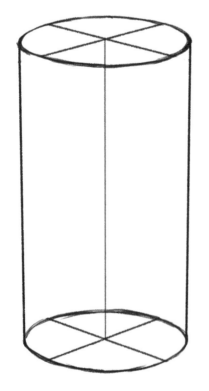

6 清除輔助線，得到一個完整的圓柱體結構。

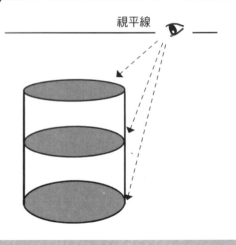

視平線

5 根據方形的對角線交點定出圓的中心點，然後切出上下兩個圓面。

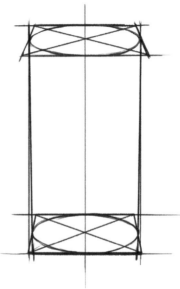

Tips：如何在方形的基礎上切出圓

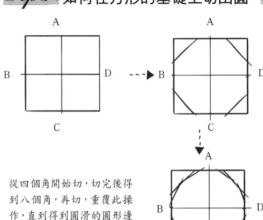

從四個角開始切，切完後得到八個角，再切，重覆此操作，直到得到圓滑的圓形邊線。

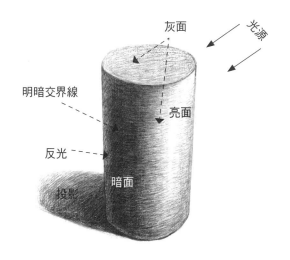

灰面

光源

明暗交界線

亮面

反光

暗面

投影

7／用可塑橡皮仔細擦去多餘的線條。根據明暗分析，用6B鉛筆順著圓柱體畫上基本的明暗色調。

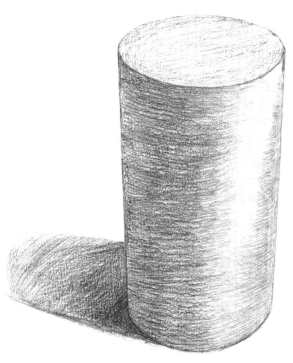

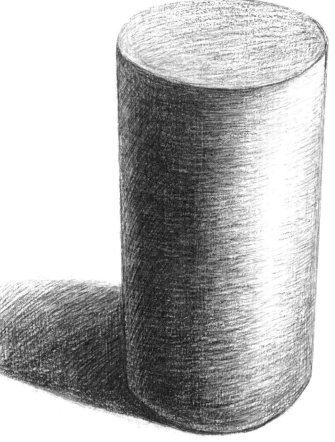

用瀟灑的弧線交叉排線來加深明暗交界線的部分。

8／用6B鉛筆加深圓柱體的明暗交界線後就完成了。

2.1.3 錐體

以直角三角形的一個直角邊為軸,旋轉一周所得到的幾何體就是圓錐體。

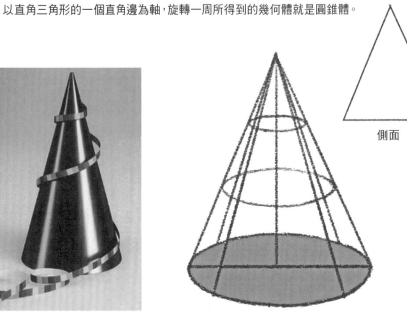

側面

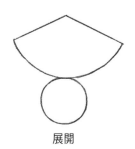

圓錐展開後是一個
扇形和一個圓面,
而圓錐的截面是個
等腰三角形。

展開

■ 圓錐的構成

+

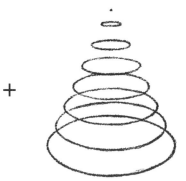

=

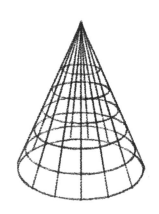

■ 圓柱與圓錐

圓柱體的頂面中心點與A、B兩點連接起來就能得到圓錐體。

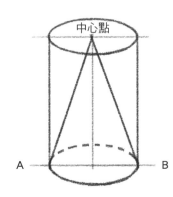

中心點

A B

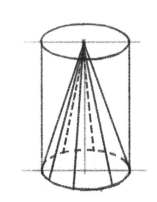

■ 圓台與圓錐

圓台的兩條邊線向上延伸與中線相交，能形成圓錐體。圓錐的內部像是圓台的堆疊。

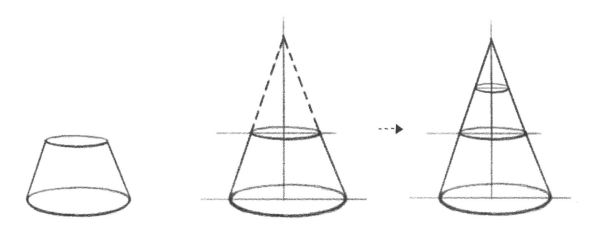

■ 圓錐透視的變化

由於視角不同，看到的圓錐體外形也會隨之變化。

隨著視角的變化，側面高度在視覺上逐漸縮短。

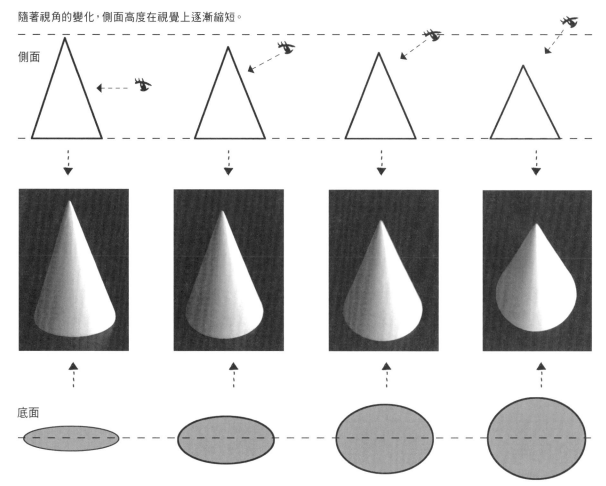

側面

底面

隨著視角的變化，圓面在視覺上也會發生變化。

俯視的角度能看到圓錐的背面。從側俯視到正俯視所看到的背面面積會逐漸變大。

側俯視 ————————————————————————→ 正俯視

■ 稜錐

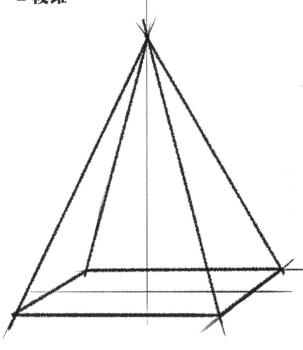

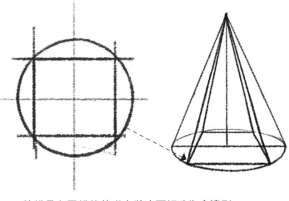

稜錐是在圓錐的基礎上將底面切分為多邊形，
連接稜角的點與頂點形成的。

稜錐的底面有多少條邊，側面就有多少個三角形。
稜錐的側面都是由三角形所構成的。

Tips：梯形台和稜錐

 → →

將梯形台的四條
邊向上延伸就能
得到四稜錐。

■ 實戰案例：畫錐體

■ 參考照片，分析透視

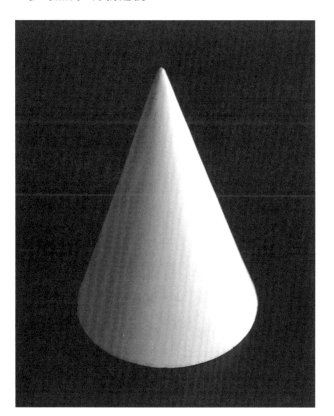

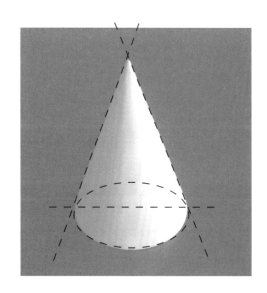

圓錐的透視主要是觀察底面圓的弧度變化。這張圖屬於側俯視圖，因此底面圓的弧度不太大。

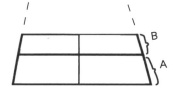

因為近大遠小的緣故，線段A要大於線段B。

1/ 先觀察圓錐體，定出最高點和最低點，然後在兩點之間畫一條中線。

2/ 以底端的中線為中心，在底線的上下左右處定出四個點，左右兩點是等距的。

半徑

先觀察底面半徑的長度變化，再大致定出它的位置。

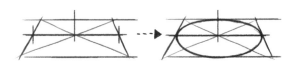

通常要先確定底面圓的透視才能畫準圓錐體。
可以通過方形透視來理解底面圓的透視。

3 根據前面學過的圓面切割法畫出底部的圓面。

4 將底面圓左右兩端的端點與頂點連接，圓錐體就畫出來。

Tips：如何處理圓錐底面圓左右兩邊的角

×

圓錐底面圓的兩邊不能出現尖角，否則底面圓就不是圓面了。

✓

底面圓與側面稜邊應是順滑銜接的，形成的圓滑邊緣會帶有一定的弧度。

68

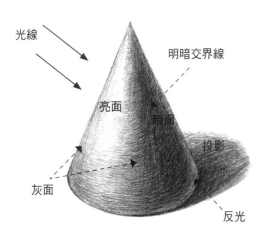

光線

明暗交界線

亮面

暗面

投影

灰面

反光

5 用可塑橡皮擦掉多餘的線條，依照光影關係，用6B鉛筆塗上明暗和投影。

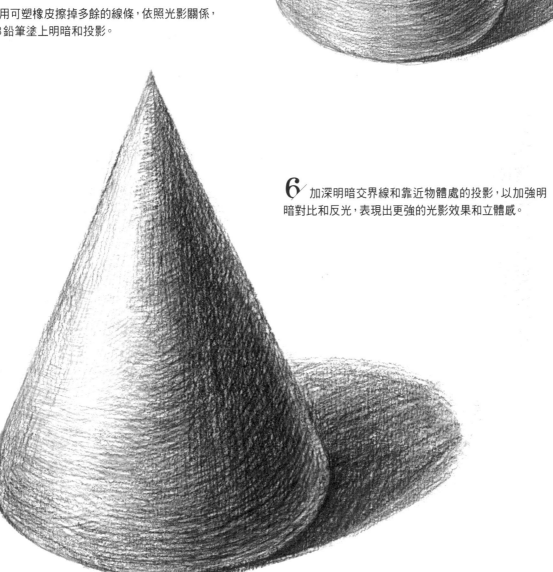

6 加深明暗交界線和靠近物體處的投影，以加強明暗對比和反光，表現出更強的光影效果和立體感。

2.1.4 球體

　　球體與其他的立體圖形存在著較大的差異：它完全是由弧線組成的。在素描中，球體也是難點較多的幾何體，因此要掌握好它的結構形態。

單從外形來看，球體可由切割一個方形得到。從球的內部結構可以看到，它是個立體的空間。

■ 球體的構成

■ 球體的立體空間感

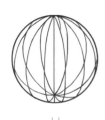

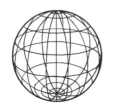

球體的橫向和縱向都是由環形線條疊加而成的。

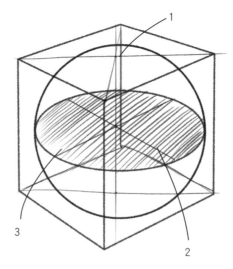

1

3

2

¼球體。從橫截面來看是個半圓形，但從結構來看是一個具有透視的立體。

藉由立方體來理解球體的立體結構，可以清楚看到球體的1、2、3三個面都是弧面。

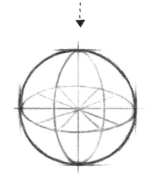

球體的每條邊線都是條環繞球體的弧線。

■ 球體的透視

　　球體的截面是一個圓面。要瞭解球體的透視，得先理解圓的透視變化。
　　下面將借助方形透視來理解圓的透視。

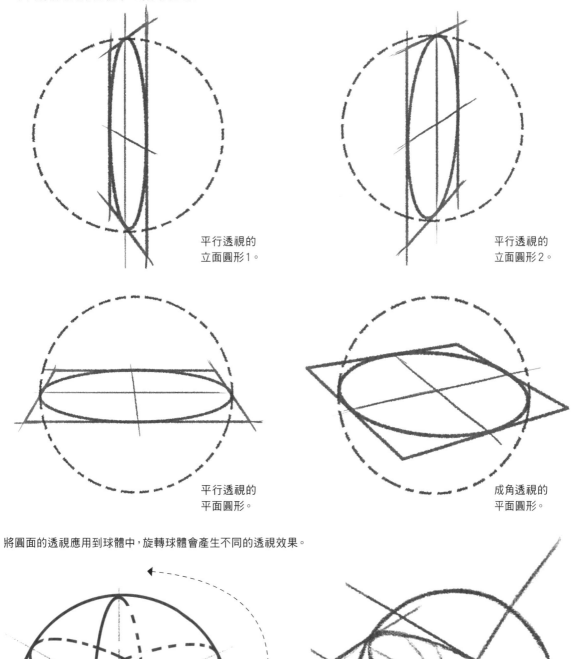

平行透視的
立面圓形1。

平行透視的
立面圓形2。

平行透視的
平面圓形。

成角透視的
平面圓形。

將圓面的透視應用到球體中，旋轉球體會產生不同的透視效果。

「方中有圓，圓中有方」，立方體和球體是兩個既對立又互相聯繫的物體。
可以借助立方體的透視變化來理解球體的透視。

正俯視

無論從什麼角度來看，所看到
的都是一個圓形。因此，要從
結構上來理解球體的透視。

側俯視

平視

仰視

首先觀察中間平行於視平線的球體，其灰色部分和
白色部分是相等的。與上下兩種視覺角度對比，可
以看到其灰、白色部分的面積發生了變化。

灰色部分大於
白色部分。

視平線

白色部分大於
灰色部分。

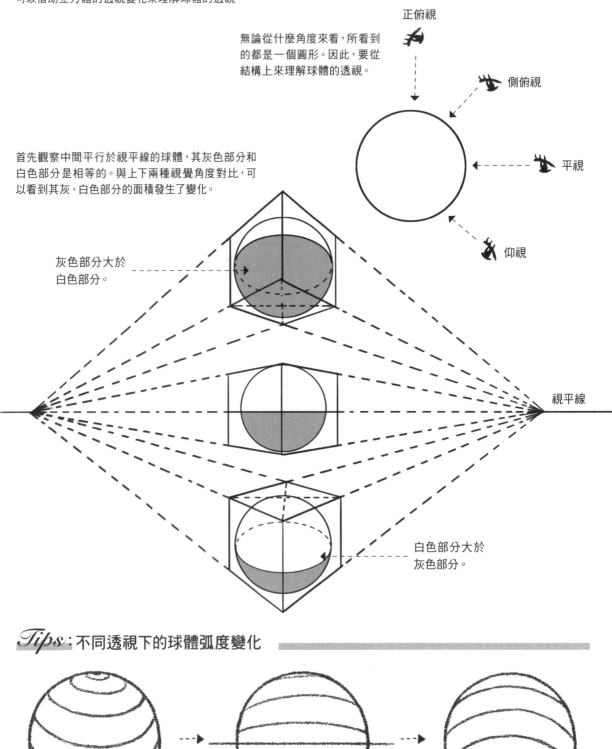

Tips：不同透視下的球體弧度變化

俯視

平視

仰視

■ 實戰案例：畫球體

■ 參考照片，分析球體的形態結構

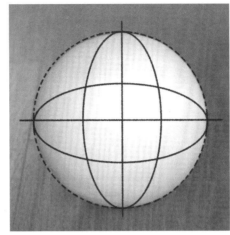

以中心線為基準，從結構上可以看到橫截面的透視，據此判斷這是一個略帶俯視的角度。

取每條邊線的三等分點，兩兩連接作為切線。

1／ 先畫出一個正方形，並將其兩條中線畫出來。

2／ 用切線法在四個角處切出四條等長的切線。

用切線將邊緣一點一點地切成弧線。

3 在四個小正方形上,切出四個相等的扇形,組成一個完整的圓。

稜角

稜角

稜角

將由切線構成的稜角修整成圓滑的曲線。

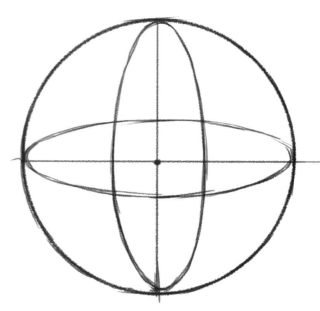

4 整理邊緣,勾勒出柔美、圓潤的輪廓,並將多餘的線條擦乾淨。根據透視原理畫出圓上的透視結構線,以展現球體的立體結構。

Tips：畫球體時經常出現的錯誤切線

×

某部分的弧線弧度與其他弧線不一致,就會導致畫不圓。

×

切線時,方形的邊線與中線沒有留出一定的寬度,因而出現帶尖角的圓。

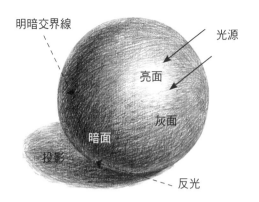

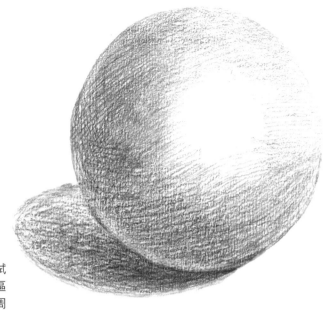

5 用可塑橡皮將球體內部和四周多餘的線條擦拭乾淨,並按照光影分析排線上色,需依光影變化進行區分。圓弧形球面的光影以光源照射處為中心點,向四周按圓形發散上色。

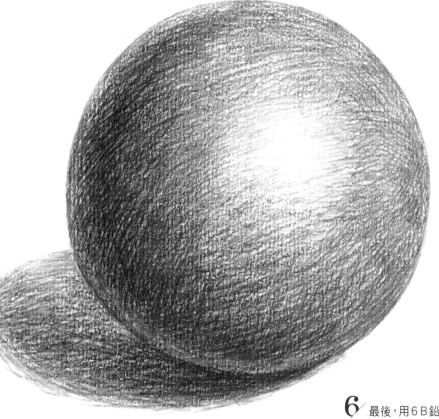

球體的投影是邊緣圓滑的橢圓形。

6 最後,用6B鉛筆加深明暗交界線,讓反光與明暗交界線產生強對比,使球體更圓、更立體。

2.2 處理構圖與畫面關係

繪畫不是攝影，需要我們主動去表現所看到的對象。因此，怎樣才能讓物體更好地呈現在畫紙上，就需要我們對構圖有一定程度的瞭解。

2.2.1 單獨幾何體構圖

在畫單個物體時，我們常常會有這樣的疑問：到底該畫多大？畫在哪個位置？
要回答這些問題就需要瞭解一下構圖知識了。

■ 錯誤的構圖

構圖太小　　　　　　　　　　重心不穩　　　　　　　　　　構圖太偏

■ 正確的構圖

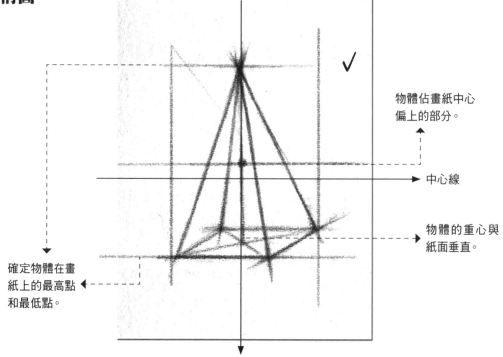

物體佔畫紙中心偏上的部分。

中心線

物體的重心與紙面垂直。

確定物體在畫紙上的最高點和最低點。

2.2.2 幾何體組合構圖

多個物體的構圖不像單個物體那樣受局限,可以通過物體間的
各種擺放方式形成不同的風格。

■ 構圖前先取景

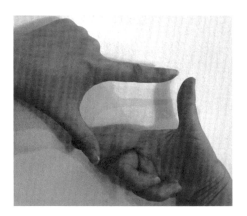

在構圖前,用手比擬畫紙框架來取景。

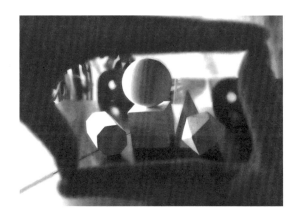

在遠處通過手勢框架來觀察物體的位置和大小比例,
調整到滿意的位置後再在畫紙上構圖。

■ 取景後定點

圖中的球體、立方體和多面體分散在幾個點上。

框架好比一張畫紙,在框內設定一個九宮格,
九宮格呈「井」字形,上面的四個點為黃金分割
點,可以這四個點為基準來定點。

■ 常用構圖方式

■ 黃金比例構圖

將物體安排在圖中的黃金分割點上,這樣
的構圖就是黃金比例的構圖。

■ 三角形構圖

按照三角形的形態來佈局，
將物體沿著邊角排布。

物體不在同一直線上，排布上有轉折變化，又顯得穩定，
是很平衡的構圖。

■ S形構圖

按照S形曲線來安排物體，這樣的構圖具有
延伸的效果，且物體間的前後關係明確。

S形構圖與直線排布都能呈現前後的空間關係，但S形
更具韻律感。

■ 錯誤的構圖與正確構圖的效果對比

■ 疏密對比

太稀疏

疏密有度

■ 視覺平衡

一邊重，一邊輕

比例平衡

■ 常用的構圖實例解析

■ 三角形構圖

最常見的構圖形式，以三個角為視覺中心來安排靜物，畫面穩定。

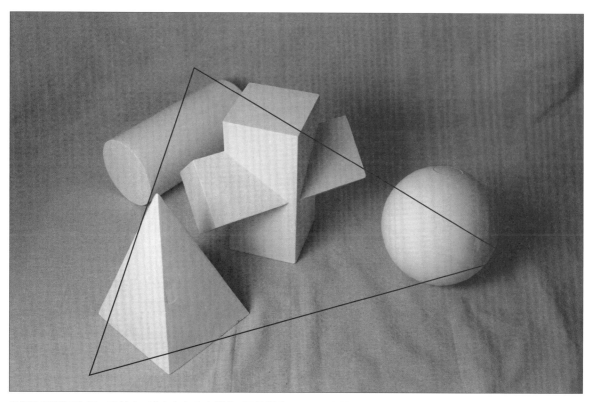

各個物體都不在同一直線上，排布上有疏密變化，顯得穩定，是很平衡的構圖。

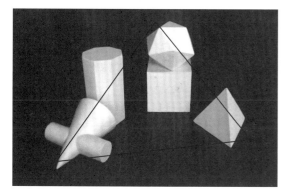

觀者的視線會從最前端倒放的組合體依序後移，
使得畫面整齊有序。

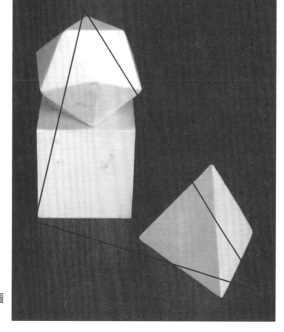

斜角三角形構圖也很常用，
可以運用在橫構圖和豎構圖
中，畫面會更有張力。

■ S形構圖

按照S形曲線來安排物體，這樣的構圖具有延伸的效果，且物體間的前後關係明確。

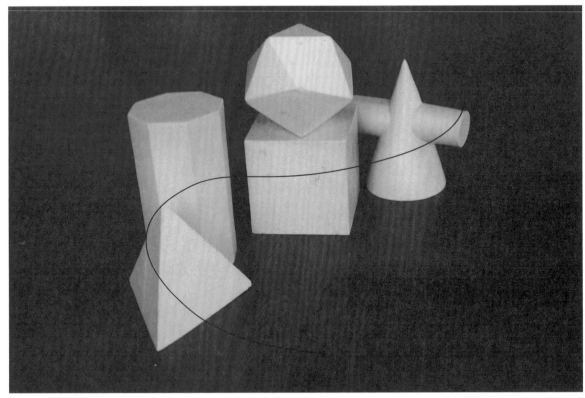

S形構圖與直線排布都能呈現前後的空間關係，但S形更具韻律感。

■ 方形構圖

將物體集中於一個方框內，畫面充實，能迅速將觀者的視線集中到方框內。能突出靠前的物體。

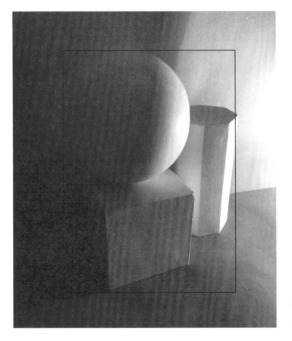

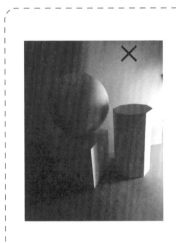

右邊的稜柱體與左側物體有一定的距離，讓畫面過於平均，沒有視覺中心。

針對3～4個物體的方形構圖，物體間有明顯的遮擋關係，空間感十分明確。

2.2.3 虛實關係處理

■ 虛實的產生

我們看東西時，近處的比較清楚，遠處的相對比較模糊，有了虛實才會有空間關係。

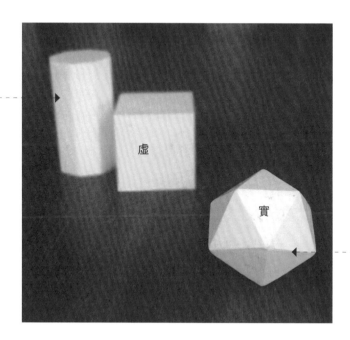

虛的物體看起來
不太清晰，邊緣
比較模糊。

虛

實

由於視覺上的近實
遠虛和主觀的視覺
中心點，會使畫面產
生虛實變化。

實的物體看起
來非常清晰，稜
角也很分明。

■ 近則實，遠則虛

離視線越近，看到的物體就越實，越遠就越模糊，
這就是近實遠虛的虛實關係。

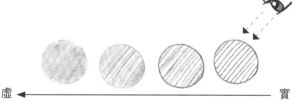

虛 ← → 實

近實遠虛是逐
漸虛化的，有個
漸變的過渡。

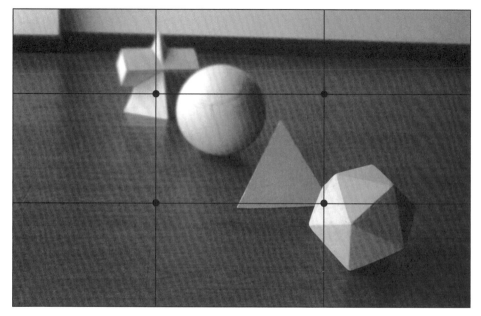

不管構圖如何，只要
物體間有前後的空間
變化，就會產生虛實
變化。

■ 主則實，次則虛

除了因前後距離所產生的虛實外，當視線集中在某一個物體上、以此為視覺中心時，這個物體是清晰實在的，其餘的無論是靠前還是靠後，都會變得次要、模糊；因此，主次也會形成虛實關係。

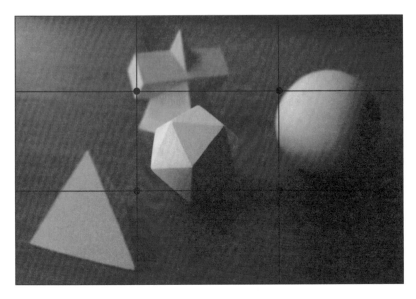

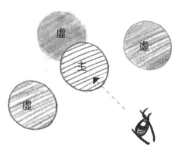

當盯著某一個物體仔細看時，周圍的物品就會變得模糊，但模糊的程度會有所差異。

■ 光線中的虛實

光線讓我們能看到物體，也會影響物體的虛實變化。

光線明則虛，暗則實

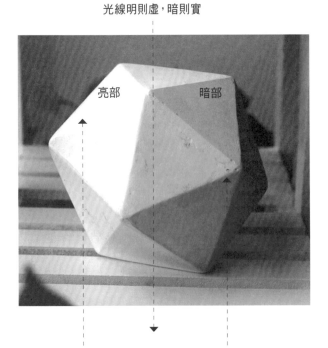

光線明則實，暗則虛

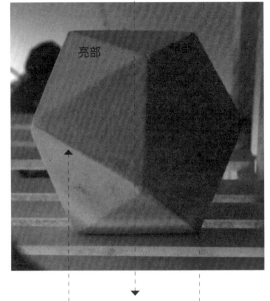

光線越亮，物體的稜角形狀越模糊。

光線暗的部分，稜角的邊緣則銳利、清晰。

光線亮的部分，邊緣清晰可見。

光線暗的部分，邊緣變得模糊、虛化。

■「實」的排線表現

想排出比較實的線條要從削筆開始。尖細的筆尖能排出銳利、纖細的線條,這樣的筆觸較實。

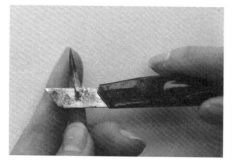

最好將筆芯削得尖細一些。

筆與紙面要有一定的夾角,讓筆尖和紙面接觸,這樣才能畫出纖細的線條。

■「實」的排線筆觸

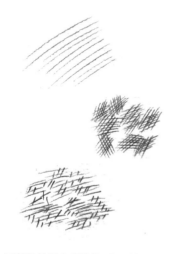

不管用什麼方式排線,只要線條銳利、清晰,就能清楚看到排線的筆觸,物體看起來就會比較實在。

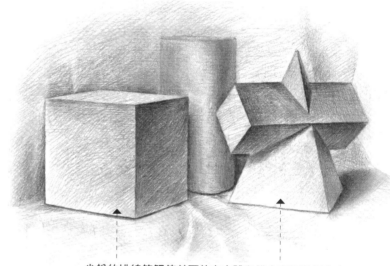

尖銳的排線筆觸使前面的立方體和錐十字架變得突出。

Tips:筆芯越硬,筆觸越銳利;筆芯越軟,筆觸越粗獷

筆芯越硬,線條就越銳利,適合表現實的線條。

筆芯越軟,線條的銳度就越弱,適合表現虛化效果。

■「虛」的排線表現

「虛」可以理解為模糊、不太銳利。筆尖越鈍，筆觸越粗。隨著筆尖與紙面的夾角變小，筆觸也會越來越粗。

筆尖越鈍，接觸紙面的面積越大，筆觸越粗獷，線條邊緣就越模糊。

筆尖與紙面的夾角越小，接觸紙面的面積越大，線條也隨之變粗、變模糊。

■「虛」的排線筆觸

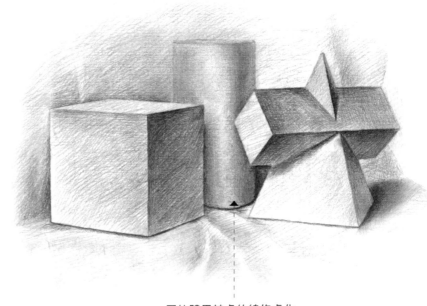

較虛的線條邊緣是模糊的，沒有清晰的輪廓，排線會形成一個沒有清晰輪廓的塊面。

圓柱體用較虛的線條虛化，拉開前後的空間距離感。

Tips：借助其他輔助工具達到「虛」的效果

除了通過排線來表現「虛」的效果外，還可以用手指和紙巾抹出「虛」的質感。

用手指塗抹除了能虛化筆觸外，還能隱約保留筆觸的效果。

用紙巾塗抹虛化效果更明顯，筆觸基本上會被隱去。

■ 實戰練習：嘗試構圖

　　擺在面前的石膏常常是多而凌亂的，需要自行選擇角度來設計構圖，大家可以通過照片
在虛線框裡嘗試各種構圖來刻畫。

■ 竪構圖

■ 橫構圖

三角形構圖圖：三個形態
集中在一個三角角形上，重心
均衡。

■ 豎構圖

■ 橫構圖

三角形透視圖:三個立體為他化,與後碟浮,圖定更彩潛有致。

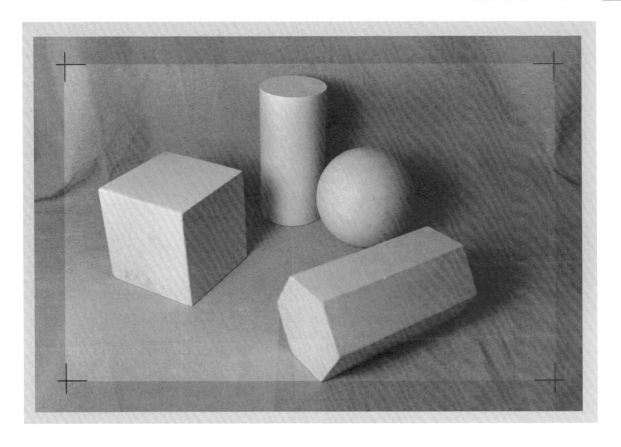

■ **豎構圖**

■ **橫構圖**

中心線構圖：以球體畫出下一張紙的
縮小及中心點，重畫以確認穩定。

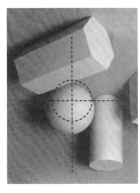

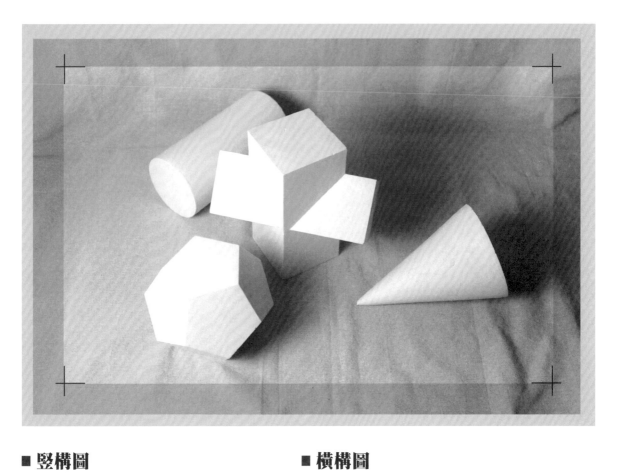

■ 豎構圖

■ 橫構圖

S形透視圖：三個方塊分布
在S線上，閃光點與陰暗點形成，
產生立體感。

2.3 學畫幾何體組合

　　組合幾何體就是將幾個簡單的幾何體進行組合。可用解體法來畫,將組合幾何體拆成
數個已經瞭解的單個幾何體,再將其組合成整體,這樣就更容易理解了。

2.3.1 錐十字架與柱十字架

■ 錐十字架

　　將錐十字架看成長方體和四稜錐的組合,能看到長方體的3個面和四稜錐的2個面。

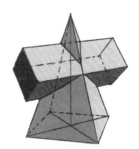

■ 錐十字架的構成

　　由長方體和四稜錐組成。

 ＋ ＝

■ 錐十字架交叉的形態結構

錐體和長方體的中心線是相交的

長方體和稜錐體的對角相交,
在這兩個面上能清楚看到它們
的中心線交點。

■ 錐十字架的多點透視圖

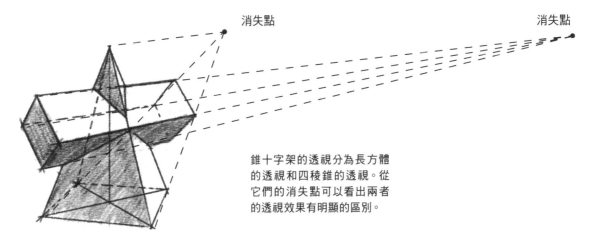

消失點 消失點

錐十字架的透視分為長方體
的透視和四稜錐的透視。從
它們的消失點可以看出兩者
的透視效果有明顯的區別。

A、B、C、D四個視角下的效果。長方體和錐體的形態，以及能看到的比例都有所變化。

Ⓐ

Ⓑ

Ⓒ

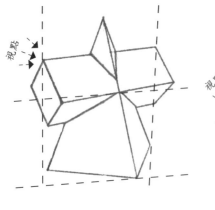

視點

視點

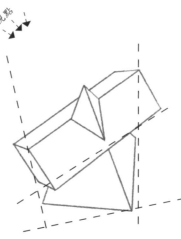

Ⓓ

隨著視角的變化，不僅形態會發生變化，所看到的稜錐與長方體的比例也會隨之變化。
透視越大，能看到的稜錐就越小。

■ 柱十字架

兩個長方體以90°交叉，交叉後的柱體十字架通常能看到前面的10個面。

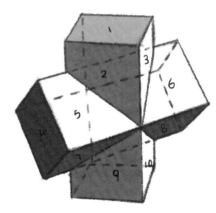

■ 柱十字架的構成

兩個長方體的90°相交，可將其簡單看成一個「＋」號，在＋號的基礎上加上厚度。

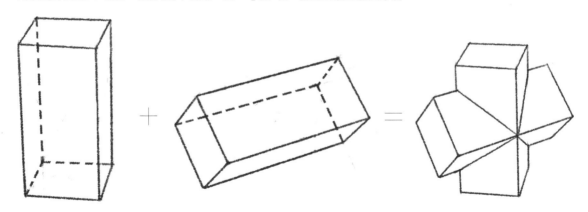

■ 柱十字架交叉的形態結構

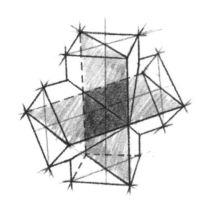

兩個長方體的中心是相交的

將長方體頂面和左面的對角線連接起來，再畫出相對的那個面的對角線，連成一個平行四邊形後可以發現它們是以中心為基準相交的。

■ 柱十字架的多點透視圖

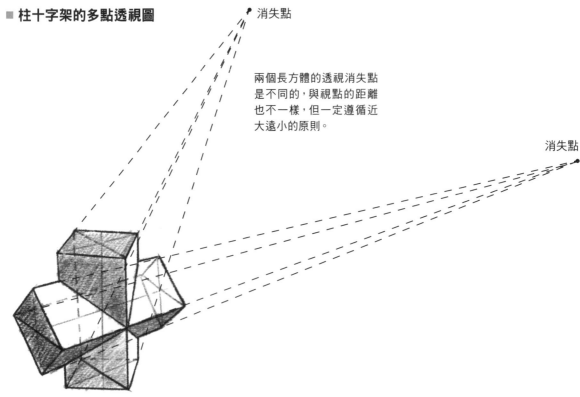

消失點

兩個長方體的透視消失點
是不同的,與視點的距離
也不一樣,但一定遵循近
大遠小的原則。

消失點

觀察A、B、C、D四個柱十字架會發現因為視角不同,同一個柱十字架的外形也會跟著發生變化。

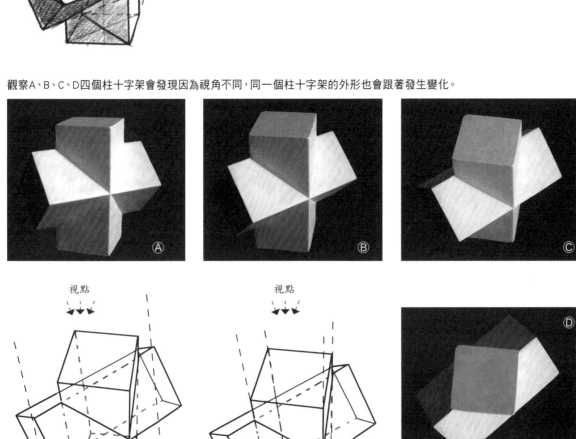

視點

視點

從整體的透視線到單獨長方體的透視
變化是一致的。

■ 實戰案例：畫柱十字架

■ 參考照片，分析結構

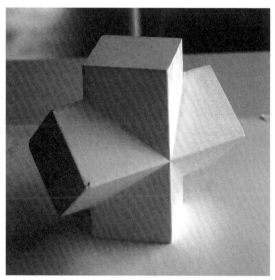

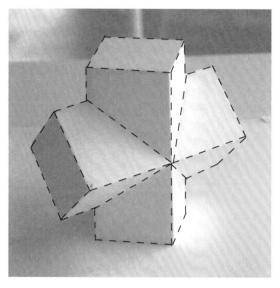

注意能看到的線和面。過程中的結構線是輔助我們完成外形的，因此不要畫得太雜亂。

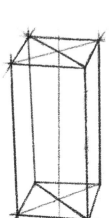

1 用畫長方體的方法畫個豎放的長方體。頂面大致為一個正方形，再畫出長方體的中心線。

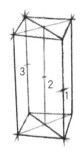

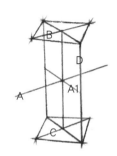

取1、2、3邊的中點，將其連接起來作為A1線，這條線與上下面的對角線平行。

畫出A線。A線的長度等於D線，且平行於B線和C線。

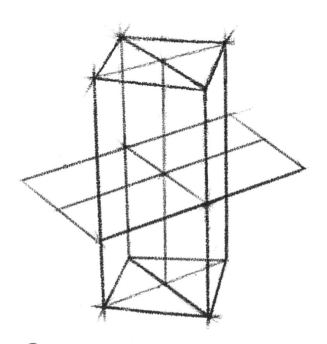

2 以A和A1線為中心線，畫出一個平行四邊形。

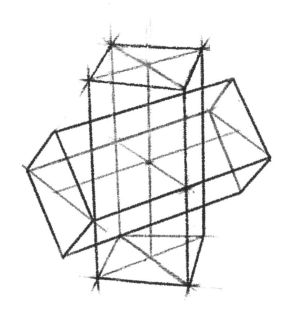
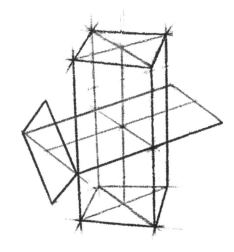

$\mathcal{3}$ 以四邊形左邊線為對角線畫一個與竪長方體頂面差不多大小的四邊形，作為橫向長方體的一個面，繼續完成橫向長方體的其他面。

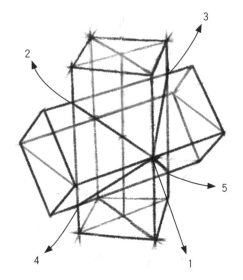

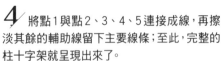

$\mathcal{4}$ 將點1與點2、3、4、5連接成線，再擦淡其餘的輔助線留下主要線條；至此，完整的柱十字架就呈現出來了。

\mathcal{Test}：畫不同角度下的柱十字架，並畫出它們的結構線。

這個角度的透視較大，因此能看到橫向柱體的三個面。要注意底部的結構變化。

俯視時，柱十字架的外形比較簡單。但這個角度所看到的橫向長方體其上下底面的兩條邊會形成凸起的角度。

2.3.2 幾何體組合

2B鉛筆、4B鉛筆、6B鉛筆、橡皮擦、素描紙

1 先用2B鉛筆確定幾何體組合的最高點和最低點,並用矩形框概括出三個幾何體。

2 用畫幾何體結構的方法勾出柱體、球體和方體的輪廓。

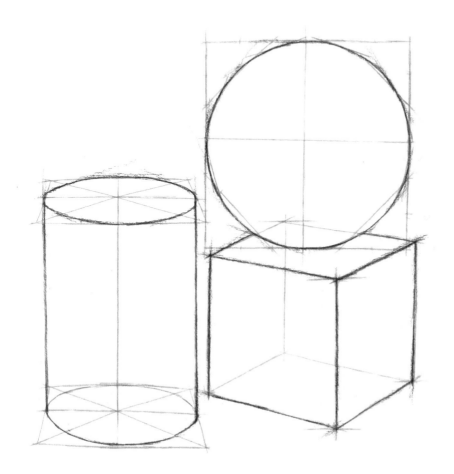

因為球體和方體有遮擋,要注意輪廓線條的勾畫。

3 換用4B鉛筆,加深線稿的輪廓。

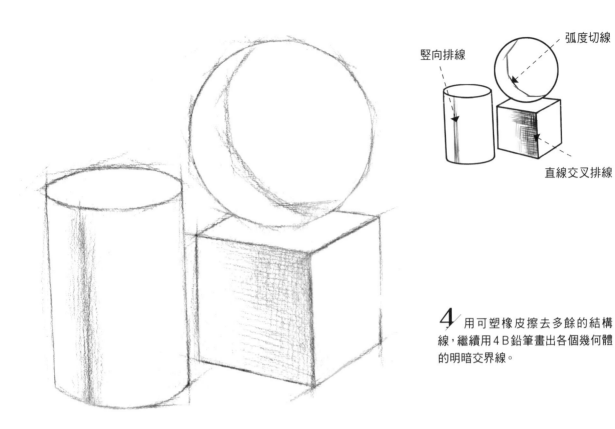

竪向排線

弧度切線

直線交叉排線

4 用可塑橡皮擦去多餘的結構線，繼續用４Ｂ鉛筆畫出各個幾何體的明暗交界線。

5 換用２Ｂ鉛筆進行排線。圓柱體和球體表面有弧度，所以要用有弧度的線來排。立方體的塊面分明，可用直線以井字形的交叉線來排線。

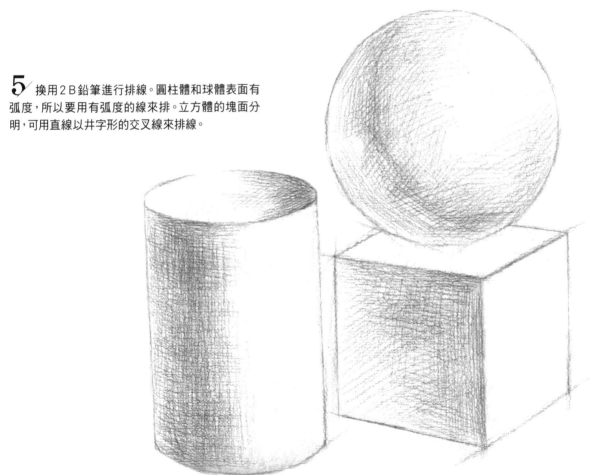

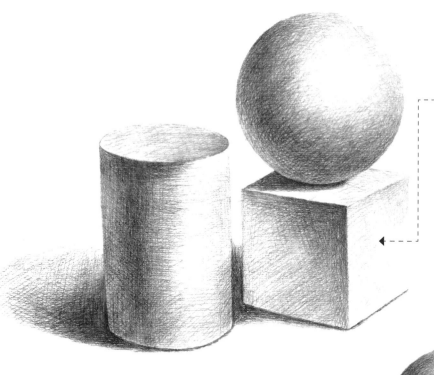

亮面一般用長線條進行
大面積排線，這樣的塊
面色調比較均勻。

6／用4B鉛筆在每個幾何
體的明暗交界線處，重覆疊排
加深，亮面用較長的線條進行
整體鋪色。

7／用6B鉛筆統一線條，以大面積
的長線條排線，避免線條過於雜亂。

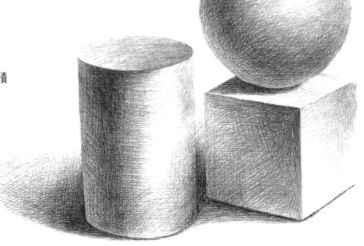

Tips：根據幾何體的形狀排線

✔

依物體的形狀來排線，不
僅能增強體積感，還能與
旁邊的物體做出區分。

✗

沒有根據物體的形狀來排
線，會讓物體表面與本身脫
節，看起來較為雜亂。

2.3.3 畫室一角

1 用2B鉛筆以長直線將畫面概括出來，並確定中心柱體的中心線和高度。

2 用直線畫出靜物的形狀和之間的位置關係。

3 根據單個幾何體結構線的畫法，完成整體靜物的結構線。

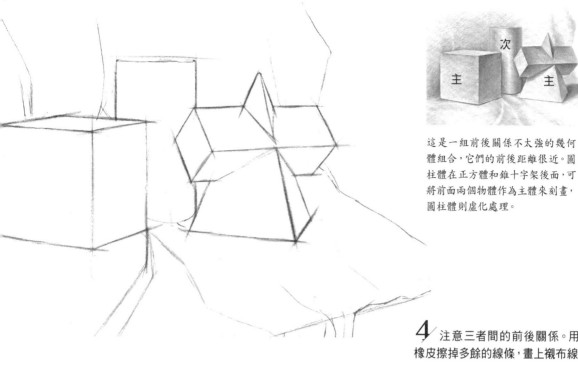

這是一組前後關係不太強的幾何體組合,它們的前後距離很近。圓柱體在正方體和錐十字架後面,可將前面兩個物體作為主體來刻畫,圓柱體則虛化處理。

4 注意三者間的前後關係。用可塑橡皮擦掉多餘的線條,畫上襯布線條。

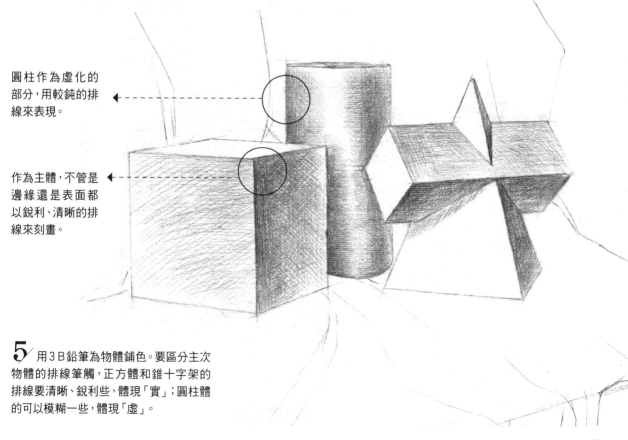

圓柱作為虛化的部分,用較鈍的排線來表現。

作為主體,不管是邊緣還是表面都以銳利、清晰的排線來刻畫。

5 用3B鉛筆為物體鋪色。要區分主次物體的排線筆觸,正方體和錐十字架的排線要清晰、銳利些,體現「實」;圓柱體的可以模糊一些,體現「虛」。

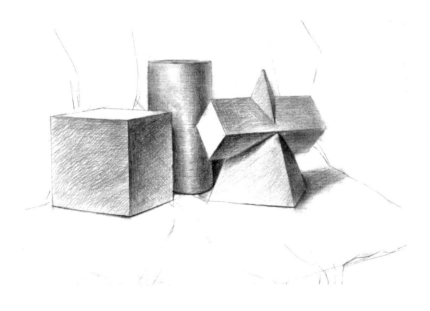

6 用6B鉛筆逐漸拉大虛實對比。可用手指或紙巾擦一下圓柱體模糊筆觸,讓它更虛化。

7 用2B鉛筆畫出背景,並加深幾何體的色調。圓柱體的左側邊緣與背景靠得很近,可用鈍筆觸整體排線來模糊邊緣。如此一來,圓柱體、虛化的背景與前面的清晰主體就能形成強烈的對比。

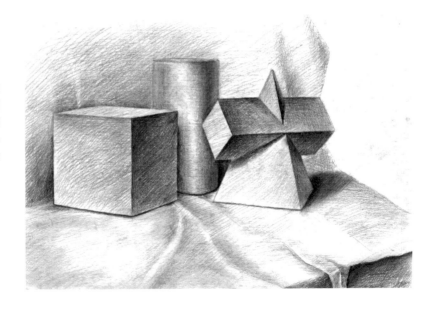

Tips:通過對比強調出虛實感

虛實是通過對比來強調的。加強幾何體之間靠得近的地方,會使實的部位更實,虛的部位更虛。
虛化處理正方體後面,可突出前面銳利、實在的輪廓和表面,藉此強調前後的空間感。

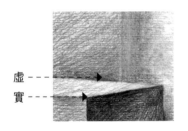

虛
實

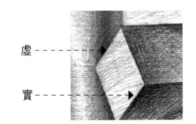

虛
實

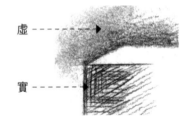

虛
實

2.4 從幾何體到簡單靜物

前面我們學習了關於基礎幾何體以及幾何體組合的畫法,這一節我們將幾何體的素描知識用到靜物上,來繪製某種物體。

2.4.1 盒子──方體變形

2B鉛筆、3B鉛筆、4B鉛筆、橡皮擦、素描紙

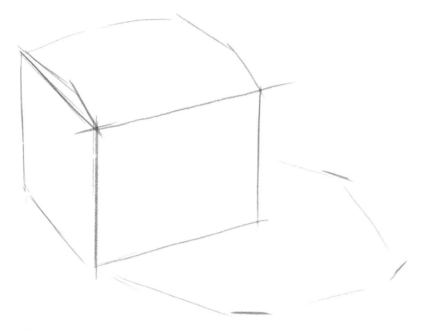

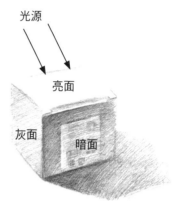

光線集中且明亮,形成的明暗關係比較強烈。這張圖的光源是頂光偏逆光,所以可以看到邊緣清晰的影子。

1 用2B鉛筆打型,以立方體起型,再畫出拱起的盒蓋和投影輪廓。

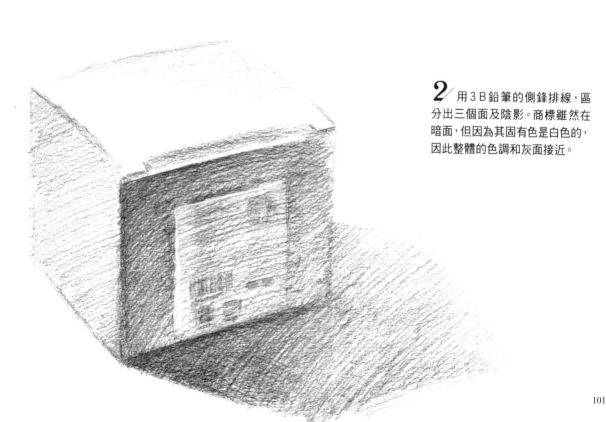

2 用3B鉛筆的側鋒排線,區分出三個面及陰影。商標雖然在暗面,但因為其固有色是白色的,因此整體的色調和灰面接近。

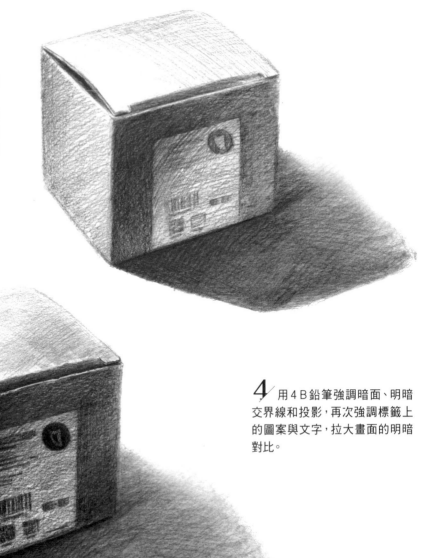

3/ 用2B鉛筆繼續細化各個面的排線，特別是暗面的轉折線、蓋子下的陰影及投影，和盒子相接處都需要特別加強。概括出標籤上的圖案和文字，讓畫面趨於完整。

4/ 用4B鉛筆強調暗面、明暗交界線和投影，再次強調標籤上的圖案與文字，拉大畫面的明暗對比。

Tips：如何處理三大面的固有色

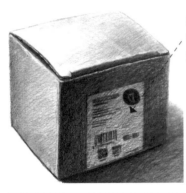

紙盒的暗面有一塊白色的標籤。

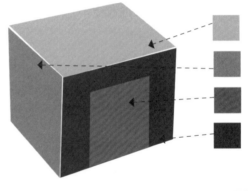

標籤的色調比灰面深，但比暗面淺，這樣才能更好地融入到暗面。

除了紙盒外,生活中還有許多方體的物品。

削筆器的外形是典型的正方體,
四個邊角為圓角。光源來自左上
方,因此暗面和大部分的投影會
落在右邊。

書、筆記本、字典等的外形
都是壓扁的方體。比如左
圖的精裝書,其上下兩面
比較大,中間較狹窄。

2.4.2 茶葉罐──柱體變形

2B鉛筆、4B鉛筆、6B鉛筆、橡皮擦、素描紙

光源

背光面

受光面

仔細觀察糖罐,確定光源方向和糖罐上的明暗變化。糖罐的暗部會因反光而反射出背景,千萬別忘了畫上反射的背景。

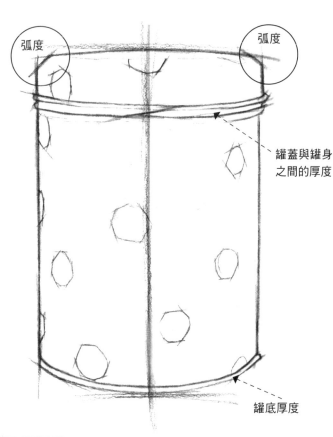

弧度

弧度

罐蓋與罐身之間的厚度

罐底厚度

1 用2B鉛筆畫出圓柱體的外形,罐蓋頂部的兩個角要有弧度變化,且罐蓋和罐身的底端都有一定的厚度。

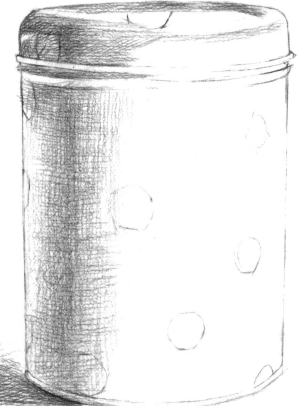

2 觀察物體,定出明暗交界線的位置。用2B鉛筆畫出暗面和投影,用線可以輕鬆一些。蓋子的圓角沿輪廓排線即可。

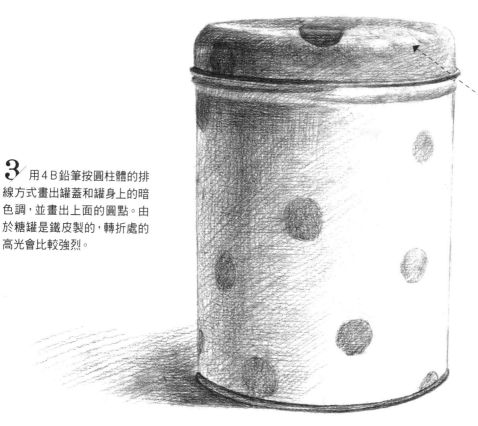

3 用4B鉛筆按圓柱體的排線方式畫出罐蓋和罐身上的暗色調，並畫出上面的圓點。由於糖罐是鐵皮製的，轉折處的高光會比較強烈。

當光線照到光滑的鐵皮上時，凸起處會有強烈的高光。

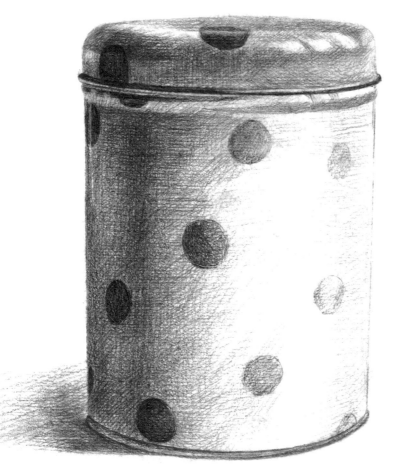

4 用6B鉛筆加深罐子的背光面，以突出受光面。這不僅能表現強烈的光感，擴大的明暗對比更強調出罐子的體積感。

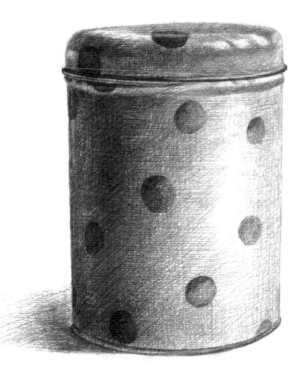

5／用2B鉛筆畫出受光面的灰色調。雖然右邊為亮部受光面，但一定要畫出淡淡的灰色調以突顯糖罐的體積感。

6／用2B鉛筆加深罐子上的明暗交界線，並將陰影拉長一些。高光的部分可用橡皮提亮，強調一下。

虛化背光面的邊緣，讓表面的弧度更加明顯，還能感受到罐身上柔和的光感。

拉長並逐漸減淡影子，表現出光線是從遠處照過來的。

Tips：受光面的處理

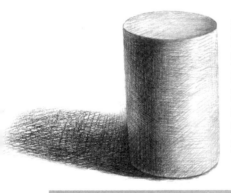

圓柱體的受光面從邊緣向內逐漸推開，畫出些許的灰色面，能讓表面成了弧面。亮部的灰色面也要畫出來。

平面，無體積感。

有弧度，有凸起的感覺。

除了糖罐外，生活中還有許多柱體的物品。

杯子的形狀比較簡單。下半部會細一些，
是最簡單的變形圓柱體。

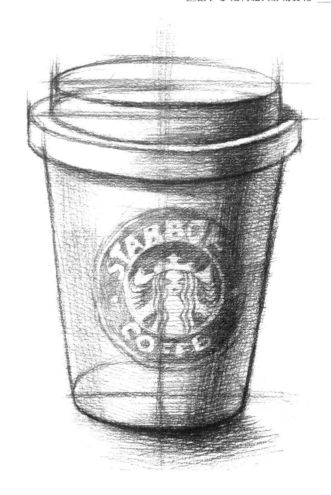

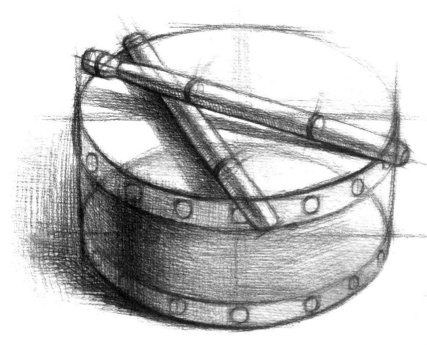

鼓是典型的變形圓柱體，
還有兩支鼓槌，都能看成
略微變形的圓柱體。

2.4.3 山楂——球體變形

球形的外輪廓太典型了,生活中幾乎無處不在。春天的樹莓、夏天的櫻桃、晚秋的山楂,
都是圓滾滾的,十分惹人喜愛。

2B鉛筆、4B鉛筆、可塑橡皮、素描紙

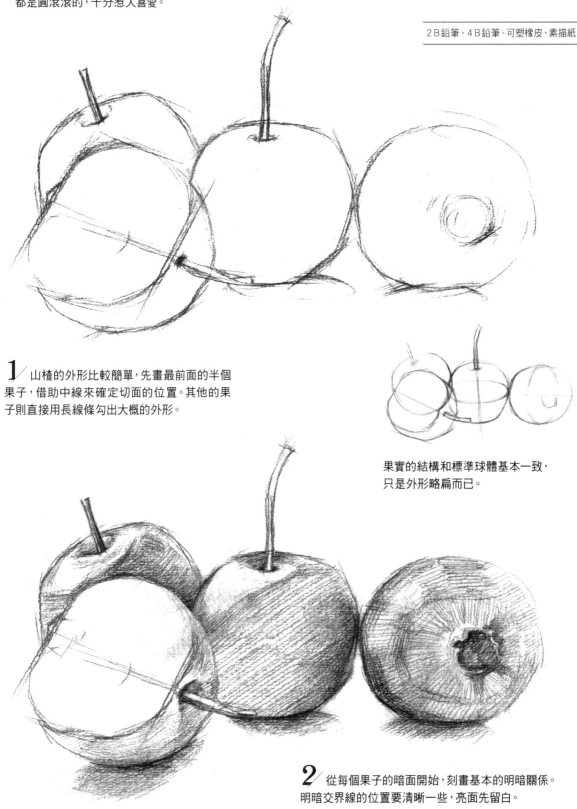

1 山楂的外形比較簡單,先畫最前面的半個
果子,借助中線來確定切面的位置。其他的果
子則直接用長線條勾出大概的外形。

果實的結構和標準球體基本一致,
只是外形略扁而已。

2 從每個果子的暗面開始,刻畫基本的明暗關係。
明暗交界線的位置要清晰一些,亮面先留白。

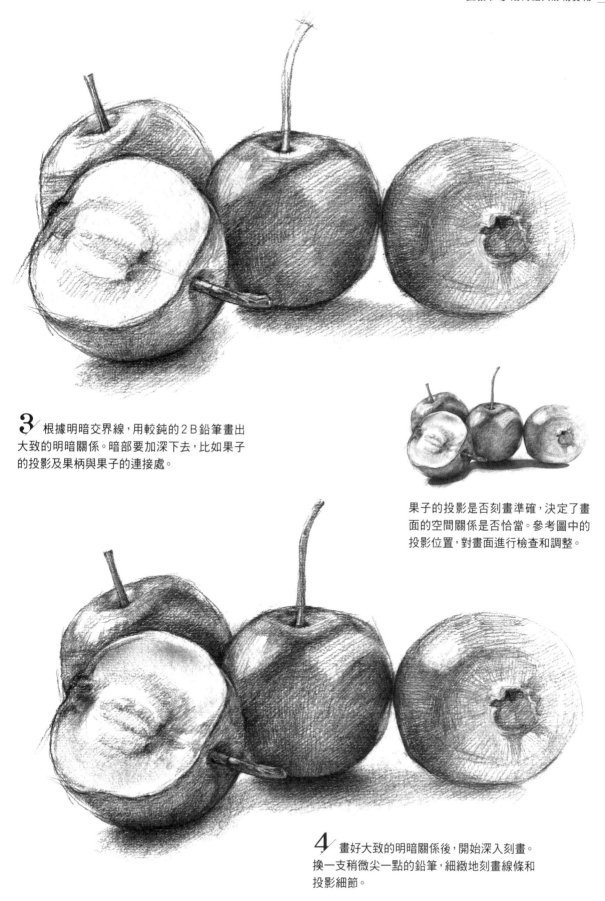

3 根據明暗交界線,用較鈍的2B鉛筆畫出
大致的明暗關係。暗部要加深下去,比如果子
的投影及果柄與果子的連接處。

果子的投影是否刻畫準確,決定了畫
面的空間關係是否恰當。參考圖中的
投影位置,對畫面進行檢查和調整。

4 畫好大致的明暗關係後,開始深入刻畫。
換一支稍微尖一點的鉛筆,細緻地刻畫線條和
投影細節。

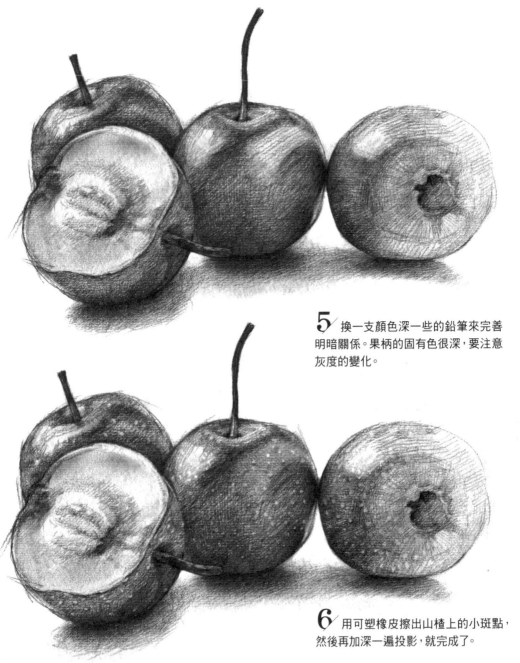

5 換一支顏色深一些的鉛筆來完善明暗關係。果柄的固有色很深，要注意灰度的變化。

6 用可塑橡皮擦出山楂上的小斑點，然後再加深一遍投影，就完成了。

Tips：怎樣畫山楂上的斑點

- - - ▶

把可塑橡皮捏出尖角，在果子上擦出一個個圓形斑點。

球體在生活中很常見，仔細觀察就會發現球體的變形體無處不在。

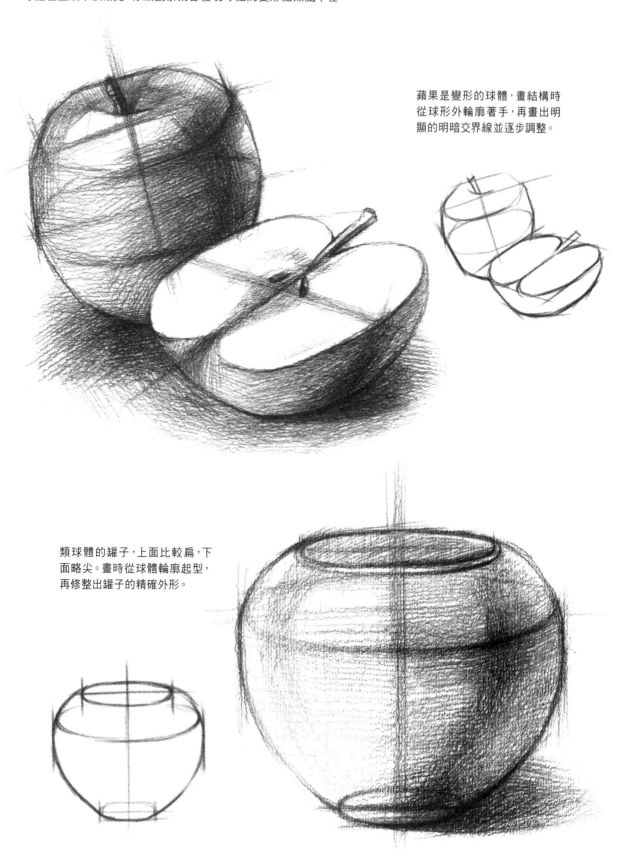

蘋果是變形的球體，畫結構時從球形外輪廓著手，再畫出明顯的明暗交界線並逐步調整。

類球體的罐子，上面比較扁，下面略尖。畫時從球體輪廓起型，再修整出罐子的精確外形。

2.4.4 半杯水——透明質感

水杯可以作為圓柱體的變形,只是水杯是透明的,質感表現上會有所不同。

2B鉛筆、4B鉛筆、橡皮擦、可塑橡皮、紙巾、素描紙

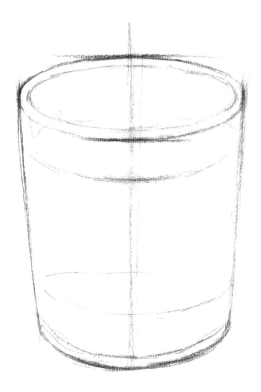

1 先畫出杯子的最高點和最低點,再拉出中線,左右對稱地畫出完整的線稿。

2 用2B鉛筆畫出初步的明暗關係。因為水有特殊的光感,畫的時候亮部要盡可能留白。

Tips:杯子的變形過程

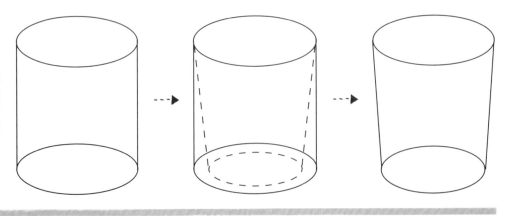

把標準圓柱體下面那個面往內均勻地收進去一些,就是杯子的基本外形了。

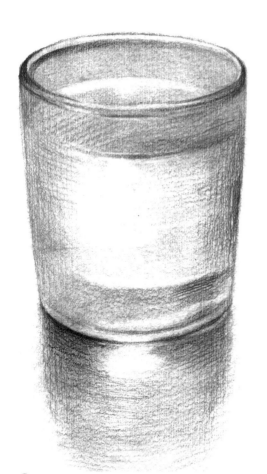

杯子內部的筆
觸是由外向內
逐漸變細的。

在高光邊緣
擦出自然的
過渡。

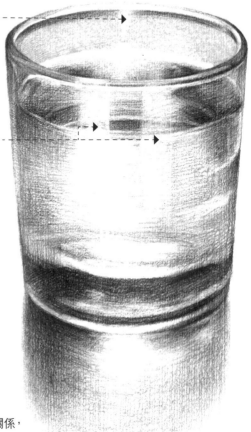

用橡皮擦出
清晰的高光。

3 加深畫面的明暗關係。從杯子邊緣和投影
開始,投影中的反光很強烈,需要留白。

4 繼續加深黑白灰關係。畫出水的明暗關係,
最後用橡皮擦出杯子上的強烈高光。

Tips : 透明物體的投影變化

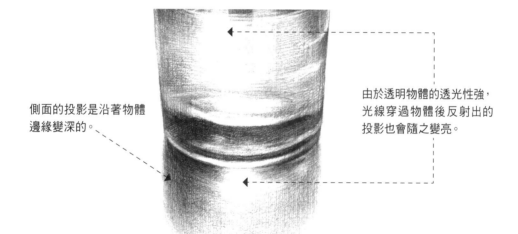

側面的投影是沿著物體
邊緣變深的。

由於透明物體的透光性強,
光線穿過物體後反射出的
投影也會隨之變亮。

■ 透明質感分析

先觀察、分析透明水杯的特點。素描時要注意一些特殊的描繪點,以便更好地表現出透明質感。

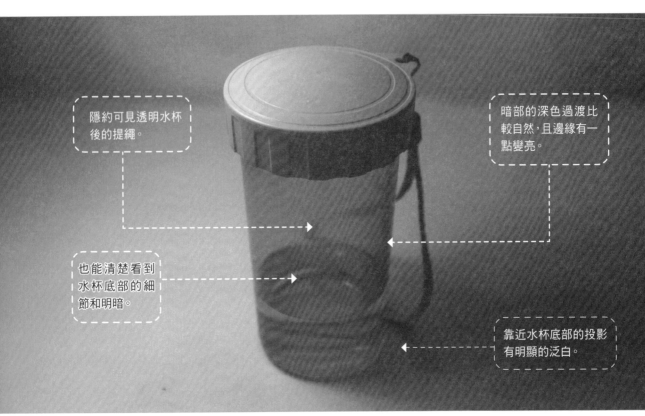

隱約可見透明水杯後的提繩。

暗部的深色過渡比較自然,且邊緣有一點變亮。

也能清楚看到水杯底部的細節和明暗。

靠近水杯底部的投影有明顯的泛白。

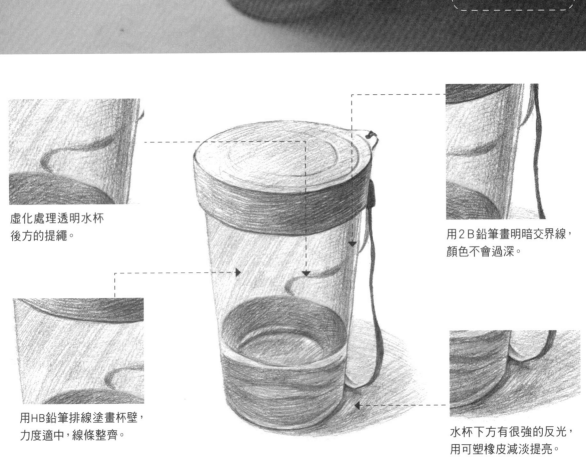

虛化處理透明水杯後方的提繩。

用2B鉛筆畫明暗交界線,顏色不會過深。

用HB鉛筆排線塗畫杯壁,力度適中,線條整齊。

水杯下方有很強的反光,用可塑橡皮減淡提亮。

■ 常見的透明質感表現

具透明質感的物體在生活中也是隨處可見，如水滴、透明塑料、寶石以及玻璃製品等。

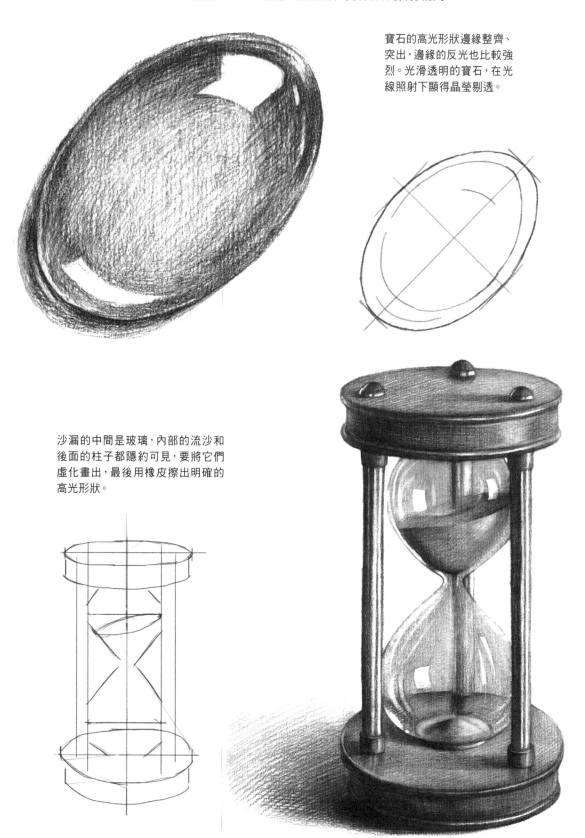

寶石的高光形狀邊緣整齊、突出，邊緣的反光也比較強烈。光滑透明的寶石，在光線照射下顯得晶瑩剔透。

沙漏的中間是玻璃，內部的流沙和後面的柱子都隱約可見，要將它們虛化畫出，最後用橡皮擦出明確的高光形狀。

2.4.5 一對戒指——金屬質感

戒指是比較典型的金屬物品,因表面弧度、兩只戒指相互影響等原因,
會在光滑的金屬表面形成不同的明暗關係。

2B鉛筆、4B鉛筆、HB鉛筆、2H鉛筆、可塑橡皮、素描紙

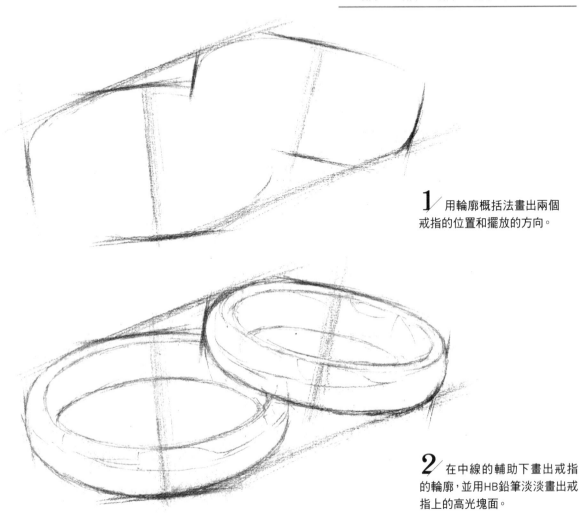

1 用輪廓概括法畫出兩個
戒指的位置和擺放的方向。

2 在中線的輔助下畫出戒指
的輪廓,並用HB鉛筆淡淡畫出戒
指上的高光塊面。

Tips:戒指的結構關係

從一個空心圓柱體上截取一小段,就得到環,這就是戒指的基本外形。

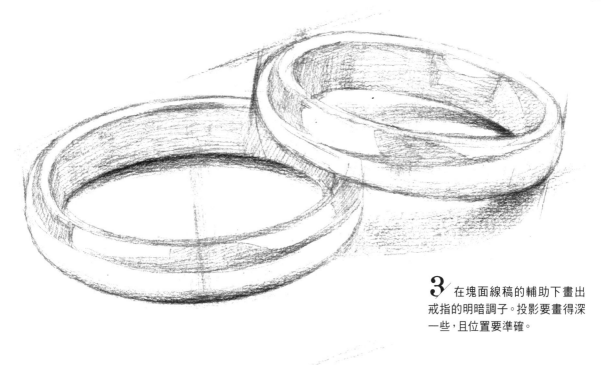

3 在塊面線稿的輔助下畫出戒指的明暗調子。投影要畫得深一些,且位置要準確。

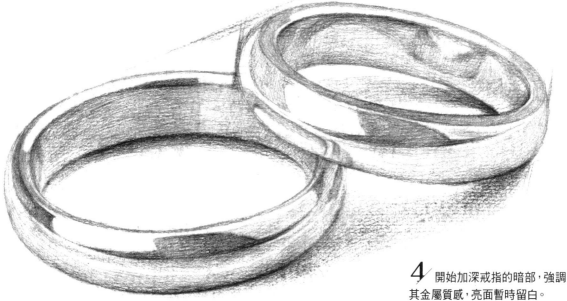

4 開始加深戒指的暗部,強調其金屬質感,亮面暫時留白。

Tips:戒指表面的繪製要點

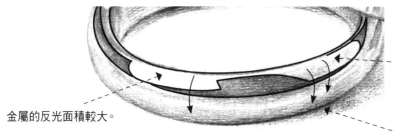

邊緣的反光要清晰銳利,以強烈的明暗來表現金屬的質感。

金屬的反光面積較大。

注意箭頭走向,戒指表面是有弧度的,以弧形排線來畫。

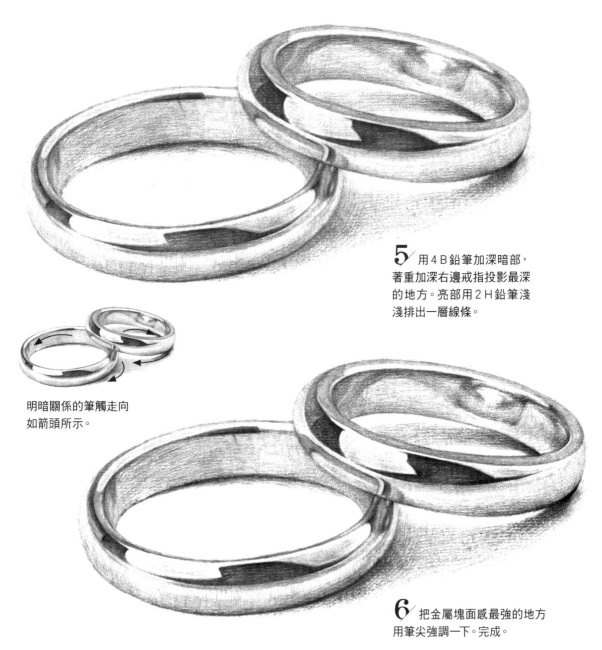

5 用4B鉛筆加深暗部，著重加深右邊戒指投影最深的地方。亮部用2H鉛筆淺淺排出一層線條。

明暗關係的筆觸走向如箭頭所示。

6 把金屬塊面感最強的地方用筆尖強調一下。完成。

Tips：用投影表現空間感

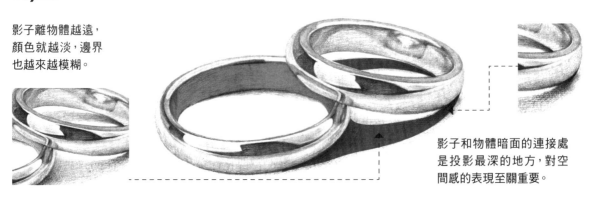

影子離物體越遠，顏色就越淡，邊界也越來越模糊。

影子和物體暗面的連接處是投影最深的地方，對空間感的表現至關重要。

■ 金屬質感分析

通過對常見的金屬物品進行觀察和分析，學習並鞏固更多小技巧，以便更好地表現金屬質感。

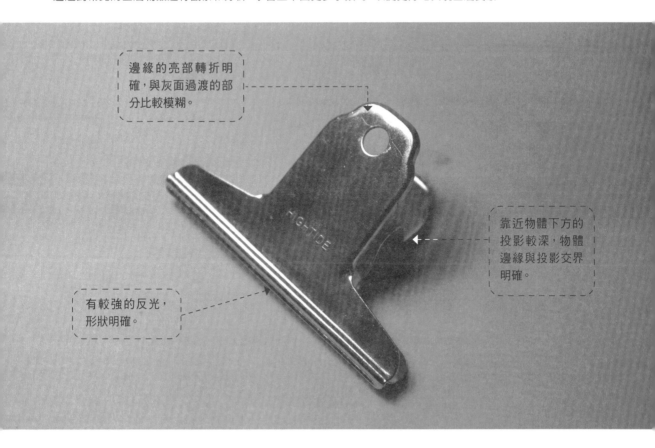

邊緣的亮部轉折明確，與灰面過渡的部分比較模糊。

靠近物體下方的投影較深，物體邊緣與投影交界明確。

有較強的反光，形狀明確。

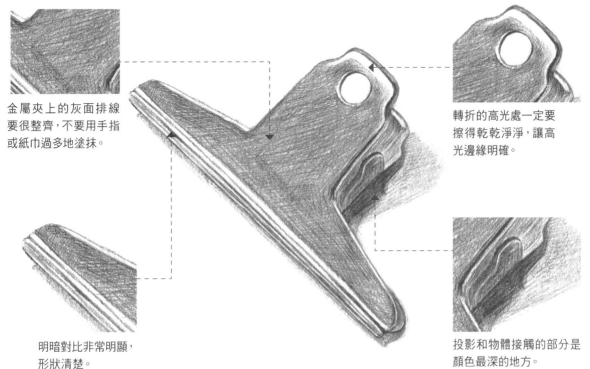

金屬夾上的灰面排線要很整齊，不要用手指或紙巾過多地塗抹。

轉折的高光處一定要擦得乾乾淨淨，讓高光邊緣明確。

明暗對比非常明顯，形狀清楚。

投影和物體接觸的部分是顏色最深的地方。

■ 常見金屬質感的表現

除了戒指這類的金屬物品外，生活中還有很多金屬製品，仔細觀察它們的質感並將其表現出來吧。

柱形鐵罐整體為一個柱體。
鋪色調時，在有起伏的地方
高光要強烈一些。

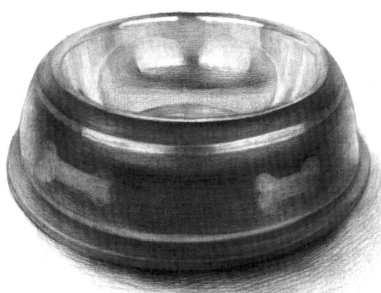

寵物食盆的外形類似變形的錐形
體下半部。光滑的不鏽鋼反光強，
更好表現金屬質感。

2.4.6 靜物組合

在靜物組合中,要先對各物體進行幾何形概括,再根據不同的質感進行上色表現。
同時,還需要練習區分多個靜物組合間的相互關係,以及畫面的統一性。

2B鉛筆、4B鉛筆、6B鉛筆、可塑橡皮、素描紙

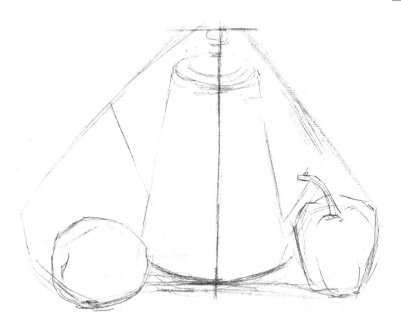

將簡單的幾何體結構運用在
靜物中,通過細節的變形,
完成靜物的結構繪製。

1 畫面為三角形構圖。先用2B鉛筆以直線勾出大輪廓,
確定靜物的大概位置和大型。

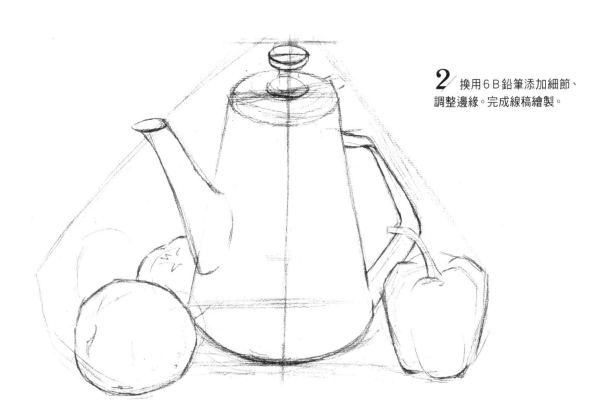

2 換用6B鉛筆添加細節、
調整邊緣。完成線稿繪製。

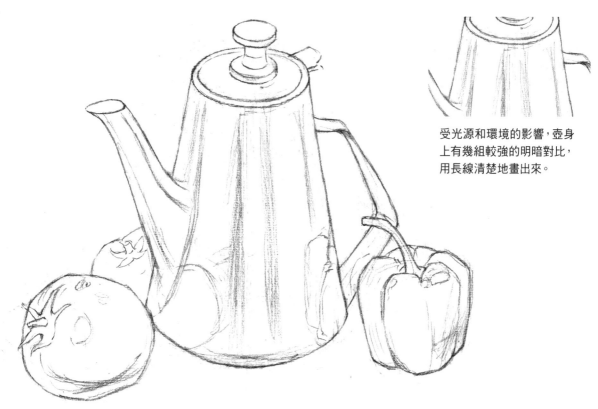

受光源和環境的影響,壺身上有幾組較強的明暗對比,用長線清楚地畫出來。

3 用4B鉛筆輕輕畫出各物體上的高光和明暗交界線。統一畫面的光源,方便後面上色。

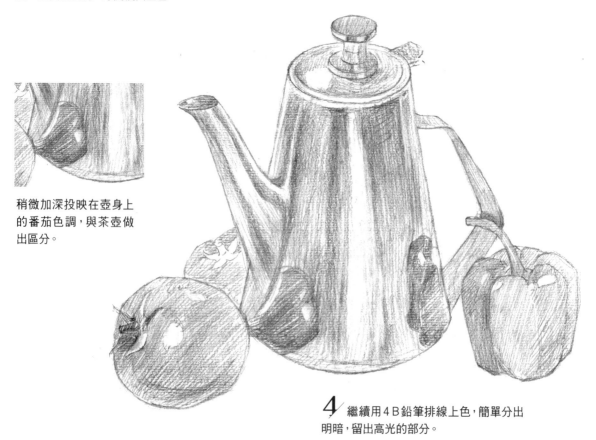

稍微加深投映在壺身上的番茄色調,與茶壺做出區分。

4 繼續用4B鉛筆排線上色,簡單分出明暗,留出高光的部分。

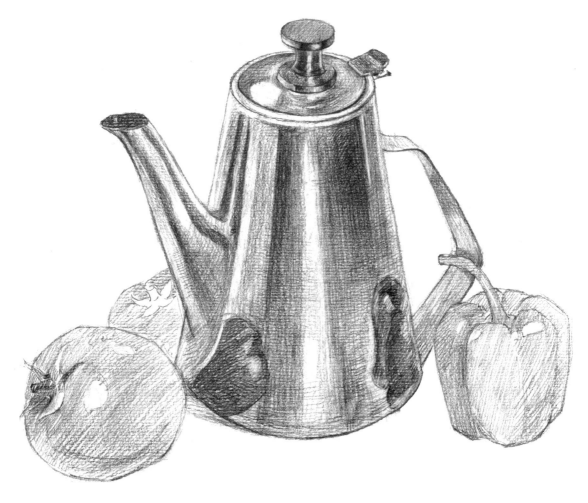

5 從茶壺的暗面開始，用6B鉛筆刻畫出基本的明暗關係，並加深明暗交界線，留白亮面的高光。

Tips：不鏽鋼茶壺的繪製要點

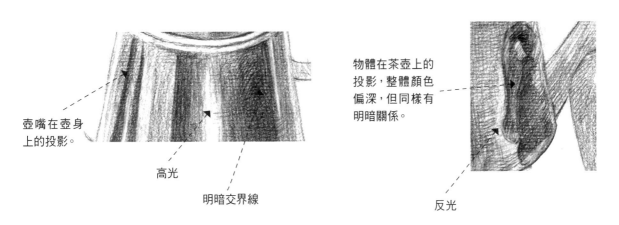

壺嘴在壺身
上的投影。

高光

明暗交界線

物體在茶壺上的
投影，整體顏色
偏深，但同樣有
明暗關係。

反光

加深番茄蒂與番茄相接的
投影，突出蒂的立體感。

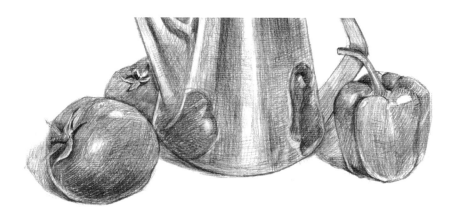

6／用6B鉛筆為番茄和青椒畫上基本的明暗關係，突出其體積感。
根據光源方向畫出靜物在桌面上的投影。

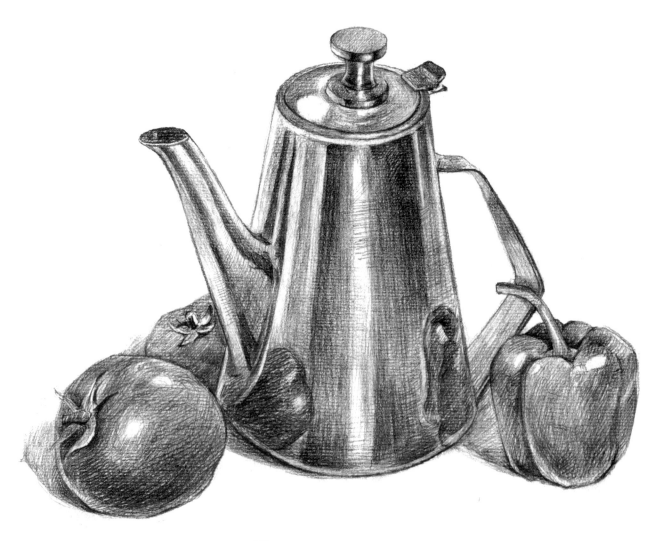

7／觀察整體畫面的明暗色調，用削尖的2B鉛筆排線上色，
進一步加強靜物的質感。

2.4.7 把靜物畫得更好

想要畫得好,首先要養成好的習慣,避免一些常見的錯誤方法;最後,就算完稿了也要有一個調整的階段。

■ 養成觀察的好習慣

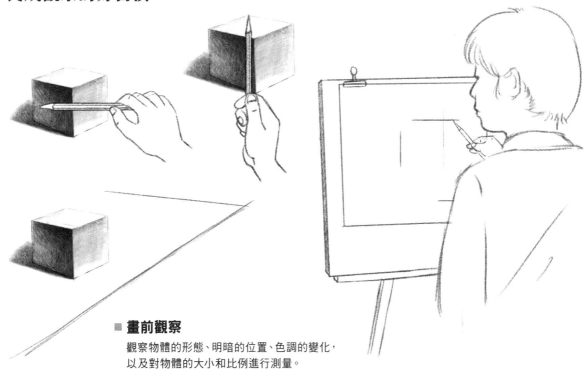

■ 畫前觀察

觀察物體的形態、明暗的位置、色調的變化,
以及對物體的大小和比例進行測量。

■ 畫中觀察

可觀察起型是否準確,色調區分是否明確;如果
不準,在沒畫完之前還可以進行調整和修改。

■ 畫後觀察

到這一步不等於就真的畫完了,還要進行觀察
和對比,最後再做一下整體的調整。

■ 怎樣避免「灰」、「板」、「花」

　　針對素描中常出現的一些問題進行探討和分析，以避免深陷這些誤區。
　　下面就來深入瞭解一下出現問題的原因以及如何避免這些問題！

■ **灰** 指在寫生時缺乏對整體明暗層次的把握，忽略大關係，到處都畫得一樣，最後導致明暗層次拉不開。
　　想要避免「灰」，首先要對物體的結構以及明暗進行分析和理解，再大膽地加強明暗對比。

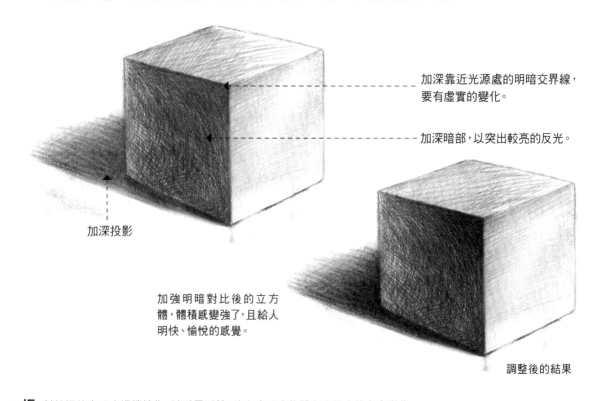

加深靠近光源處的明暗交界線，
要有虛實的變化。

加深暗部，以突出較亮的反光。

加深投影

加強明暗對比後的立方
體，體積感變強了，且給人
明快、愉悅的感覺。

調整後的結果

■ **板** 對結構的表現太過機械化，缺乏靈活性，沒有表現出物體在空間中的虛實變化。
　　要避免「板」，就要瞭解、分析物體的結構以及明暗表現的變化。

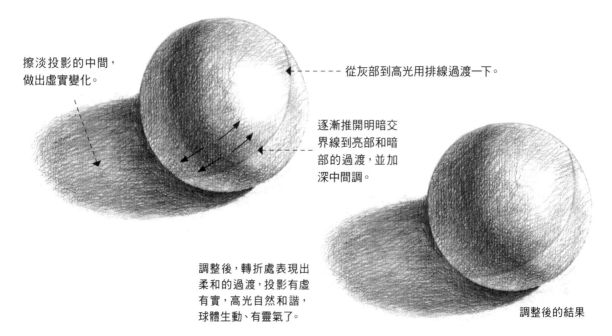

擦淡投影的中間，
做出虛實變化。

從灰部到高光用排線過渡一下。

逐漸推開明暗交
界線到亮部和暗
部的過渡，並加
深中間調。

調整後，轉折處表現出
柔和的過渡，投影有虛
有實，高光自然和諧，
球體生動、有靈氣了。

調整後的結果

■ **花** 就是畫面很碎。過於強調細節的明暗變化，忽略了整體的明暗關係；抓不住中心，這樣很容易導致畫面髒、亂、空泛。

畫面太碎，深色太多

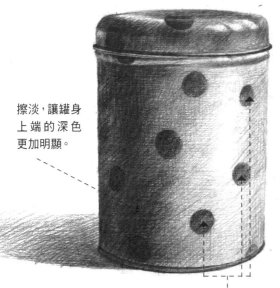

擦淡，讓罐身上端的深色更加明顯。

擦淡這些深色小色塊。

黑白灰分布不正確

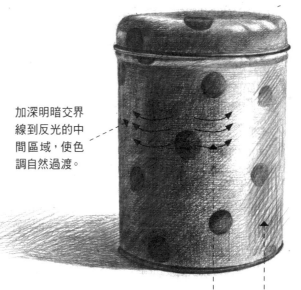

加深明暗交界線到反光的中間區域，使色調自然過渡。

擦淡明暗交界線到亮部的中間區域，使其有個灰色的過渡面。

受光面的顏色太深，擦淡一些。

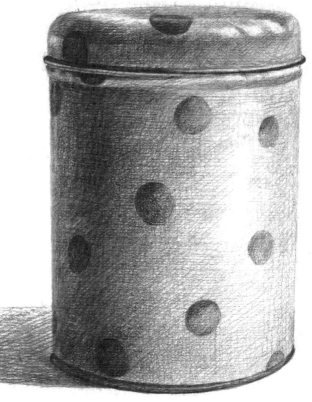

調整容易出錯的三個點後，畫面更乾淨了，暗部、中間調和亮部的層次感明確，整體就舒服多了。

調整後的結果

■ 一定要有的調整階段

「調整」是好習慣中的最後一步。畫完後先觀察，檢查畫面是否灰、花、板，
再對發現到的問題進行修正和調整。

調整階段可準備些紙巾和可塑橡皮，
以便作虛化處理。準備些較硬的鉛筆，
以便對細節進行深入的刻畫和調整。

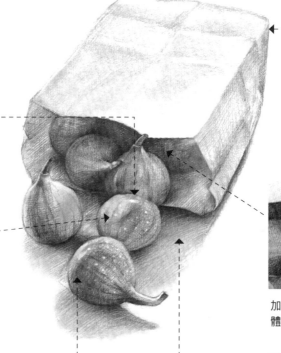

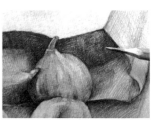

刻畫紙袋邊緣，增加
邊緣的深淺變化。

加深輪廓，使外形清晰明確。

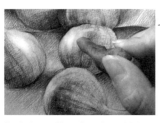

提亮高光，拉開與暗部的對比。

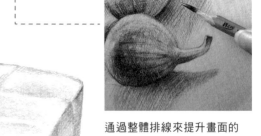

加深紙袋內部的深色，拉大整
體的明暗對比。

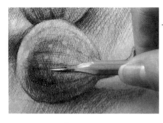

用較硬的鉛筆加深暗部，加強明
暗對比，從而突出體積感。

通過整體排線來提升畫面的
精緻感。

調整後，果子有很強的體積感，
整體的明暗對比也拉開了，陰
影的排線整潔乾淨，紙袋有了
虛實的變化，畫面變得生動有
層次感。

石　膏　像　實　戰

前面學習了素描的基礎知識後，會不會想畫些更有挑戰性的
對象，比如人物呢？人物繪製除了會運用到前面所學到的素描知
識外，還有另一個重點——需要理解骨骼與肌肉結構，這樣才能
將人物畫得有型有神。本章將從人像的基本結構開始，再練習單
獨的五官畫法及石膏人像，為進軍人像打下堅實的基礎。

3.1 把石膏像看作複雜靜物

　　畫石膏人像和真人寫生是有一定的區別。石膏人像被歸納、簡化過，沒有那麼多的細節，因此可以將石膏人像看成較複雜的靜物來練習。

3.1.1 學會歸納特徵

　　看到一個石膏像時，首先注意到的是它的五官特徵：是否有深邃的眼睛、高挺的鼻梁、豐厚的嘴唇，或者是否有鬍子或配飾等，只有抓住頭像的特徵才能畫得更「像」。

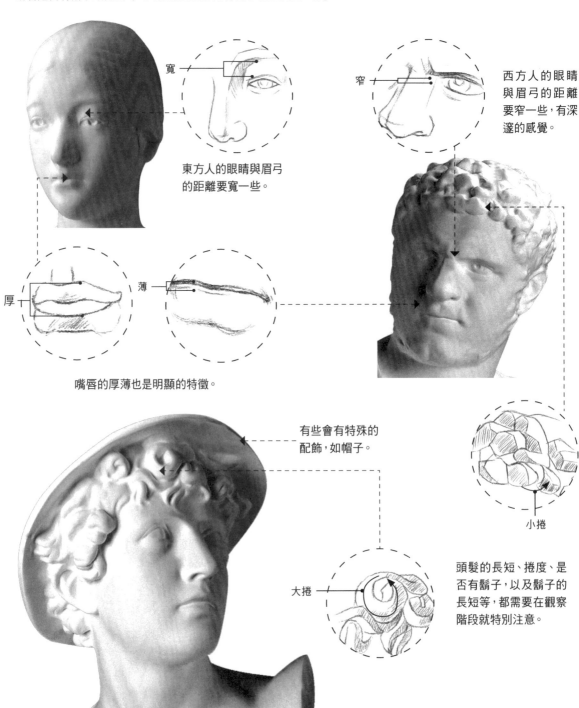

寬

窄

西方人的眼睛與眉弓的距離要窄一些，有深邃的感覺。

東方人的眼睛與眉弓的距離要寬一些。

厚

薄

嘴唇的厚薄也是明顯的特徵。

有些會有特殊的配飾，如帽子。

小捲

大捲

頭髮的長短、捲度、是否有鬍子，以及鬍子的長短等，都需要在觀察階段就特別注意。

注意到最顯著的特徵後，開始觀察整體：注意觀看的角度，比較頭部與脖子的比例等，以便畫出更加準確的形體。

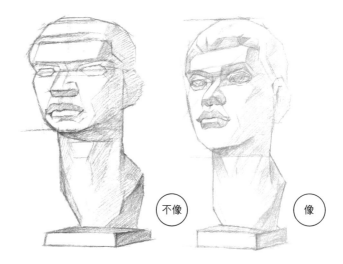

對比上面兩幅圖與石膏像的照片可以看出，左圖與照片相差較大，右圖則較接近；這是繪製過程中常會遇到的問題，即畫得像或不像。

■ 像與不像的原因

從整體出發，影響「像」與「不像」的主要因素是頭部的比例，及頭部的傾斜程度，即頭部的透視。

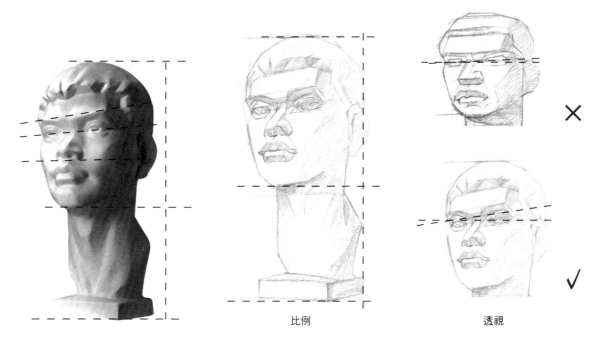

比例　　　　　　　透視

3.1.2 用幾何形概括人物外形

所有的石膏像都可以用最基本的造型去概括,在基本造型上進行變形,這樣更有利於理解頭像的結構。

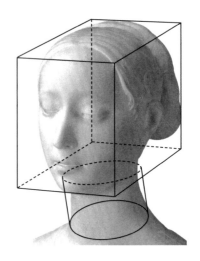

將頭部與脖子分別看做一個整體,五官在一個平面上,兩側的耳朵在另一個平面上。用一個立方體來概括頭部;脖子整體比較光滑,可以用圓柱體來概括。

■ 如何找到轉折面

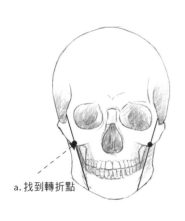

a. 找到轉折點

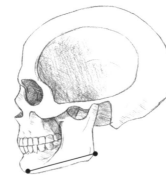

b. 下頜角與下頜支的連線

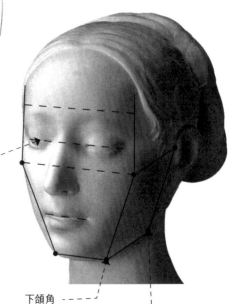

c. 找到眼角的連線

下頜角

下頜支的骨點

a. 用正方體來概括頭部形體時,需要找到面部的轉折處。觀察頭骨可以發現臉部的外側在顴骨處開始轉折,所以面部的轉折處為顴骨的位置。

b. 連接下頜角與耳朵下方的下頜支,定出另一個面。

c. 尋找眼角、嘴角以及鼻底的連線,定出眼睛、嘴及鼻子的走向,從而確定面部的朝向。

■ 用立方體和球體來概括五官

根據上一頁介紹的方法，
分出頭部的幾個大面。

觀察頭部的肌肉與骨骼，將眼睛
及嘴吧的肌肉用球體來概括，鼻
子則用長方體來概括。

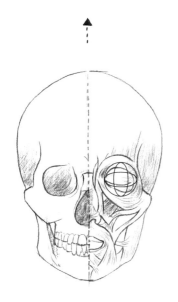

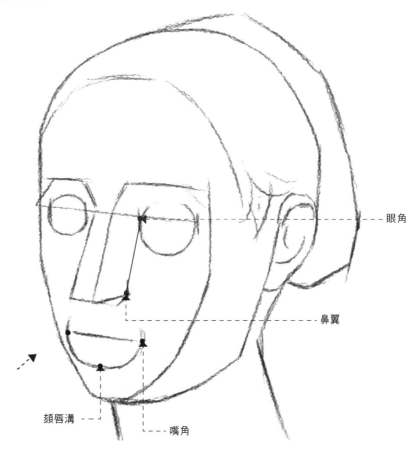

眼角

鼻翼

頦唇溝

嘴角

從眼窩開始，將整個眼部看做一個球形，
從鼻根到鼻頭看做長方體，眼角與鼻翼
在一條連線上。

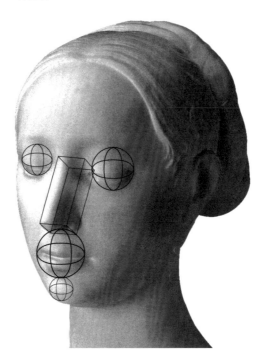

3.1.3 頭部的透視變化

當頭部轉動時，面部的結構也會跟著改變。把握好面部主要軸線的運動，
並結合概括造型的方法來理解頭部的透視變化。

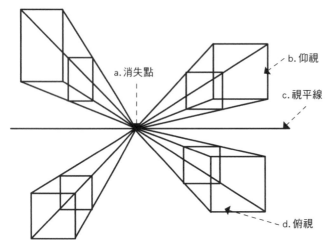

a. 消失點：平行的直線會消失於無窮遠處的點。
b. 仰視：物體位於視平線上方。
c. 視平線：與畫者眼睛平行的水平線。
d. 俯視：物體位於視平線下方。

■ 頭部上下的透視變化

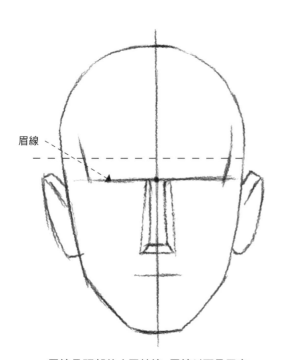

眉線是頭部的水平軸線，眉線以下是五官，
頭部的上下運動都跟這條軸線有關。

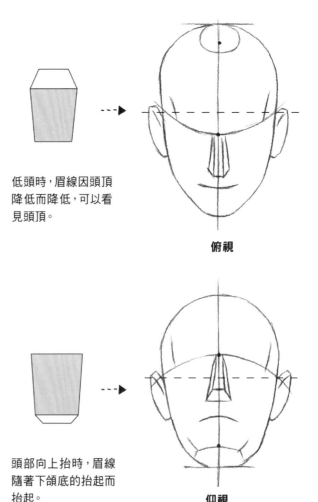

低頭時，眉線因頭頂
降低而降低，可以看
見頭頂。

俯視

頭部向上抬時，眉線
隨著下頜底的抬起而
抬起。

仰視

■ 頭部左右的透視變化

在前面我們已經介紹過頭部正面及上下運動的畫法,當頭部左右轉動時五官的透視
也會跟著發生變化,後腦勺的可見面積會隨著頭部的轉動而發生變化。

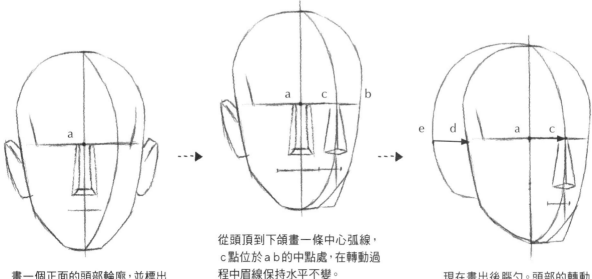

畫一個正面的頭部輪廓,並標出
水平的眉線和垂直軸線。

從頭頂到下頷畫一條中心弧線,
c點位於ab的中點處,在轉動過
程中眉線保持水平不變。

現在畫出後腦勺。頭部的轉動
程度就是後腦勺露出的程度,
即ac與de的長度相同。

■ 頭部水平轉動時下頷線的位置

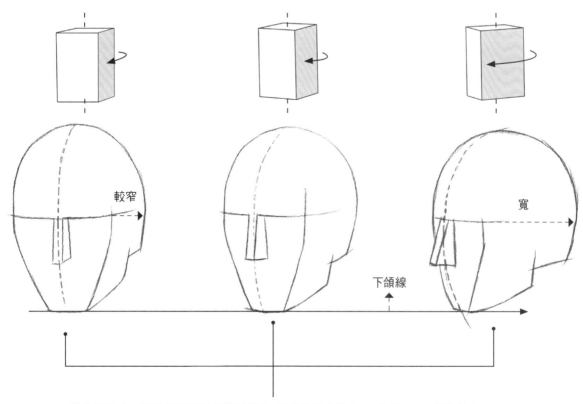

較窄

下頷線

寬

轉動頭部時,下頷的側平面慢慢擴展變寬,轉動的幅度越大,露出的側面面積就越大。
但要注意的是:在水平轉動中,下頷線一直保持在同一位置上。

■ 其他角度的透視變化

頭部的角度變化不只是單純的上下和左右運動，但可以運用同樣的方法來理解其他角度的透視變化，並運用簡單的方法來確定面部的轉動幅度。

■ 確定面部轉動的幅度

當頭部轉動時，先確定無透視變化的面部中軸線及眉線的位置。ａｂ是頭頂與下頜線中點的連線，ｃｄ和ａｂ相互垂直，且相交於ａｂ的中點。

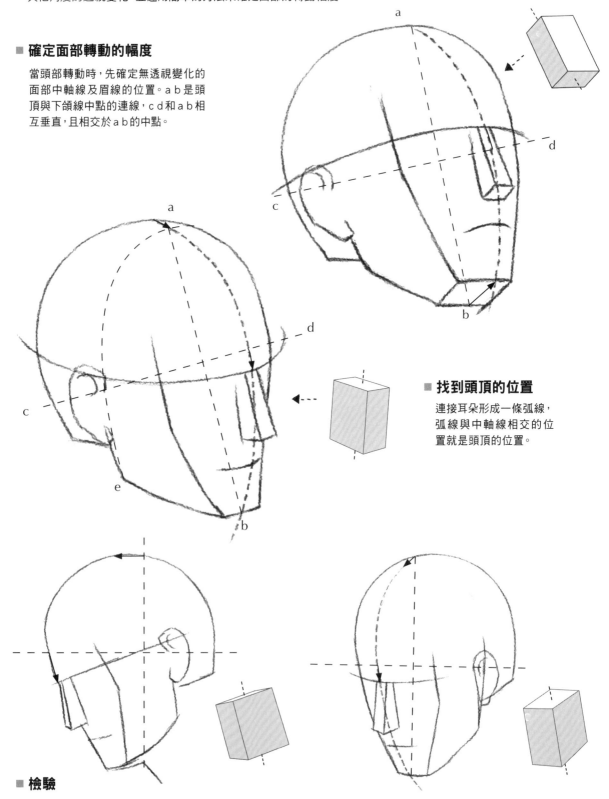

■ 找到頭頂的位置

連接耳朵形成一條弧線，弧線與中軸線相交的位置就是頭頂的位置。

■ 檢驗

這方法還可以用在繪製後檢驗頭部的轉動幅度，根據轉動幅度的大小找到頭頂的位置。

3.1.4 阿格里帕像

6B鉛筆、可塑橡皮、素描紙

阿格里帕有深邃的眼睛及薄薄的嘴唇,可以說是最具特徵的石膏像。
抓住這些特點,快速繪製出來,可以練習對形體的把握。

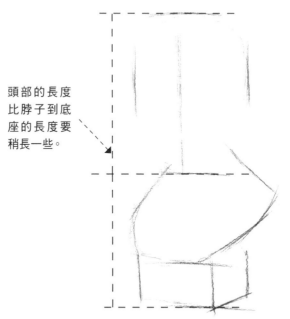

頭部的長度
比脖子到底
座的長度要
稍長一些。

1 先用6B鉛筆以長線畫出頭部的寬度及整體的高度。

2 在大致的形狀上定出臉部輪廓及五官的位置。

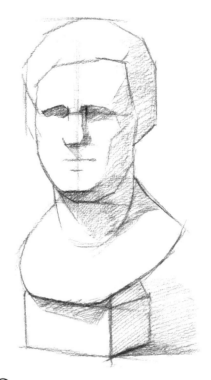

3 快速排出長線條抹出背光的一面,分出面部的正面、側面及陰影。

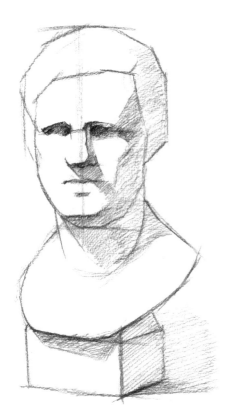

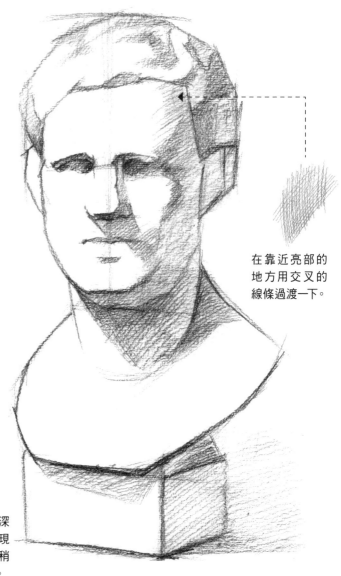

在靠近亮部的
地方用交叉的
線條過渡一下。

4 加深眼窩,塗出眼睛的範圍。
在與眉弓之間留出一些淺色,以表
現眉弓與眼睛的距離。

5 將畫筆傾斜一些,疊畫加深
暗部的頭髮,並加些短筆觸來表現
起伏的頭髮。最後將背光的暗部稍
微加深一些,讓面部更有立體感。

Tips : 突出特徵

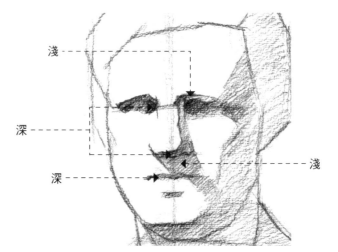

淺

深

深

淺

觀察阿格里帕石膏像可以發
現,其特點就是深邃的眼窩及
薄薄的嘴唇。因此,在畫眼窩、
鼻尖和嘴唇時,用筆重一些,用
深淺對比來表現眼窩的深邃感
及鼻子與嘴唇的空間感。

3.2 瞭解骨骼與肌肉

繪製人像最大的難點在於骨骼與肌肉的表現是否準確到位,而不僅僅是將看到的面部畫出來而已。

3.2.1 頭部的骨骼與肌肉

　　繪製出準確的頭部結構是建立在熟悉並掌握頭部骨骼與肌肉的結構上,繪畫時才能準確畫出五官的位置關係。

■ 頭部骨骼

　　在學習人像素描時,瞭解頭部的骨骼結構是非常重要的,這有助於我們對頭部結構的把握與形體的準確表現。

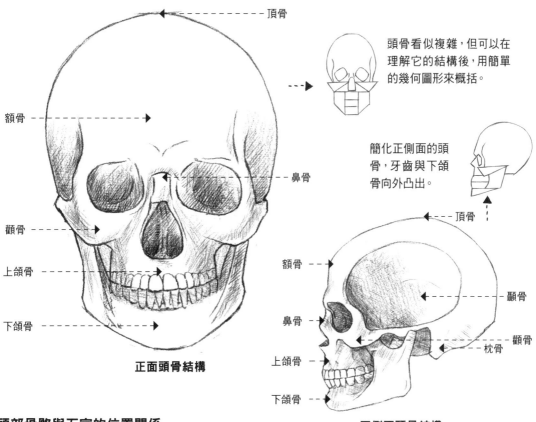

頭骨看似複雜,但可以在理解它的結構後,用簡單的幾何圖形來概括。

簡化正側面的頭骨,牙齒與下頜骨向外凸出。

正面頭骨結構

正側面頭骨結構

■ 頭部骨骼與五官的位置關係

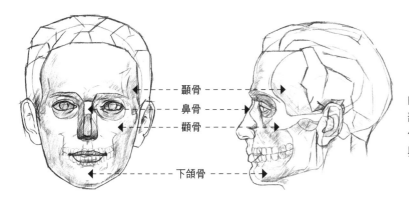

由於頭骨的結構特點才造就了面部的起伏變化,及五官的位置變化。對比骨骼與五官的位置,骨骼與頭部輪廓間有一定的空隙。

■ 頭部肌肉

在瞭解完頭部的骨骼結構後，我們再來認識頭部的肌肉結構。肌肉的形狀和位置影響了面部的起伏變化。

■ 正面頭骨與肌肉的對比

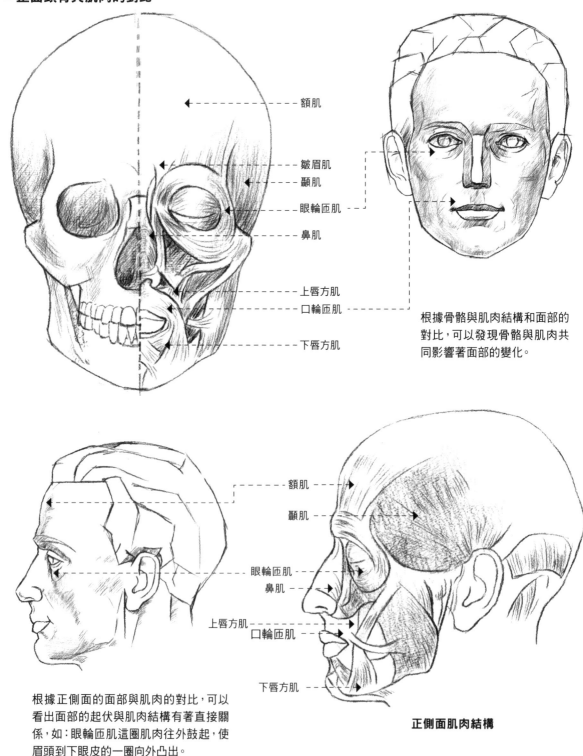

額肌

皺眉肌

顳肌

眼輪匝肌

鼻肌

上唇方肌

口輪匝肌

下唇方肌

根據骨骼與肌肉結構和面部的對比，可以發現骨骼與肌肉共同影響著面部的變化。

額肌

顳肌

眼輪匝肌

鼻肌

上唇方肌

口輪匝肌

下唇方肌

正側面肌肉結構

根據正側面的面部與肌肉的對比，可以看出面部的起伏與肌肉結構有著直接關係，如：眼輪匝肌這圈肌肉往外鼓起，使眉頭到下眼皮的一圈向外凸出。

3.2.2 善用輔助線起型

　　繪製石膏頭像最重要的就是起型。利用輔助線來理解結構間的聯繫,可以幫助我們更加準確地畫出形體。

■ 什麼是輔助線

　　輔助線在形體上並不存在,是繪製時根據想象和思考所畫出的線條,是種指示線,
可以標示距離和方向,幫助我們建立各個部分之間的聯繫。

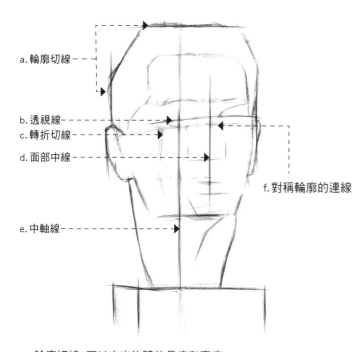

a.輪廓切線 ----

b.透視線 ----
c.轉折切線 ----
d.面部中線 ----

f.對稱輪廓的連線

e.中軸線 ----

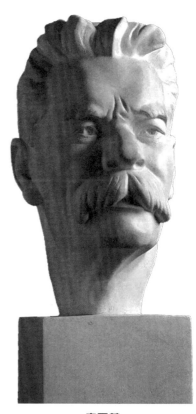

a. 輪廓切線:可以定出物體的長度和寬度。
b. 透視線:確定五官的傾斜程度。
c. 轉折切線:確定轉折面的交界。
d. 面部中線:確定五官的位置,並進一步準確把握臉部的寬度。
e. 中軸線:更好地把握整體的比例及重心。
f. 對稱輪廓的連線:確定對稱物體的位置。

高爾基

■ 輔助線的作用

這些在形體上並不存在的線對
我們有以下的助益:
1. 標示各部分的距離和方向。
2. 檢查各部分之間的比例、
　 其透視是否準確。

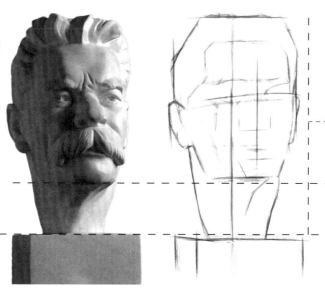

發現各部分的
比例有些差錯
後,可用輔助線
檢查頭部的長
度和寬度。

■ 用輔助線和方體起大型

瞭解輔助線的作用後,接著要學習如何運用輔助線來繪製石膏像,並結合立方體以理解整體的體積感。

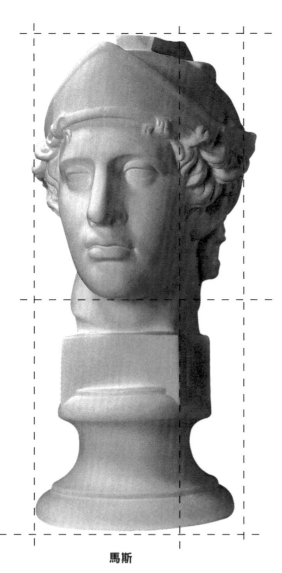

馬斯

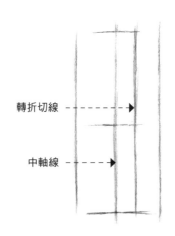

下頜的位置大概位於整體的½處。

1 用測量法確定上下輪廓的切線。先畫出水平與垂直的坐標線,再畫出左右的輪廓線,定出整體的寬度。

轉折切線 ------→

中軸線 ------→

2 畫出石膏像的轉折切線。在右半部的長方形中,靠中軸的位置。

Tips:用測量法畫輔助線

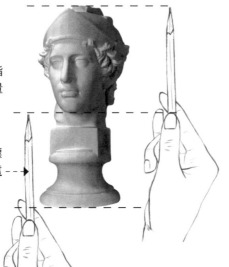

❶ 測量比例
將手臂伸直,以拇指做標記,用鉛筆測量頭部與底座的比例。

以一定的長度為標準,測量比例。這一段稍短一點。 ---→

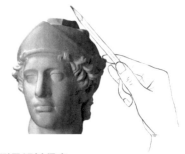

❷ 測量傾斜程度
測量頭部及整體五官的傾斜程度,這有助於確定整體的大關係。

3／測量頭頂的傾斜程度，及底座的透視方向。連接已畫出的輔助線。

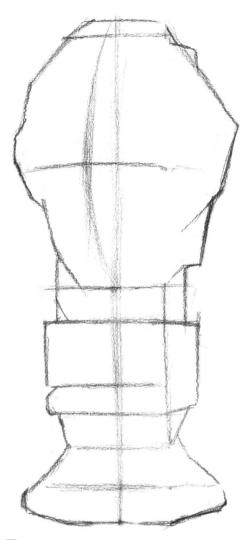

4／結合測量法和切割法，進一步細化形體的輪廓。

5／切出頭部輪廓及底座的形狀。

Tips：用切割法畫輔助線

切割法是在方體上進行的，從轉角處一遍遍地切割，直到得到所需的形體。

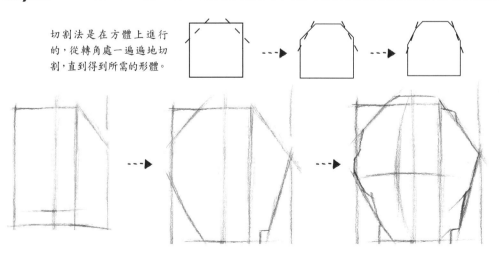

在方體上切出方角，直到畫出頭部的大致輪廓。這樣畫的好處是能從整體出發，準確畫出形體的輪廓。

3.2.3 熟悉人像特有的比例

面部五官的比例可以歸納為「三庭五眼」。按照五官的比例,定好如下的輔助線,就能畫出更加標準的頭像。

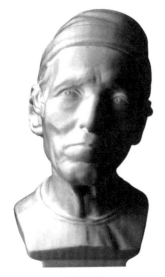

戴帽子的老人

■ 三庭五眼

從左圖可以看出,眼睛通常位於頭部的 ½ 處,是面部最寬的地方。髮際到眉毛、眉毛到鼻底、鼻底到下巴這三段基本相等。以眼睛為單位,臉部的寬度約有5個單位,這就是所謂的三庭五眼。

基本上可以將面部概括成長方形,像個田字。

用小短線等分出五份。

1 横握6B鉛筆,提起手臂,拉出長線畫出水平及垂直的坐標線,定出上下的高度及左右寬度。

2 運用三庭五眼的規律,定出髮際線、眉弓及鼻底的位置。

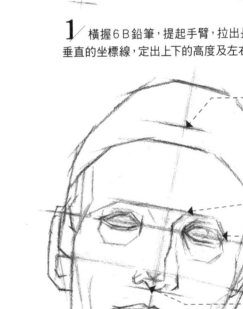

- 髮際線
- 眉線
- 眼睛
- 鼻底線
- 下巴線

3 觀察輪廓的轉折處,用直線連接上下左右的轉折點,這樣就完成基本的輔助線繪製了。根據這些線進一步完善面部結構。

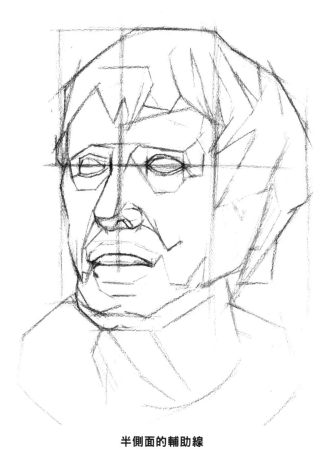

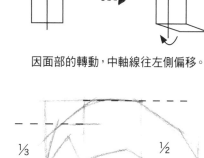

因面部的轉動，中軸線往左側偏移。

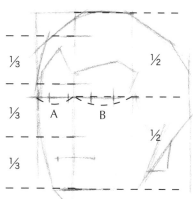

因轉動的關係，A段要比B段短一些。
結合前面的知識，定出眼睛的基線，並
分出三庭的位置。

半側面的輔助線

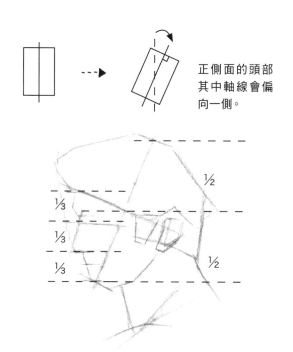

正側面的頭部
其中軸線會偏
向一側。

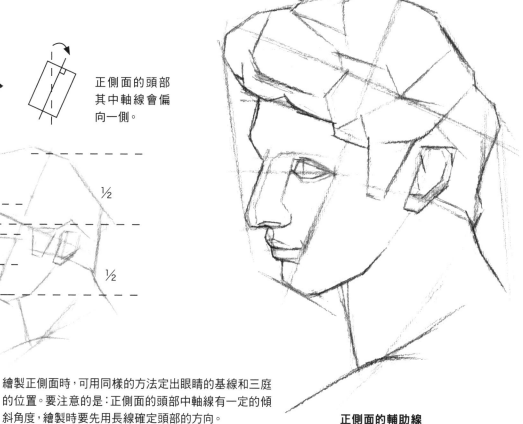

繪製正側面時，可用同樣的方法定出眼睛的基線和三庭
的位置。要注意的是：正側面的頭部中軸線有一定的傾
斜角度，繪製時要先用長線確定頭部的方向。

正側面的輔助線

3.2.4 顱骨

前面學習了頭骨的結構，現在就來練習一下半側面的頭骨繪製吧!

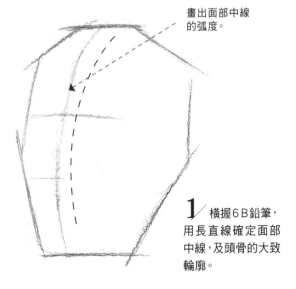

畫出面部中線的弧度。

1 橫握6B鉛筆，用長直線確定面部中線，及頭骨的大致輪廓。

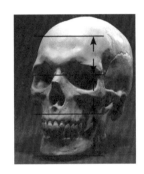

額頭至眼窩至鼻底至下巴的比例為1:1:1。

2 用直線在頭骨輪廓上定出額頭、眼睛和鼻子的位置。

將頭頂及後腦勺看成圓形，下巴則簡化成方體。

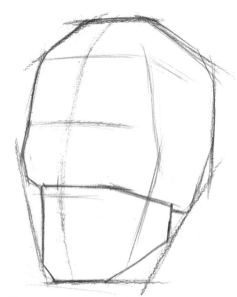

3 繼續用直線細化臉部的輪廓。將下顎部分表現出來。

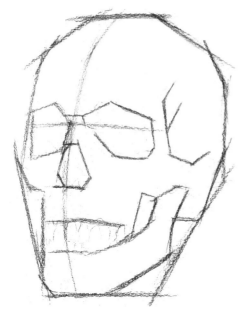

眼睛的中軸線向下。

4 畫出眼窩及鼻骨的位置。

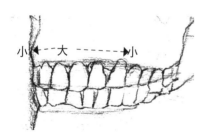

小 ← 大 → 小

繪製牙齒時也要注意透視關係。
從面部中心到兩邊的牙齒會依
次變小。

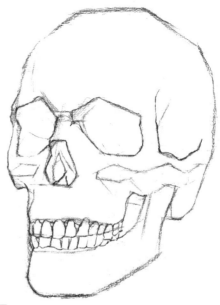

5 畫出牙齒、鼻子的內部結構，
並確定顴骨的位置。

Tips：用幾何圖形簡化頭骨

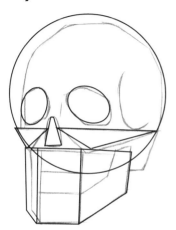 →→→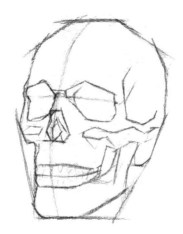

用簡單的圖形和線條
來概括複雜的頭骨，
更容易理解其結構。

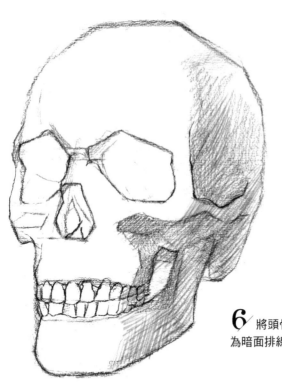

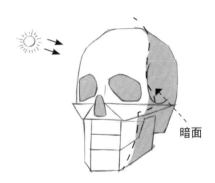

光從左側照射過來，在顴骨
右側及眼窩處形成暗面。

6/ 將頭骨看成一個整體，傾斜畫筆
為暗面排線上色。

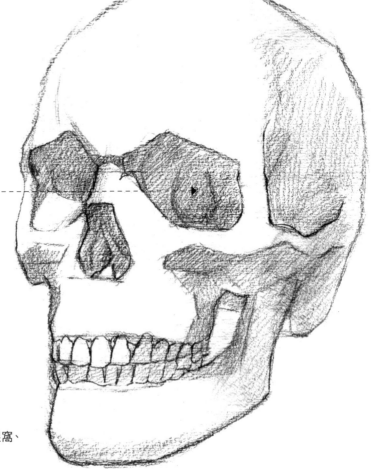

給眼窩上色時，要有
少許的漸變，讓眼窩
更加深邃。

7/ 加深塗抹位於暗部的眼窩、
鼻骨、顴骨及顳骨。

眉骨

顴骨上的眉骨有些凸出,因此在前額處
塗抹少許的灰色調加以過渡。

8／觀察整體,在暗部與亮部中間畫點
灰色的過渡色,以增加細節。沿著下頜骨
的邊緣向右後方抹出整體的陰影。

在亮部與暗部之間
畫點灰色的過渡
色。畫出上頜骨的
骨頭起伏。

9／換用2B鉛筆繼續增加灰色細節,
增強體積感,使畫面更具細節。

3.3 從五官開始練習

　　瞭解了五官比例、透視變化、骨骼結構等人像基礎知識後,接下來就來練習繪製石膏人像。
先單獨練習各個五官。

3.3.1 石膏眉眼

■ 眼睛的塊面

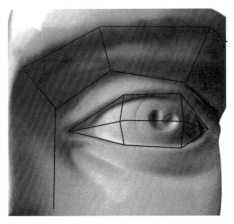

眼睛切面的轉折處就是結構轉折的地方,
如眉頭、眉峰、眼角等。將球體的眼部結構
分成不同的切面。

■ 眼睛的塊面明暗

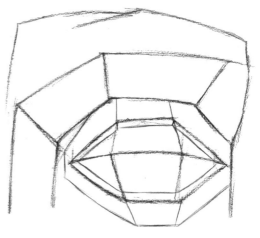

將眼睛結構看成
一個球體。

上下眼瞼也是有厚度的,在切面的基礎上
畫出眼皮的厚度。

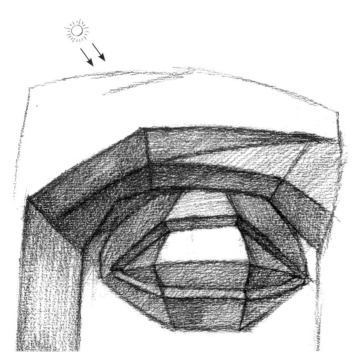

眼窩及眼球的下半部都處於暗部,
眉弓及眼球上半部則為亮部。

若光從上方照過來,重色一般會在眼睛
與眉弓的肌肉縫隙間、上眼瞼及眼球的
明暗交界處,加深這些地方。用塊面的色
調概括出整個眼部的明暗關係。

■ 眼部的結構

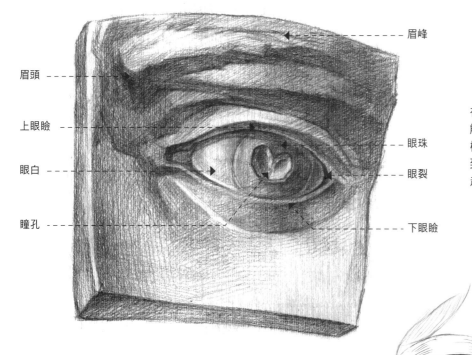

眉峰

眉頭

上眼瞼

眼白

瞳孔

眼珠

眼裂

下眼瞼

在繪製眼睛前,先來瞭解一下眼部的肌肉結構。眼圈周圍有兩條導致上下眼皮及眉弓鼓起的眼輪匝肌。

眶部

瞼部

眼輪匝肌

■ 眼部細節的明暗

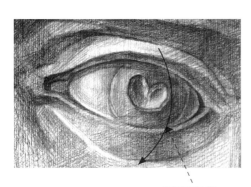

明暗交界線

刻畫細節時要注意整體明暗交界線的位置。

×

上眼瞼的色調比較單一,眼圈的輪廓線太生硬。

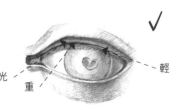

✓

反光

重

輕

在上眼瞼用可塑橡皮輕輕擦些反光,形成一定的空間感,輪廓線要有輕重變化。

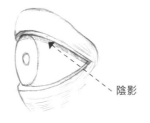

陰影

從側面觀察眼睛輪廓,上眼瞼會擋住眼球形成陰影,這是比較容易忽略的地方。

■ 不同角度的眼部表現

將正側面的眼睛簡化
為兩個面,這有助於我
們理解眼睛的結構。

正側面眼睛的切面分析圖

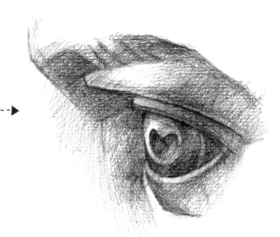

正側面的眼睛

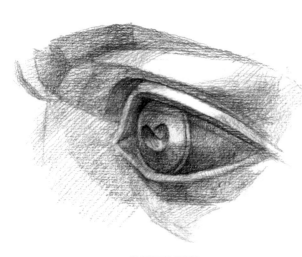

半側面眼睛的切面分析圖

半側面時,眼眶的高低點會有所偏移,
但都隨著眼珠的方向改變。

半側面的眼睛

■ 雙眼與眉弓的關係

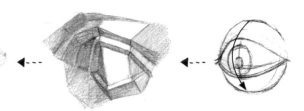

用一組組的交叉長線
抹出大面積的調子。

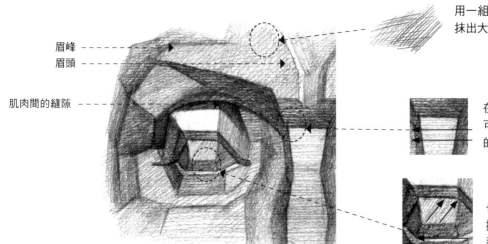

眉峰

眉頭

肌肉間的縫隙

在給切面上調子時,
可以順著如鼻子根部
的結構線進行排線。

也可以沿著對角線
排線,但不要排得太
過雜亂。

對比眼睛的切面與眼睛的肌肉結構,眉毛凸出處為
眼輪匝肌,眼皮間的肌肉縫隙成了眼窩。

■ 實戰案例：眼睛

眼睛是五官中結構比較複雜的,下面將結合眼睛的球體塊面及局部的細節形分析,來練習如何繪製眼睛。

6B鉛筆、4B鉛筆、可塑橡皮、素描紙

1 畫出眼睛的大致輪廓。

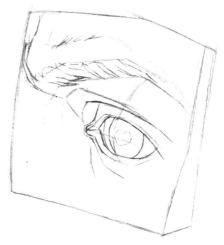

2 邊觀察邊修改輪廓,將結構刻畫得細緻些。

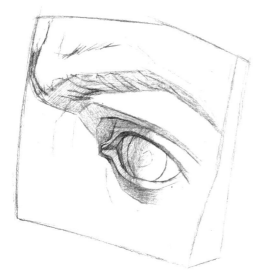

3 用長線條表現眉毛及眼睛的明暗。

Tips：眼睛的塊面及明暗分析

用線段將眼睛的塊面劃分出來,找到球面的轉折處。

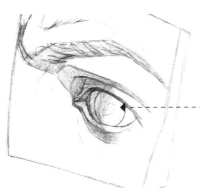

將眼睛看做球體,眉毛也有形體上的明暗變化。

輕輕勾出眼皮間的陰影。

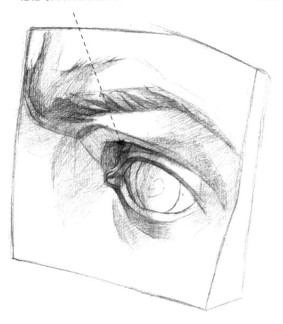

加深眼角,襯托出眼珠的形狀。

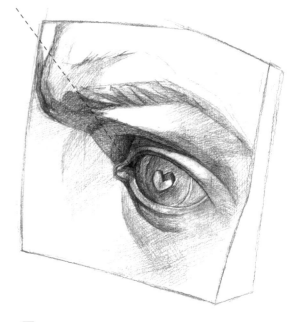

4 繼續用排線疊加色調,畫出眼部的整體明暗。

5 用4B鉛筆疊加排線,加深眼睛及眉毛的暗部,表現出各個部位的明暗關係。

略寬　　　陰影　　　　窄

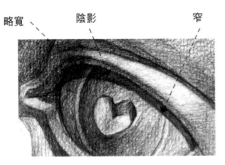

上眼瞼靠近眼頭的地方要往裡收一些,
所以上眼瞼的陰影在眼頭處要略寬些。

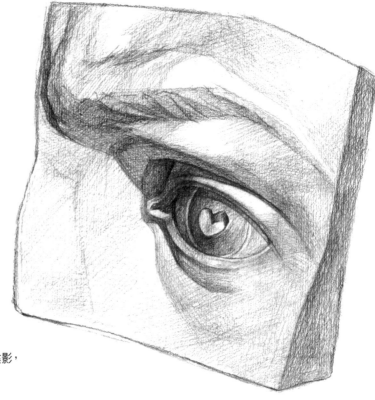

6 刻畫眼睛細節。畫出眼球上的陰影,
以增加眼睛的立體感。

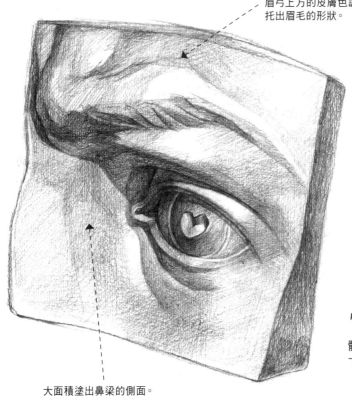

用較輕的力道排線,畫出眉弓上方的皮膚色調,襯托出眉毛的形狀。

用可塑橡皮在稜角處擦點高光,畫出邊緣的厚度。

大面積塗出鼻梁的側面。

7 用鉛筆加深眉頭,加強眉弓的體積感。橫握畫筆,在眼角前面的下眼皮處疊加排線。

8 用6B鉛筆畫出石膏的陰影,並在靠近邊緣的地方疊加筆觸,襯托出石膏的形體輪廓。

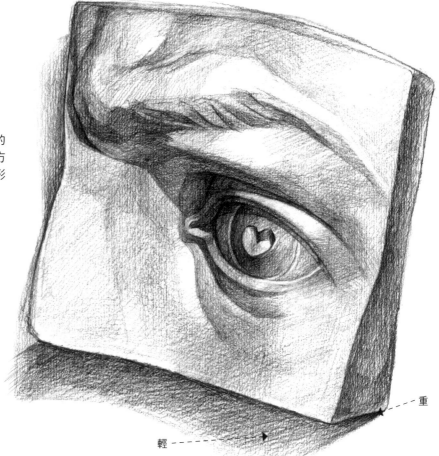

輕 ⋯⋯⋯⋯▶ 重

3.3.2 石膏鼻子

■ 鼻子的塊面

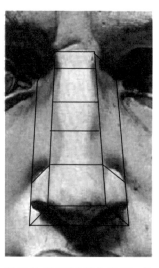

先連接鼻根與鼻頭，概括出一個長方體的鼻子結構。

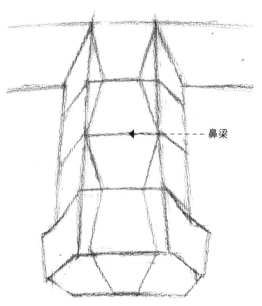

鼻梁

由於鼻梁略寬，所以會出現轉折。

鼻子的切面轉折在鼻根、鼻梁及鼻翼。將方體的鼻子切成不同的切面。

■ 鼻子的塊面明暗

根據長方體的明暗來理解整體的明暗關係，兩側都處於暗部。

正側面的鼻子肌肉結構。

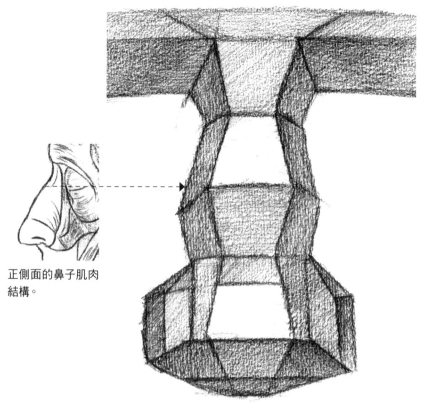

光從上方照過來，重色調在鼻頭的明暗交界線上。從正側面的鼻子肌肉結構可以看出，鼻梁略高，所以形成了轉折面和色調上的變化。

■ 鼻子的結構

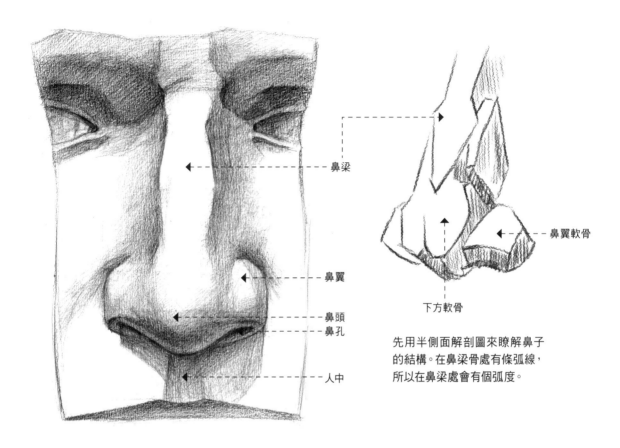

鼻梁

鼻翼軟骨

下方軟骨

鼻翼

鼻頭

鼻孔

人中

先用半側面解剖圖來瞭解鼻子的結構。在鼻梁骨處有條弧線，所以在鼻梁處會有個弧度。

■ 鼻子的細節

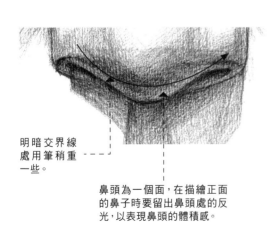

明暗交界線處用筆稍重一些。

鼻頭為一個面，在描繪正面的鼻子時要留出鼻頭處的反光，以表現鼻頭的體積感。

在鼻根與眉弓處有個轉折面與鼻子銜接，繪製時要區分兩個面的色調。

將鼻梁處的輪廓刻畫得肯定些，以表現出鼻梁的骨感。

■ 不同角度的鼻子表現

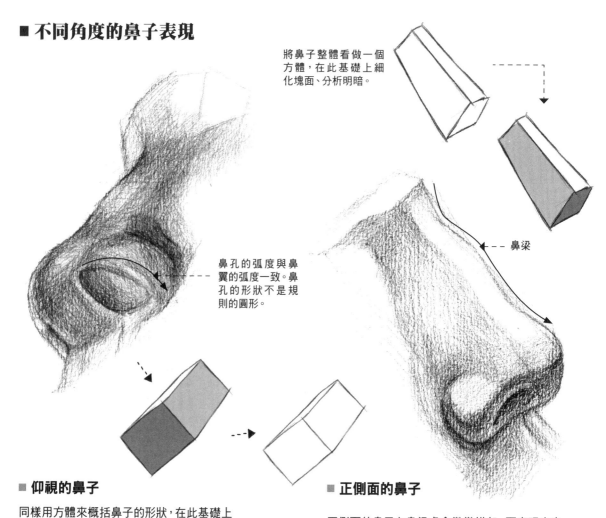

將鼻子整體看做一個方體，在此基礎上細化塊面、分析明暗。

鼻孔的弧度與鼻翼的弧度一致。鼻孔的形狀不是規則的圓形。

鼻梁

■ 仰視的鼻子

同樣用方體來概括鼻子的形狀，在此基礎上劃分塊面、理解明暗。仰視角度要表現出鼻頭的體積感，還要注意鼻孔的形狀。

■ 正側面的鼻子

正側面的鼻子在鼻梁處會微微拱起，要表現出來。

■ 鼻子與眼睛的銜接

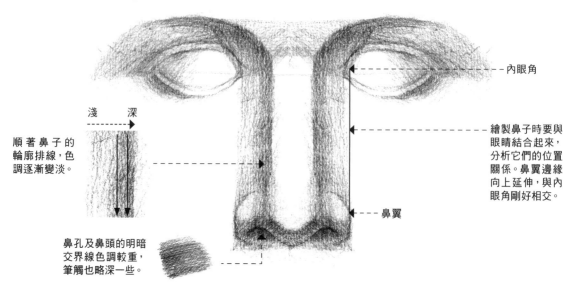

內眼角

淺　深

順著鼻子的輪廓排線，色調逐漸變淡。

繪製鼻子時要與眼睛結合起來，分析它們的位置關係。鼻翼邊緣向上延伸，與內眼角剛好相交。

鼻翼

鼻孔及鼻頭的明暗交界線色調較重，筆觸也略深一些。

■ 實戰案例：鼻子

鼻子是五官中立體感最強的，下面就來練習一下看看該如何繪製鼻子吧！
要注意鼻頭部分的立體感及控制好筆觸的輕重。

6B鉛筆、4B鉛筆、2B鉛筆、可塑橡皮、素描紙

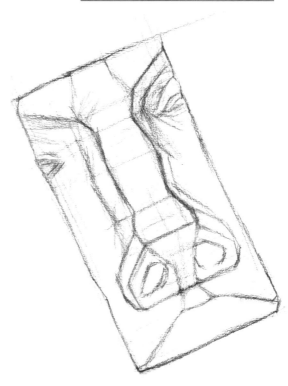

1／先用6B鉛筆畫出輕鬆的長線來確定鼻子石膏像的輪廓，多用輔助線確定對稱兩側的位置。

2／用較肯定的筆觸定出鼻子的形狀及鼻孔的位置。

Tips：鼻子的形體概括

略窄

寬

鼻根

鼻梁略寬

用幾何形體概括鼻子整體時，要留意
觀察鼻子的形狀：上端略窄，下端寬一
些，形成一個梯形。

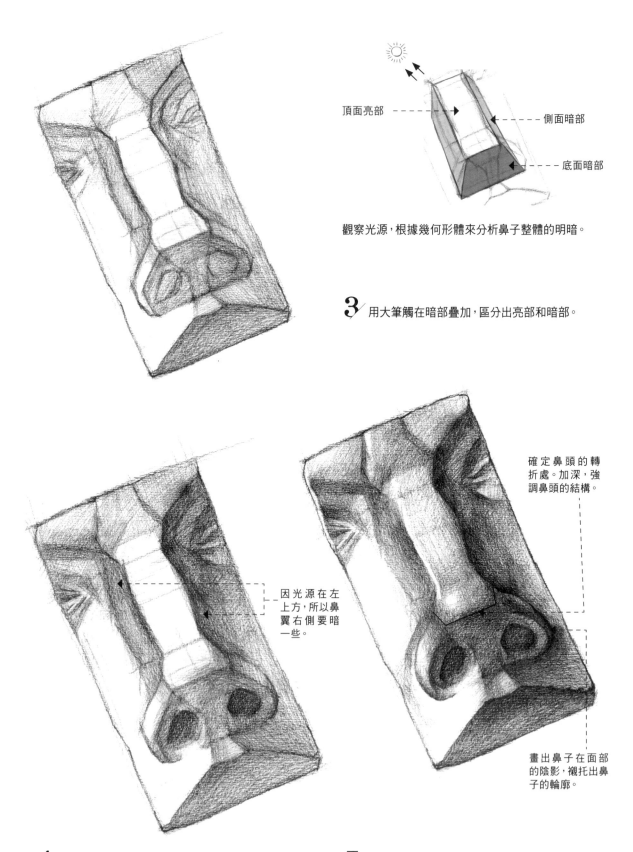

頂面亮部

側面暗部

底面暗部

觀察光源，根據幾何形體來分析鼻子整體的明暗。

3 用大筆觸在暗部疊加，區分出亮部和暗部。

因光源在左上方，所以鼻翼右側要暗一些。

確定鼻頭的轉折處。加深，強調鼻頭的結構。

畫出鼻子在面部的陰影，襯托出鼻子的輪廓。

4 加深鼻子右側及鼻底的面，並畫出鼻孔中的深色，讓黑白灰的關係更加明確。

5 進一步加深暗部及明暗交界線，並在亮部塗些灰色，銜接一下暗部和亮部的色調。留出鼻頭上的高光。

6 沿著底部的位置畫出石膏像的陰影。

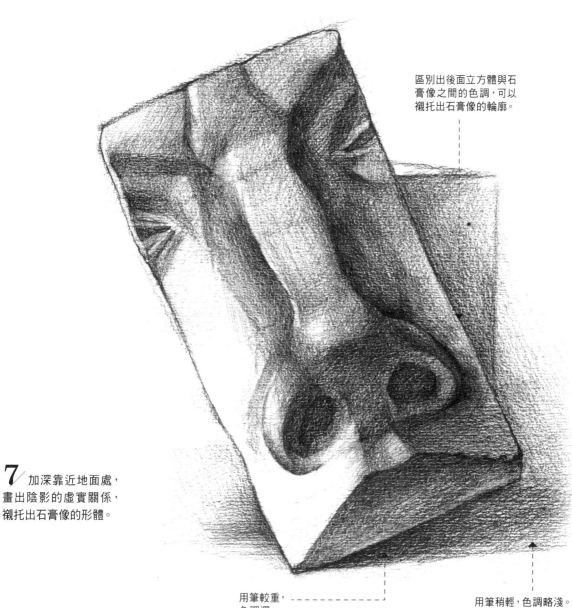

區別出後面立方體與石膏像之間的色調,可以襯托出石膏像的輪廓。

7 加深靠近地面處,畫出陰影的虛實關係,襯托出石膏像的形體。

用筆較重,色調深。

用筆稍輕,色調略淺。

3.3.3 石膏嘴巴

■ 嘴巴的塊面

嘴唇的切面轉折在上唇凹陷處
中央，及下唇凸起的地方。

上唇結節

上唇凹陷的中央（上唇結節）微微向前
凸起、前翹，像船首。

上唇的外形像是扁平、拉長的M，
下唇則像拉長的W。

■ 嘴巴塊面的明暗

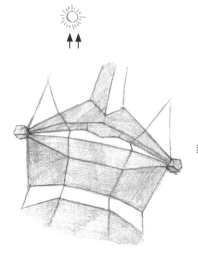

上唇及下唇的下半部都處
於暗部，亮部在嘴唇上方
和下嘴唇的上半部。

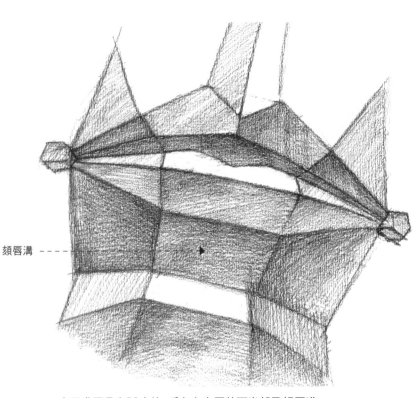

頦唇溝

上下嘴唇是有弧度的，重色在上唇的下半部及頦唇溝。
用塊面色調概括出整個嘴唇的明暗。

■ 嘴部的結構

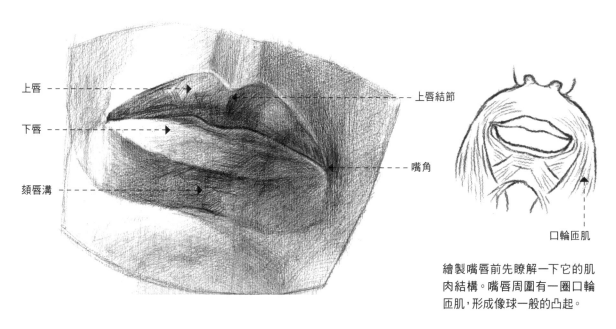

上唇

下唇

頦唇溝

上唇結節

嘴角

口輪匝肌

繪製嘴唇前先瞭解一下它的肌肉結構。嘴唇周圍有一圈口輪匝肌，形成像球一般的凸起。

■ 嘴唇的細節

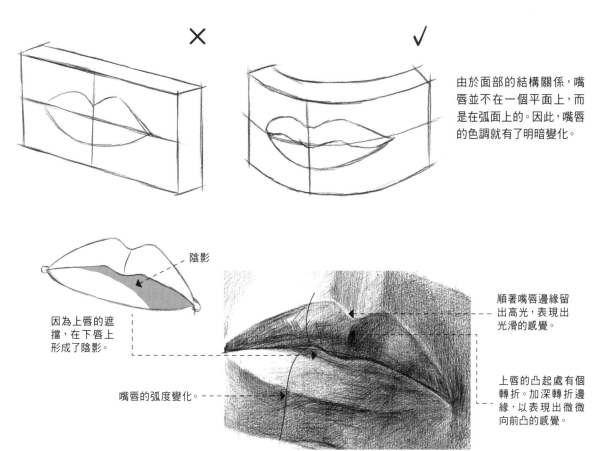

✕

✓

由於面部的結構關係，嘴唇並不在一個平面上，而是在弧面上的。因此，嘴唇的色調就有了明暗變化。

陰影

因為上唇的遮擋，在下唇上形成了陰影。

嘴唇的弧度變化。

順著嘴唇邊緣留出高光，表現出光滑的感覺。

上唇的凸起處有個轉折。加深轉折邊緣，以表現出微微向前凸的感覺。

■ 不同角度的嘴唇

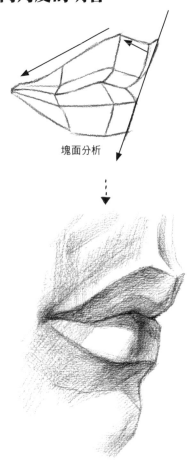

塊面分析

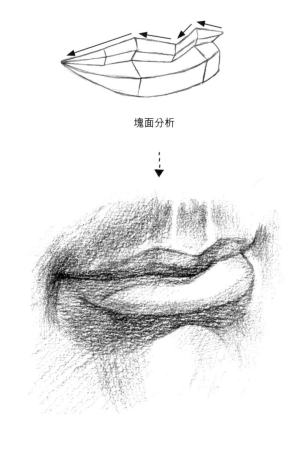

塊面分析

處於正側面時，因上唇覆蓋的牙弓較寬，且下牙弓向後收縮的緣故，所以上下唇不在一個平面上。

處於半側面時，由於透視的關係，後側的嘴唇弧度要比前側的大一些，且後側嘴角會被嘴唇擋住。

■ 嘴巴與鼻子的銜接

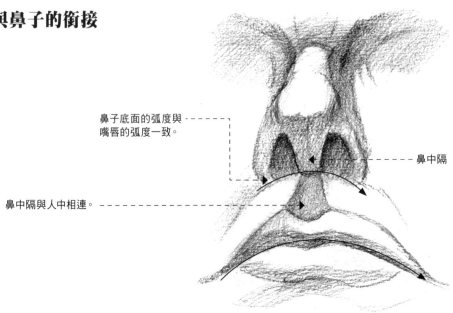

鼻子底面的弧度與嘴唇的弧度一致。

鼻中隔

鼻中隔與人中相連。

■ 實戰案例：嘴唇

結合前面對嘴唇的塊面與細節處理的學習，讓我們來實踐繪製一個石膏嘴唇吧！

6B鉛筆、4B鉛筆、2B鉛筆、可塑橡皮、素描紙

1／用6B鉛筆定出整體和嘴唇的輪廓。

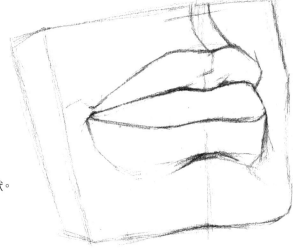

2／在上一步的基礎上進一步確定出嘴唇的形狀。

Tips：用塊面分析嘴唇的結構

正面的嘴唇塊面劃分

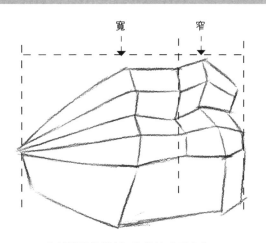

由於透視的關係，靠後的嘴唇向後
延伸，在視覺上變短了。

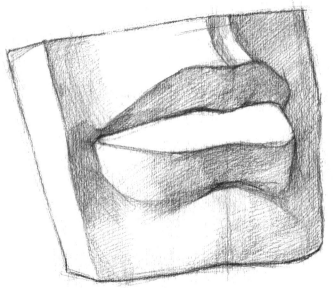

3 大面積塗抹出整體的暗部。

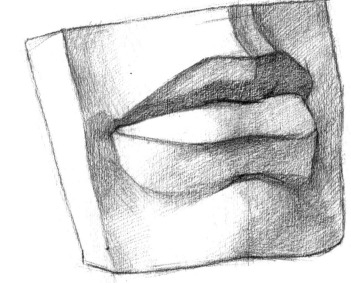

4 沿著明暗交界線輕輕加深色調，
表現出嘴唇的大致體積感。

Tips：嘴唇的形體與明暗分析

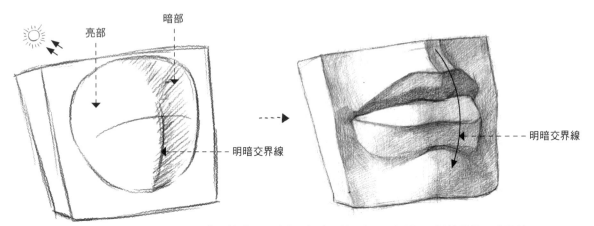

嘴唇整體可以看做一個球面的一部分，如圖。分析整體的明暗關係。

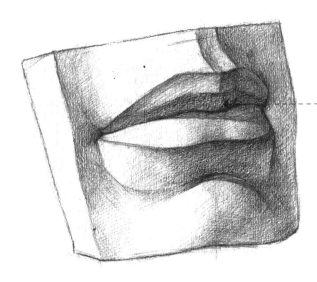

上唇結節

5 進一步加深嘴唇的暗部，
並畫出下嘴唇上的投影，再用
筆尖輕輕畫出唇結節。

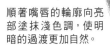

順著嘴唇的輪廓向亮
部塗抹淺色調，使明
暗的過渡更加自然。

6 用2B鉛筆在亮部輕輕畫點
灰色調的過渡色。

7 順著石膏底座向後抹出整體的陰影。靠近底座的
地方用筆重一些，以突出石膏的輪廓。

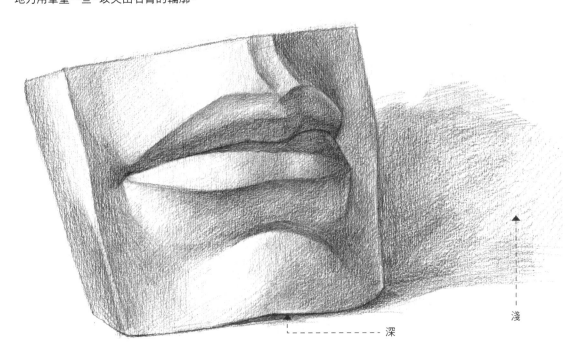

淺

深

3.3.4 石膏耳朵

■ 耳朵的塊面

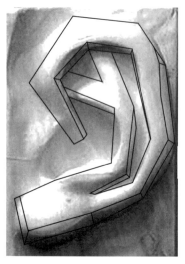

耳朵的切面轉折比較複雜，
在耳頂、耳輪以及耳垂等處
劃分轉折面，並加上厚度。

耳朵的形狀像個殼狀物，
輪廓像C，上寬下窄，中
間有個碗狀的凹陷，耳寬
約為耳長的½。

根據概括出的輪廓加上轉折處的厚度。

■ 耳朵塊面的明暗

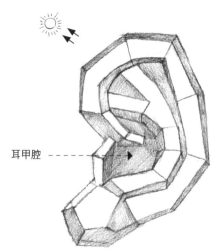

耳甲腔

先加深側面與耳甲腔內的色調，
以分出不同的塊面。

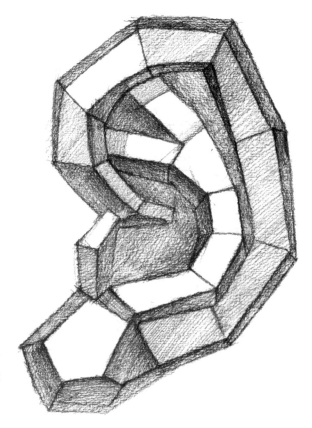

若光源來自左上方，將耳朵的右下方
整體塗上淡淡的色調，並加深耳廓的
側面，讓整體處於一個大的色調中。

■ 耳朵的結構

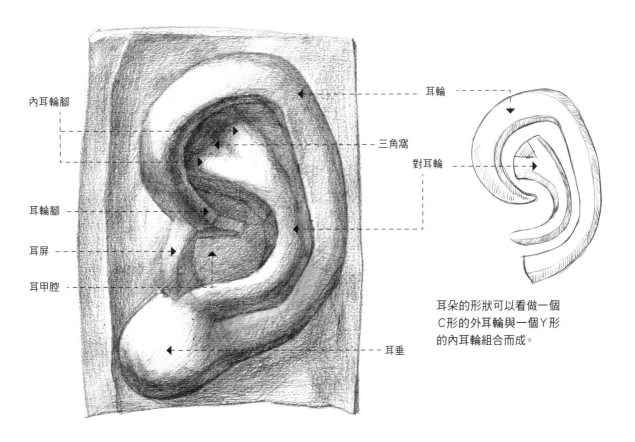

內耳輪腳

耳輪

三角窩

對耳輪

耳輪腳

耳屏

耳甲腔

耳垂

耳朵的形狀可以看做一個
C形的外耳輪與一個Y形
的內耳輪組合而成。

■ 耳朵的細節處理

內耳輪向內凹陷形成一個三角窩，
繪製時要畫出耳輪在內部的投影，
以表現出前後的層次關係。

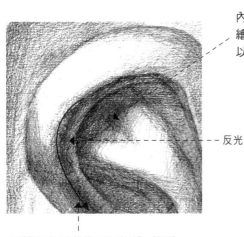

反光

耳輪有段形狀像是圓柱體，找到
明暗交界線，留出暗部的反光。

確定內耳輪與
外耳輪的弧度
變化。繪製過程
中不要忘了表
現兩者間縫隙
處的暗影。

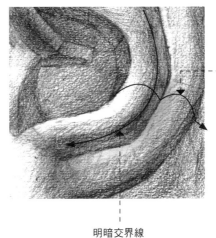

明暗交界線

■ 不同角度的耳朵

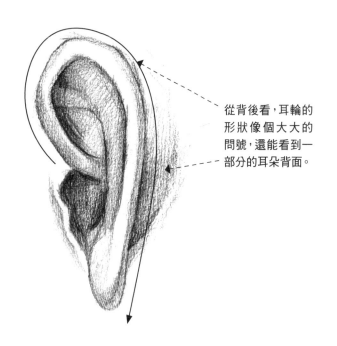

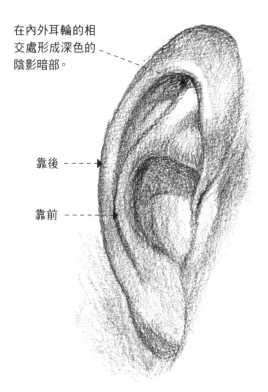

在內外耳輪的相交處形成深色的陰影暗部。

靠後

靠前

處於半背面時，由於透視緣故，耳朵的寬度會越來越窄，還可以看到耳朵的背面，在耳甲腔處形成深色。

處於半側面時，內耳輪看起來要比外耳輪靠前些，所以其輪廓要更實一些。

■ 耳朵與其他部分的位置關係

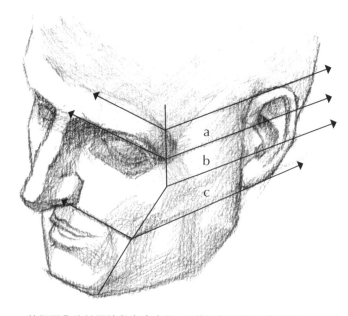

a

b

c

從背後看，耳朵不是與頭部平行的，而是有一定的夾角。

整個耳朵位於眉線與鼻底之間，可將這段距離分成三份：
a段為耳朵上部邊緣到耳輪腳。
b段為耳甲腔，耳屏位於耳朵的中間。
c段為耳垂。

■ 實戰案例：耳朵

在瞭解完耳朵的形體與結構後就來熱身一下，練習耳朵的繪製吧！
需要注意的是對耳朵的結構關係以及耳廓立體感的描繪。

6B鉛筆、4B鉛筆、可塑橡皮、素描紙

1 先用6B鉛筆以大筆觸定位耳朵的輪廓，運用輔助線確定耳朵轉角的位置。

2 細化耳朵的面，區分出面的轉折地方。

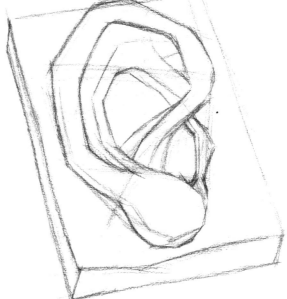

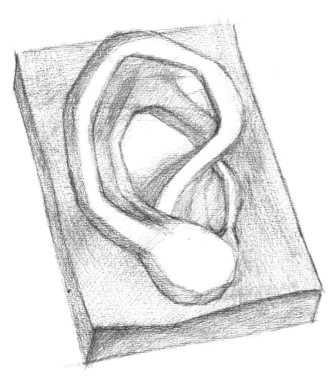

3 用大筆觸塗抹出整體的暗部，留出耳垂及耳輪上的亮部。

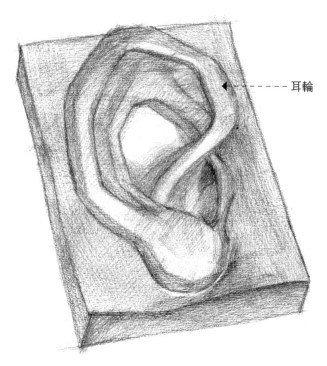

------- 耳輪

4 用4B鉛筆在亮部塗一點灰色的過渡色,並留出
耳垂及耳輪上的高光部分。

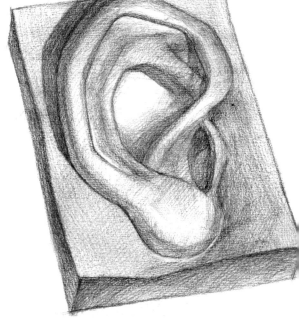

5 畫出耳朵在石膏底面上的陰影,注意陰影的形狀
會隨著耳朵的形狀變化。

Tips : **耳朵的明暗**

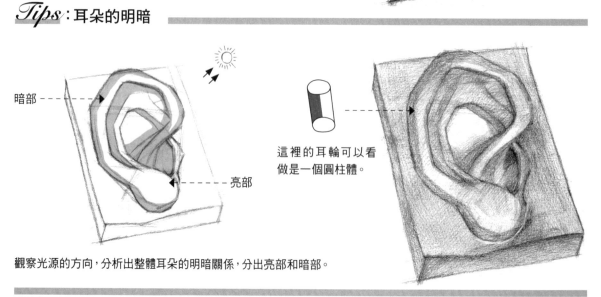

暗部 ----

亮部

這裡的耳輪可以看
做是一個圓柱體。

觀察光源的方向,分析出整體耳朵的明暗關係,分出亮部和暗部。

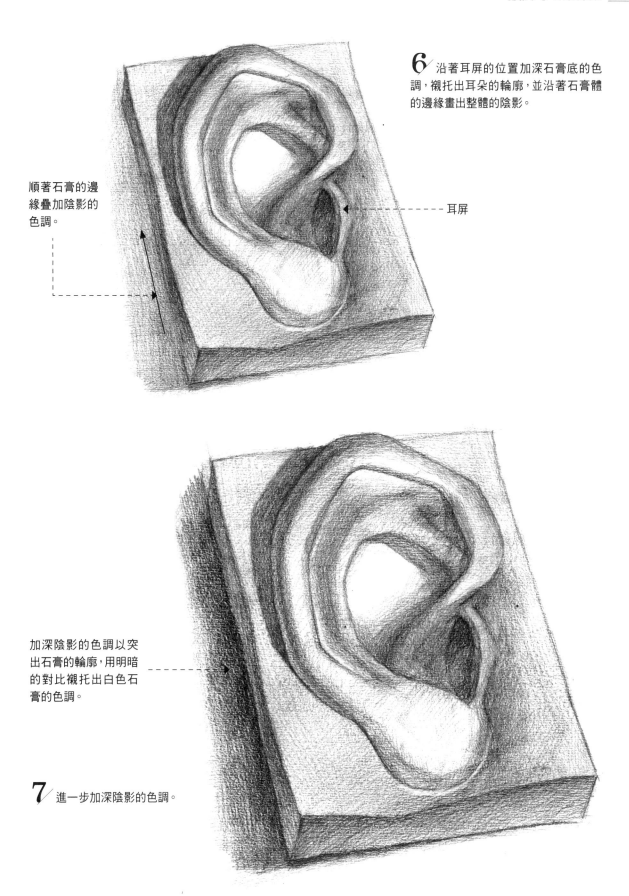

6 沿著耳屏的位置加深石膏底的色調，襯托出耳朵的輪廓，並沿著石膏體的邊緣畫出整體的陰影。

順著石膏的邊緣疊加陰影的色調。

耳屏

加深陰影的色調以突出石膏的輪廓，用明暗的對比襯托出白色石膏的色調。

7 進一步加深陰影的色調。

3.4 畫完整的石膏像

在這一節中我們將開始練習繪製完整的石膏像。由於前面我們已經拆分練習了五官部分，
所以相比於直接開始繪製完整的石膏像會容易很多。

3.4.1 毛髮的位置與表現

頭髮與鬍子的繪製也是石膏像中比較難的地方。不管是多麼複雜的外形，都需要從整體出發，
劃分出大塊面後，再細化。

■ 頭髮的生長位置

根據「三庭五眼」的規律，髮際線到
眼睛、眼睛到鼻底與鼻底到下巴的
距離是相等的，眼睛在頭部整體的½
處，依次確定眼睛、鼻底、眉弓的位
置，再確定髮際線位置，髮際線以上
為頭髮的生長區。

髮際線的輪廓像一個
拉長的「M」，眉毛的外
側有個轉折的地方。

■ 頭髮的整體歸納

觀察石膏像中大髮捲的輪廓，
將頭髮大致分成幾個大區域。

由於頭髮是捲曲的，髮束
之間的縫隙也呈弧形，所
以在塊面之間添加上月牙
狀的頭髮紋路。

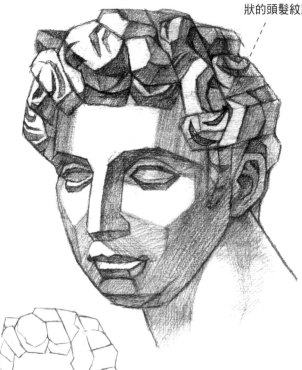

在大區域內切分出更多的小塊面。

觀察光源的位置，塗抹出
切面暗部的色調，並加深
每個小髮捲的縫隙。

■ 其他類型的頭髮

除了捲曲的頭髮外，石膏像還有些比較大塊面的直髮及其他比較複雜的髮型，
繪製時同樣遵循先整體後局部的規律，先觀察石膏像中大的頭髮塊面。

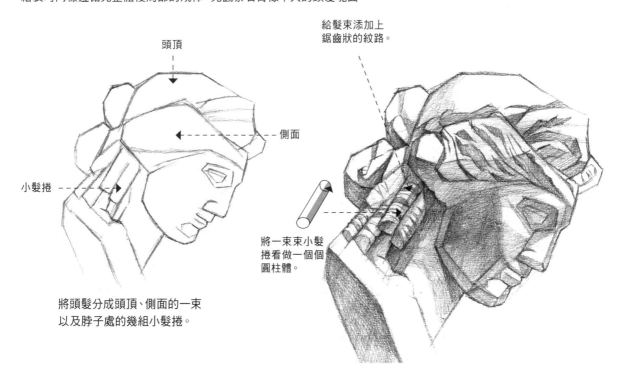

給髮束添加上
鋸齒狀的紋路。

頭頂

側面

小髮捲

將一束小髮
捲看做一個個
圓柱體。

將頭髮分成頭頂、側面的一束
以及脖子處的幾組小髮捲。

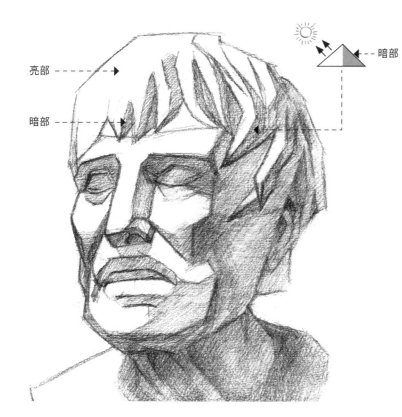

亮部

暗部

暗部

可以將一個髮束的剖面圖看做
三角形，一側為暗部。

畫長髮束時，先順著髮束的方向分出幾
個大的束髮，再劃分每個髮束的塊面。

175

■ 正面頭髮的分區

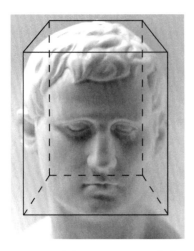

正面的石膏像，運用方體對頭髮進行區域劃分。

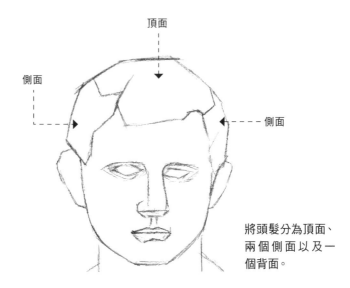

頂面

側面

側面

將頭髮分為頂面、兩個側面以及一個背面。

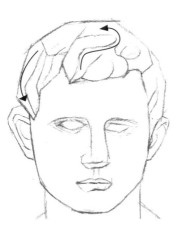

劃分好區域後再觀察每個區域內的特徵，頂面的頭髮較捲曲，側面的則較平順。

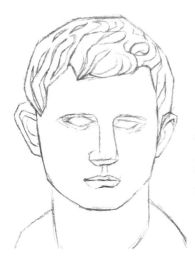

在上一步的基礎上細化頭髮的塊面，細緻地將輪廓描繪出來。

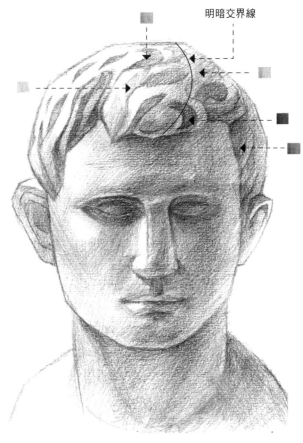

明暗交界線

劃分不同區域的色調時，要注意光源的位置。雖然已經細化完頭髮的輪廓了，但色調的處理還是要從整體入手。

■ 側面頭髮的分區

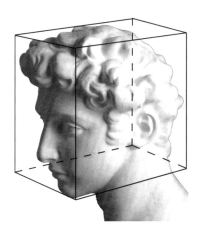

運用方體對頭髮整體進行區域劃分。

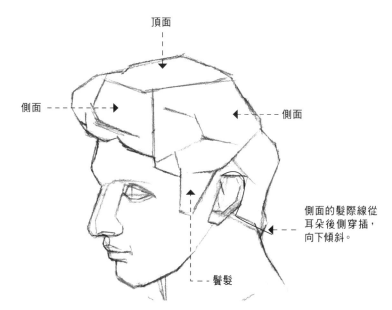

頂面

側面 側面

側面的髮際線從
耳朵後側穿插,
向下傾斜。

鬢髮

側面的頭髮分區,可以看到鬢髮以及頸髮與脖子
的銜接部位,頸髮的髮際線是向下傾斜的。

劃分好區域後再觀察每個區域內的頭髮特
徵。小衛為捲髮造型,但各區域的捲曲方向
都有所不同,刻畫時要分區域進行描繪。

明暗交界線

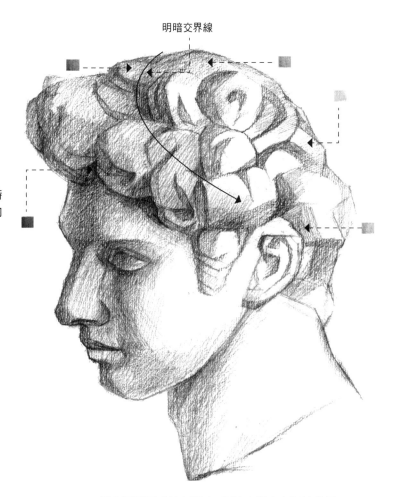

劃分不同區域的色調時,要注意觀察光源的位置,
從整體入手,將每個區域內的頭髮明暗表現出來。

在上一步的基礎上細化頭髮的塊面,
細緻地將頭髮的輪廓描繪出來。

■ 起伏的髮束處理

將頭髮分區域劃分後就可以進行細化了。結合前面章節中對劃分頭髮塊面的理解，
進行細化處理，先分析髮束的起伏，注意整體、把握髮束的方向。

■ 起伏髮束的繪製方法

a. 先描繪出髮束的輪廓和方向。

b. 分出髮束的亮面和暗面。

c. 輕輕加深明暗交界的地方，讓暗部產生縱深感。

d. 繪出傾斜的筆觸，讓明暗交界線過渡得自然些。
加深髮束與髮束間的暗部，拉大明暗對比，畫出
起伏的效果。

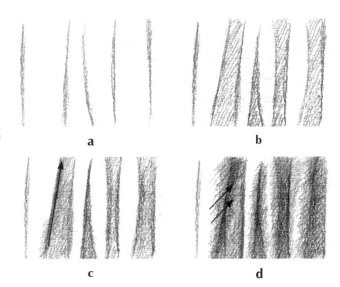

a

b

c

d

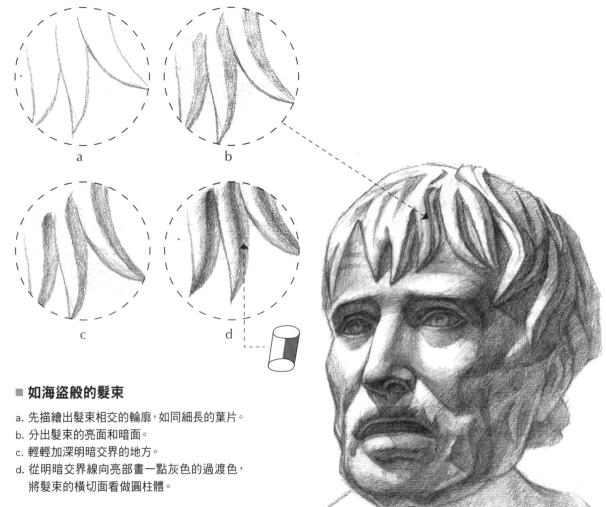

a

b

c

d

■ 如海盜般的髮束

a. 先描繪出髮束相交的輪廓，如同細長的葉片。

b. 分出髮束的亮面和暗面。

c. 輕輕加深明暗交界的地方。

d. 從明暗交界線向亮部畫一點灰色的過渡色，
將髮束的橫切面看做圓柱體。

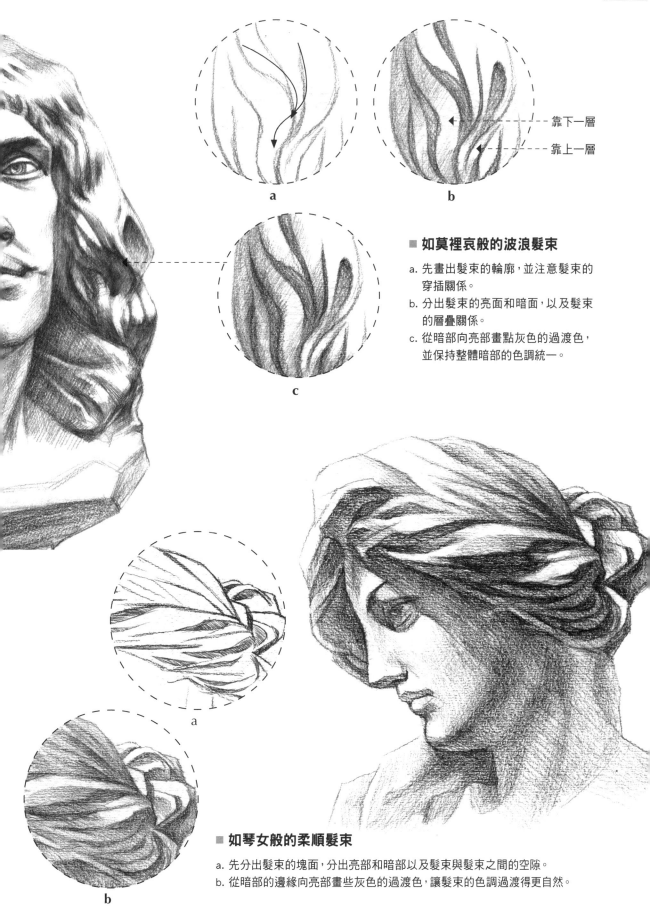

■ 如莫裡哀般的波浪髮束

a. 先畫出髮束的輪廓，並注意髮束的
穿插關係。

b. 分出髮束的亮面和暗面，以及髮束
的層疊關係。

c. 從暗部向亮部畫點灰色的過渡色，
並保持整體暗部的色調統一。

■ 如琴女般的柔順髮束

a. 先分出髮束的塊面，分出亮部和暗部以及髮束與髮束之間的空隙。

b. 從暗部的邊緣向亮部畫些灰色的過渡色，讓髮束的色調過渡得更自然。

■ 捲曲的髮束處理

一束捲曲的頭髮可以看作是由很多個圓柱體組合而成的。先將一束捲曲的頭髮分出塊面，
再根據簡單的塊面分析其明暗關係，進一步添加更多的細節和過渡色調。

■ 一束捲曲頭髮的畫法

a. 用圓柱體來理解捲曲頭髮的形體，
　先畫出捲曲髮束的輪廓。

b. 擦除輔助的草稿線，區分出髮束的
　內側和外側。

c. 用大筆觸輕柔地鋪出髮束的暗部
　色調。

d. 加深明暗交界的地方，讓明暗過渡
　得更加柔和一些。

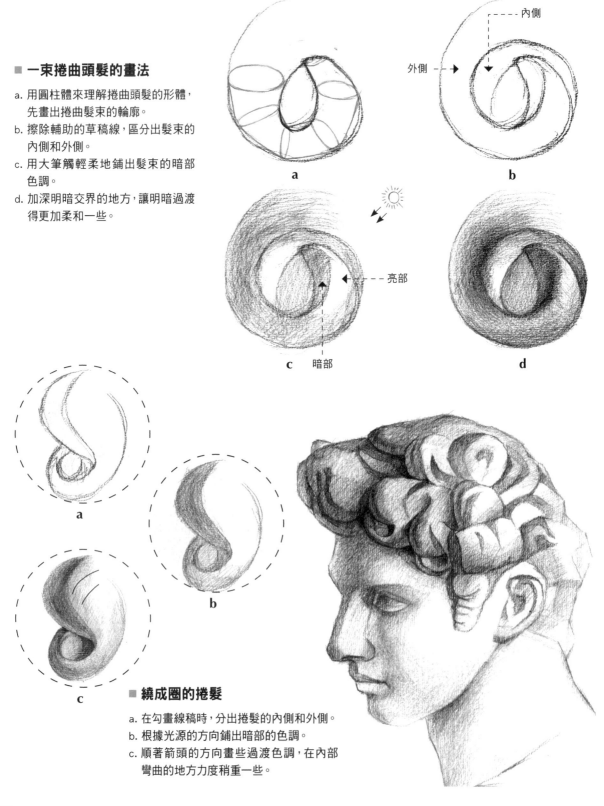

■ 繞成圈的捲髮

a. 在勾畫線稿時，分出捲髮的內側和外側。

b. 根據光源的方向鋪出暗部的色調。

c. 順著箭頭的方向畫些過渡色調，在內部
　彎曲的地方力度稍重一些。

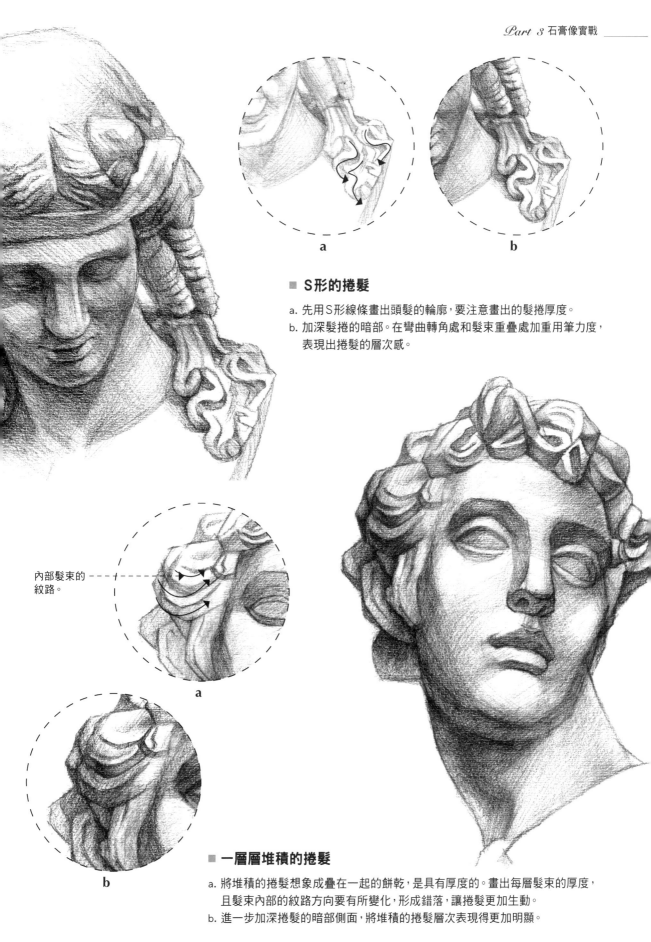

■ S形的捲髮

a. 先用S形線條畫出頭髮的輪廓，要注意畫出的髮捲厚度。
b. 加深髮捲的暗部。在彎曲轉角處和髮束重疊處加重用筆力度，
　 表現出捲髮的層次感。

內部髮束的
紋路。

■ 一層層堆積的捲髮

a. 將堆積的捲髮想象成疊在一起的餅乾，是具有厚度的。畫出每層髮束的厚度，
　 且髮束內部的紋路方向要有所變化，形成錯落，讓捲髮更加生動。
b. 進一步加深捲髮的暗部側面，將堆積的捲髮層次表現得更加明顯。

■ 鬍子的生長位置

在繪製鬍子時我們需要瞭解鬍子的生長位置。鬍子大多長在上唇、下巴、面頰、兩腮或脖子處。

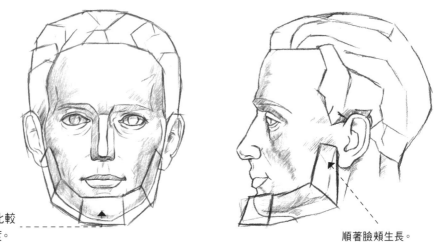

鬍子與頭髮一樣，比較
蓬鬆，有一定的厚度。

順著臉頰生長。

■ 鬍子的整體歸納

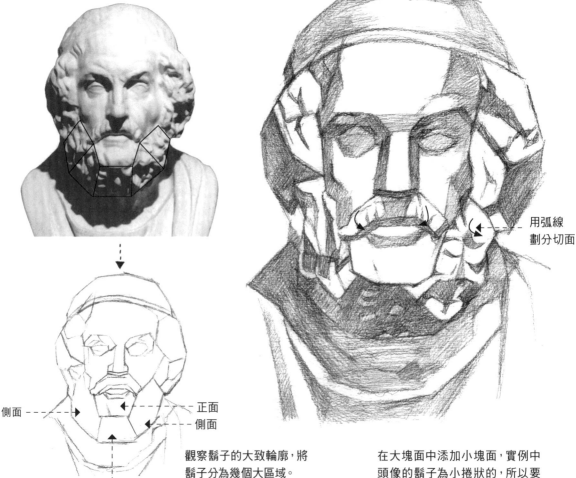

用弧線
劃分切面

側面　　正面
　　　　側面

側面

觀察鬍子的大致輪廓，將
鬍子分為幾個大區域。

在大塊面中添加小塊面，實例中
頭像的鬍子為小捲狀的，所以要
用曲線來切分塊面。

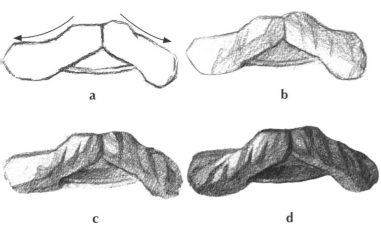

■ 嘴唇上方八字鬍的繪製

a. 先順著上嘴唇的方向畫出八字鬍的輪廓。

b. 根據光源的位置將鬍子的明暗色調區分出來。

c. 畫出鋸齒狀的鬍子紋路，並加深暗部色調，表現出鬍子的體積感。

d. 進一步加深鬍子上的紋路，突出鬍子的層次感，並留出下方的反光，將鬍子的體積感表現得更加強烈一些。

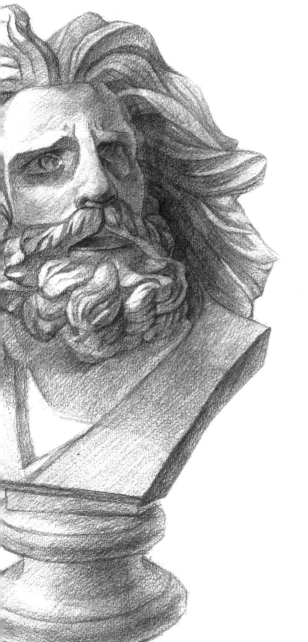

■ 嘴唇下方捲曲鬍子的畫法

a. 先用整體歸納法將複雜的鬍子分為幾個大塊面，整體塗抹出這些塊面的色調。

b. 在塊面轉折處用些交叉筆觸讓色調過渡得更加柔和。

c. 在大塊面中添加些細小的塊面，將捲曲的鬍子分得更細一些。

3.4.2 荷馬像

荷馬的繪製難點在於複雜且密集的頭髮與鬍子。根據前面對頭髮與鬍子的塊面分析，
從整體入手進行劃分，再逐一刻畫。

4B鉛筆、6B鉛筆、可塑橡皮、素描紙

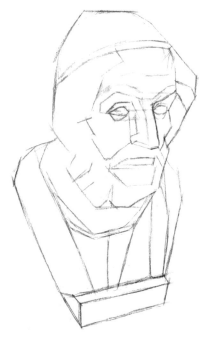

暗部

投影

將頭部看作方體，注意
暗部的位置以及頭部在
身體上的投影。

1 結合前面學到的方法，用6B鉛筆以長線
勾出大致輪廓。

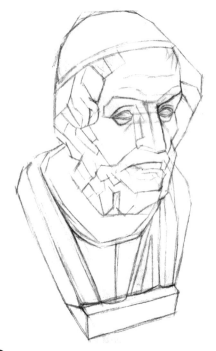

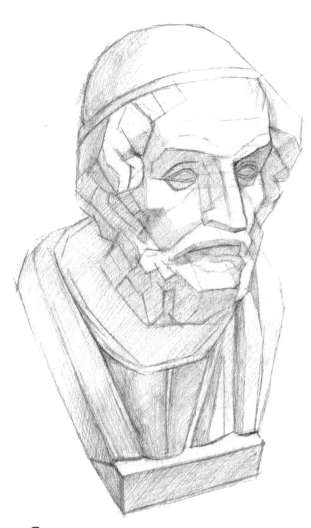

2 在上一步的基礎上仔細分出頭髮及五官
的小塊面。

3 對照立方體的明暗關係，鋪出頭髮、身體及
底座的明暗。

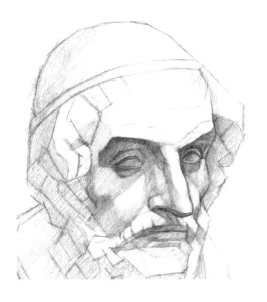

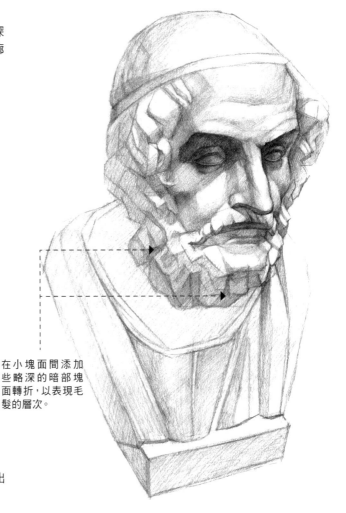

加重筆觸（實）

放鬆筆觸（虛）

刻畫鼻子的立體感時，可以加深鼻頭的輪廓，拉大與嘴唇淺色調的明暗區分，讓二者形成虛實對比。

4 先刻畫面部五官。從整體的暗部色調出發，加深整個眼眶及鼻翼兩側的暗部位置，在眉弓與鼻子輪廓處加重用筆力度。

在小塊面間添加些略深的暗部塊面轉折，以表現毛髮的層次。

5 進一步加深眼窩、眼瞼、鼻頭、嘴唇的暗部，突出五官的立體感。

6 加深頭髮與鬍子小塊面之間的暗部，將毛髮的塊面區分出來。

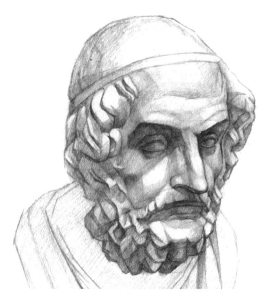

7 進一步加深毛髮的暗部，並向亮部過渡一點灰色，讓塊面柔和一些。加深下巴底部的鬍子色調，拉大與脖子的色調對比，形成空間感。

由於肩膀有一定的弧度，所以這個地方處於明暗交界線的位置，色調要略深一些。

8 用4B鉛筆整體加深底座的色調，並細化每個塊面的輪廓與暗部。

Tips ：單個毛髮塊面的處理

將鬍子與整體頭髮看作是一個幾何體，用整體塊面去分析它的明暗和色調。

勾出毛髮塊面的線條後要分出塊面的明暗，從明暗交界處向亮部過渡一些灰色，讓塊面過渡得更柔和。

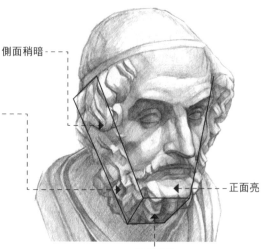

側面稍暗

正面亮

底面最暗

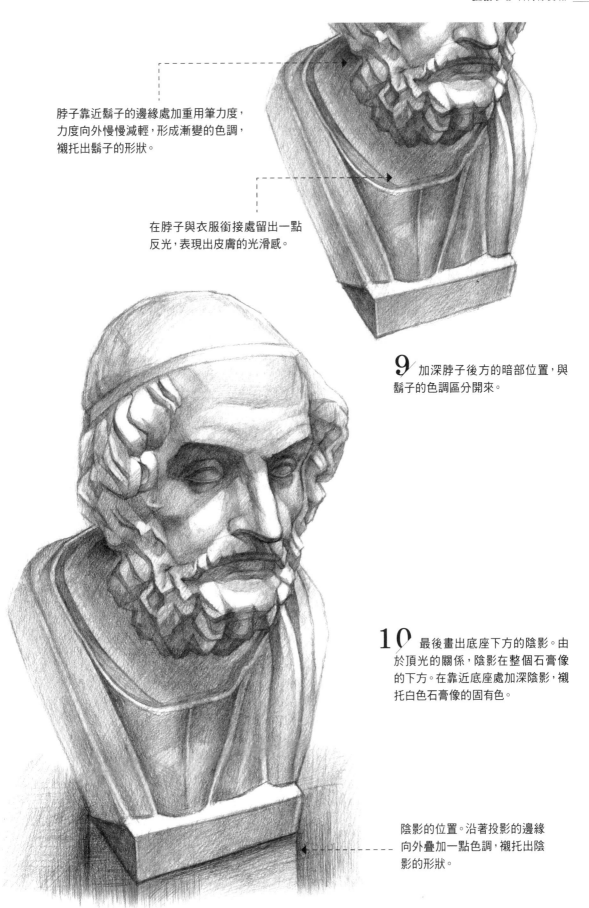

脖子靠近鬍子的邊緣處加重用筆力度，
力度向外慢慢減輕，形成漸變的色調，
襯托出鬍子的形狀。

在脖子與衣服銜接處留出一點
反光，表現出皮膚的光滑感。

9 加深脖子後方的暗部位置，與
鬍子的色調區分開來。

10 最後畫出底座下方的陰影。由
於頂光的關係，陰影在整個石膏像
的下方。在靠近底座處加深陰影，襯
托白色石膏像的固有色。

陰影的位置。沿著投影的邊緣
向外疊加一點色調，襯托出陰
影的形狀。

3.4.3 美神像

阿佛洛狄忒的面部柔和、形象優雅迷人。在描繪女性時,要把重點放在五官的刻畫及光滑膚質的表現上,
同時也要注意強光下的明暗變化。

B鉛筆、4B鉛筆、6B鉛筆、可塑橡皮、素描紙

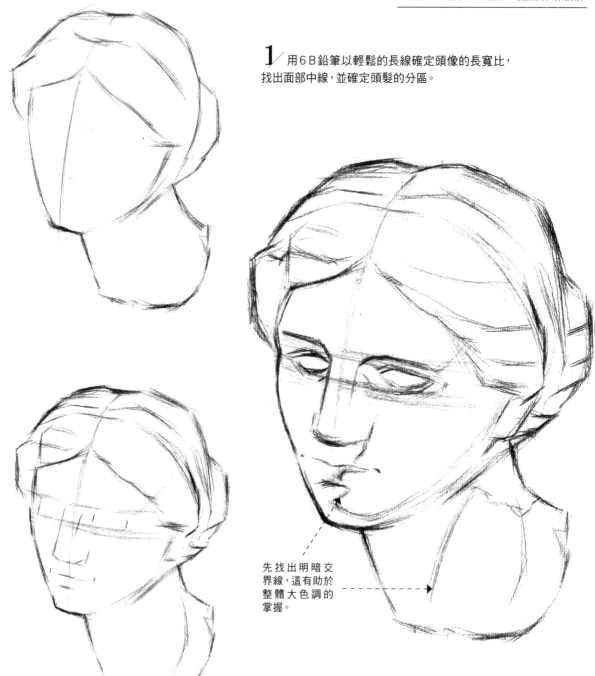

1／用6B鉛筆以輕鬆的長線確定頭像的長寬比,
找出面部中線,並確定頭髮的分區。

先找出明暗交
界線,這有助於
整體大色調的
掌握。

2／找出五官的大致位置,確定眼睛、鼻子與嘴巴的
寬度,以及眼睛到鼻底的距離。因為頭像視側著頭的,
所以五官的線條也整體向左上方傾斜。

3／進一步確定五官的具體形狀,並找出從頭髮開始
到脖子的明暗交界線。

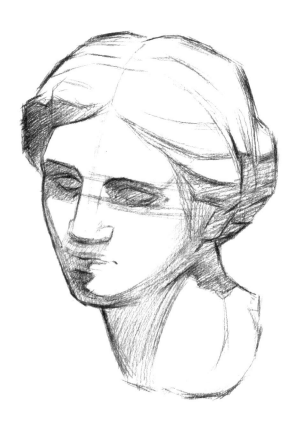

4／用4B鉛筆以隨意的斜排線將暗部和陰影鋪滿，
區分出亮部和暗部。

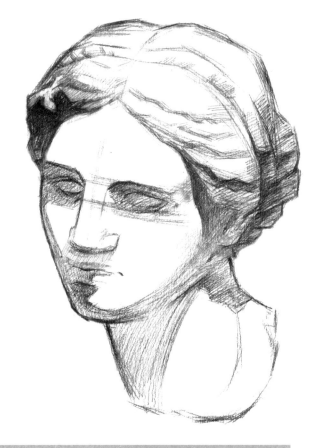

5／從明暗交界線開始加深暗部，拉開明暗對比，
並用細緻的排線整理暗部的形體。

Tips：整體的明暗分析

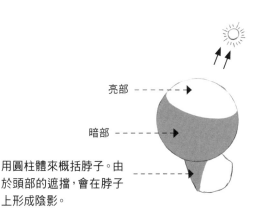

亮部 ------→

暗部 ------→

用圓柱體來概括脖子。由
於頭部的遮擋，會在脖子
上形成陰影。

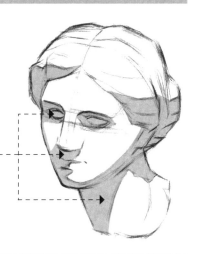

這幾處由於眉
弓、鼻子以及
臉部的遮擋會
形成陰影。

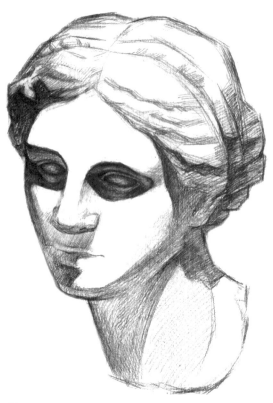

強光下的陰影輪廓比較清晰，嘴唇中間的部分要留出反光，以表現嘴唇的形體。

深

淺

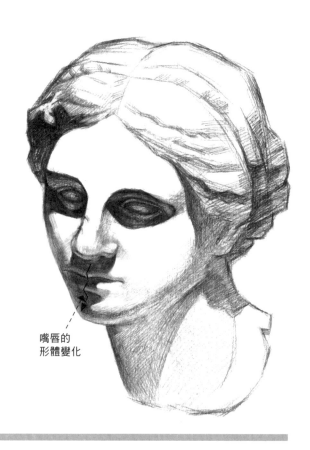

嘴唇的形體變化

6 開始刻畫眼睛。依然是眉弓骨的明暗交界線最深，眼窩次之。要注意眼睛下方有眉骨的投影，稍微加深投影下方的邊緣，這樣空間感就塑造出來了。

7 進一步刻畫鼻子和嘴唇。鼻子在嘴唇上的投影比較重，讓它的暗度和眼睛統一起來，並注意留嘴唇上的反光。

Tips：陰影中的眼睛的畫法

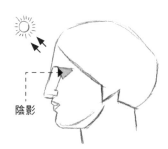

陰影

從側面看眉弓與眼睛的關係，由於眉弓的遮擋，會在眼窩處形成陰影。

眼窩整體處於暗部色調中。

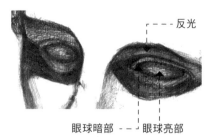

反光

眼球暗部

眼球亮部

暗部的色調有亮部與暗部及反光的變化。

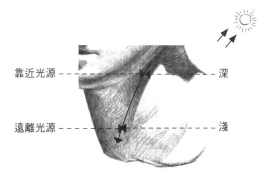

靠近光源 - - - - - - - - - - - - - - - - - - 深

遠離光源 - - - - - - - - - - - - - - - - 淺

脖子上的陰影。靠近光源處的對比較強，色調較深；
遠離光源的色調漸漸變淺，輪廓也逐漸模糊。

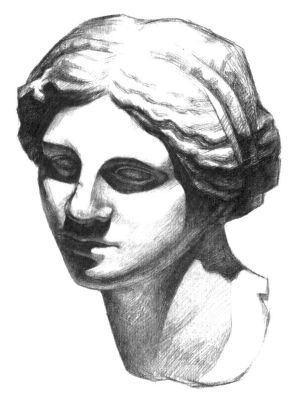

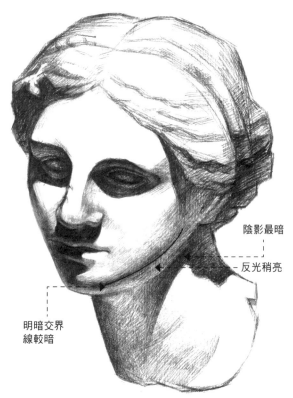

陰影最暗

反光稍亮

明暗交界
線較暗

8 刻畫脖子上的投影以及臉部的陰影，使暗部統
一。所有投影都將邊緣處刻畫得稍深一些，這樣才能
表現出陰影部分的空間感。

9 頭髮的處理。將明暗交界線處的轉折過渡一下，
畫出一些灰面。

Tips：小波浪髮捲的畫法

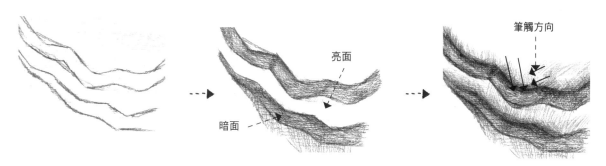

亮面

暗面

筆觸方向

先確定波浪狀頭髮的輪廓，然後區分出亮面和暗面，最後在亮面與暗面
銜接處用交叉的筆觸過渡一點灰色，以表現柔軟的髮束。

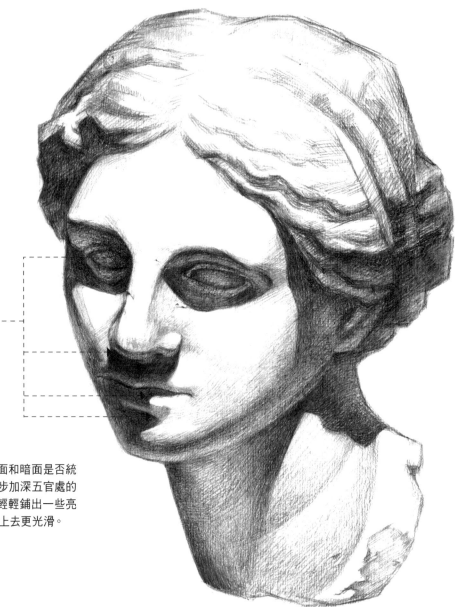

加深關鍵部位的明
暗交界線,進一步強
調鼻梁、鼻頭、嘴唇
的形狀,增強整體的
明暗對比。

10 觀察整體的亮面和暗面是否統
一。用4B鉛筆進一步加深五官處的
明暗交界,用B鉛筆輕輕鋪出一些亮
部的灰面,讓面部看上去更光滑。

Tips:光滑的皮膚質感

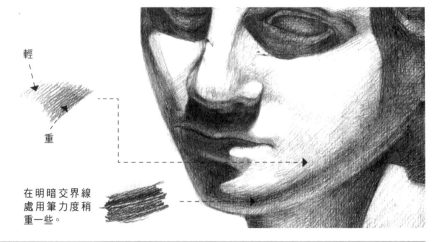

從明暗交界線處開始用筆,
且力度逐漸變輕,畫出漸變
的色調,表現出柔和、光滑
的質感。

輕

重

在明暗交界線
處用筆力度稍
重一些。

3.4.4 伏爾泰像

伏爾泰是最有特點的石膏像之一,高高隆起的額頭,人中較短,薄薄的嘴唇更靠近鼻子一些,
消瘦的面頰結構也比較突出,繪製時要掌握好比例及整體色調。

B鉛筆、2B鉛筆、4B鉛筆、6B鉛筆、可塑橡皮、素描紙

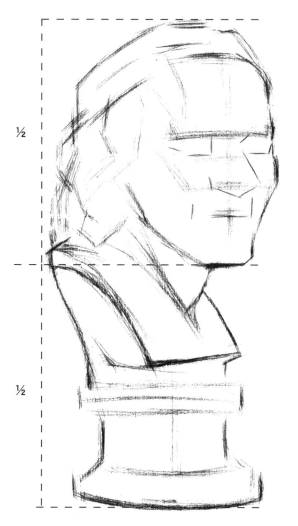

1 先確定面部和底座的中線,以這兩條線為參照來
調整石膏像的寬度。頭部佔整個石膏像的½。

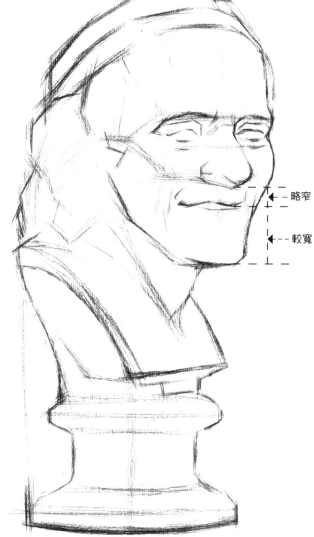

← 略窄

← 較寬

2 在確定好五官位置後畫出五官的輪廓,重點勾出
眉弓骨和鼻底的形狀。可以參照眼睛的中線來確定嘴
角的位置。

193

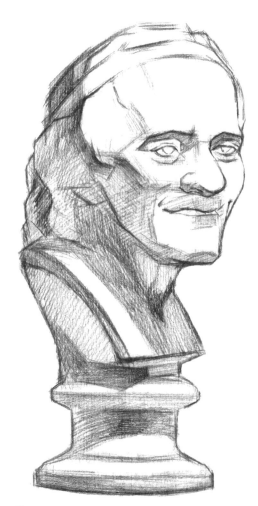

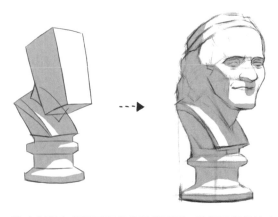

借助方體來理解石膏像的整體明暗。暗部最亮的地方
也不能亮過亮部最暗的地方，以保證色調的統一。

3 用較軟的6B鉛筆輕鬆地排斜線，給暗部整體鋪
上一層調子，並適當加強明暗交界線處。

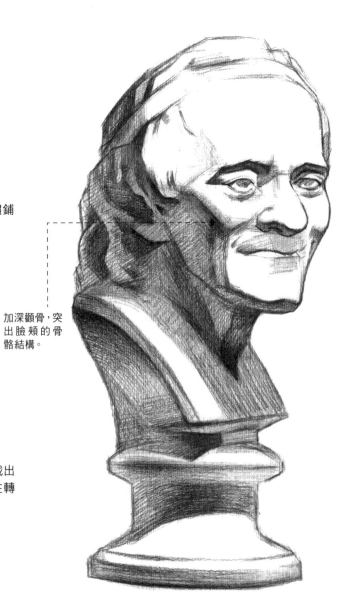

加深顴骨，突
出臉頰的骨
骼結構。

4 從明暗交界線處開始往整個暗部過渡，初步找出
暗部的形體轉折。這一步排線要比上一步密集，在轉
折處可以排一些交叉線。

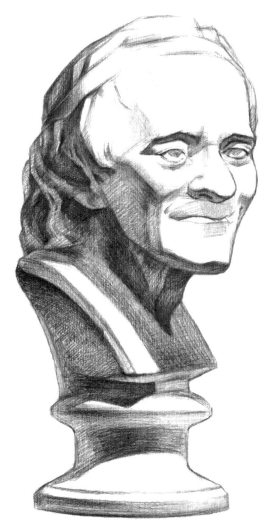

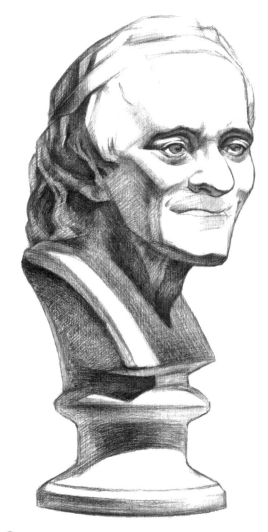

5 進一步刻畫明暗交界線，加深暗部的頭髮以及脖子的結構，增加畫面的色調層次，細化出暗部細節。

6 從眼睛開始刻畫五官。西方人的眉骨較高，所以眉骨處的明暗交界線最深，眼窩處的稍淺，以表現出縱深的空間感。

Tips：眼部繪製要點

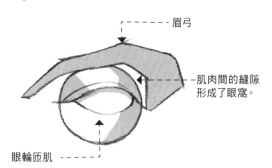

刻畫眼睛時要先理解眉弓和眼球的關係。眉弓向內轉折，且眼睛是個被眼皮包裹的球體，因此才會產生眼睛上的暗部和投影。

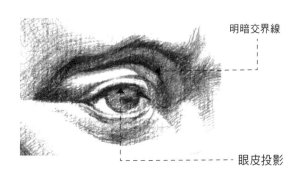

眉弓在眼皮上產生投影，眼皮又在眼球上產生投影。結合前面第四章中對眼睛的講解來幫助我們理解眼部的光影關係。

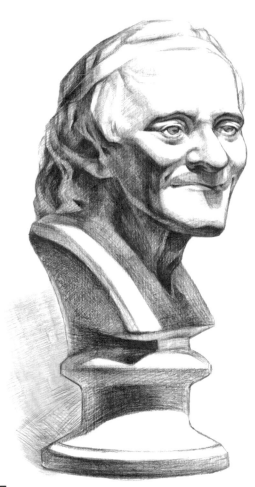

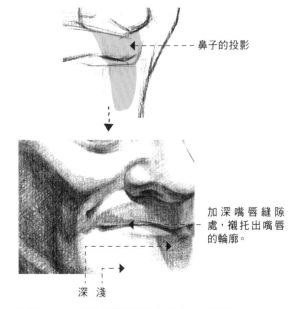

鼻子的投影

加深嘴唇縫隙處，襯托出嘴唇的輪廓。

深　淺

陰影的色調會因光源距離而發生變化：光源較近對比強烈，陰影輪廓比較清晰，色調也較重。

7 接著刻畫鼻子和嘴巴。明暗交界線和鼻孔的色調最深，鼻底處留出反光才能營造出空間感。畫出鼻子在嘴部的投影。

投影

投影

可以將底座理解成幾個堆疊起來的圓柱體，所以上面的光影會呈弧形。除了自身的暗部外，底座上還有石膏像所形成的投影。

8 換2B或B鉛筆畫出明暗交界線到亮面的過渡，之後再給石膏像添加些投影。退遠一些以便觀察整個畫面。再次強調明暗交界線，統一暗部。

人 物 頭 像 實 戰

通過前面的積累和學習，終於可以挑戰真人頭像了。我們將從速寫捕捉人物的技巧，真人五官的練習，一直畫到幾個典型的人物肖像。要畫好肖像離不開大量的練習，快速地速寫身邊的人物，或是請一位朋友或親人當模特花時間繪製完整肖像，都是提高畫技的不二方法。

4.1 用速寫抓住「大感覺」

繪製真人和畫靜物最大的不同就是所畫的對象是有血有肉而且會動的，因此，除了畫得準外，還需要表現出一定的神韻靈氣，所以用速寫來練習抓住人像特徵是最好的方法。

4.1.1 速寫——用畫筆去觀察

觀察是如此地重要，那麼究竟應該觀察些什麼？又該怎樣觀察呢？帶著這些問題開始以下的學習吧！

■ 印象初感

印象初感也可以稱之為「大印象」。對人物的理解往往是決定人物素描成功與否的關鍵。

畫男性時，臉部的調子要更深一些，線條更粗獷一些，且頭髮更趨於平面，沒有太多的明暗變化。

畫女性時，主要是五官的調子比較重，臉上的調子要淺一些。通常情況下，女性頭髮的線條更整齊，結構明顯，而且能看到明顯的高光。

■ 理解結構

對對象有了一定的認知後，就需要觀察對象的結構了；對每個部位的每一處隆起與溝壑都要了如指掌。
這樣，即使角度換了，也能成竹在胸。下面以嘴巴為例，來看一下不同角度下的變化。

■ 藝術加工

每一幅人物素描都是有靈魂的，通過表情、姿勢等表達出模特那一刻的內心活動，
通過光影、虛實、刻畫等表達出模特最真實的一面，讓人物鮮活起來。

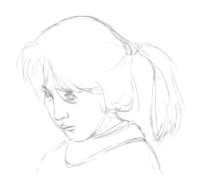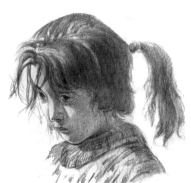

■ 速寫的概念

簡單來說,速寫就是用最快的方式表達出對觀察對象的直觀感受,不限材料,也不限表現手法。

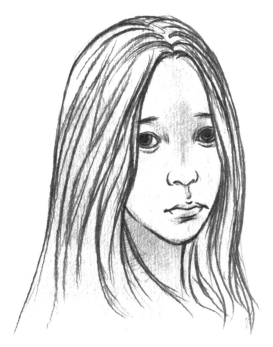

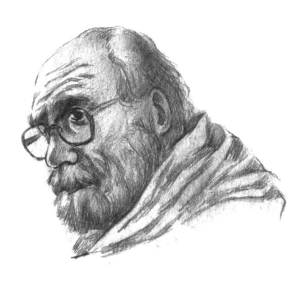

可以單純用線條勾出人物的輪廓,這種速寫的目的
主要是為了鍛鍊線條的準確性。

還有就是用明暗調子概括出人物的光影結構。這樣的
速寫一般不能刻畫非常細的部分,通常是用簡單的色
調來表視人物的結構。這種速寫的目的就是為了鍛鍊
對光影、明暗的把握。

■ 盲畫法

盲畫法,就是「尼克萊德斯盲畫」,它也是速寫的一種,就是在畫的時候眼睛一直觀察著對象,
且筆不離開紙面,眼睛看到哪就畫到哪。這是一種鍛鍊眼、腦、手三者協調的練習法。

練習盲畫法要能做到線條銜接順暢,這就
需要長時間的練習,所以速寫最需要的就
是多看、多想、多畫。

與傳統速寫相比,盲畫法有一種自然連貫的韻
味,有可能完成後畫面結構扭曲,但並不影響
畫面的效果,因為它是我們最直接的感受。

■ 線條的準確性

為了快速記錄人物,線條要有一定的準確性,這是需要練習的。
如果找到一個好的方法,就能快速提高繪製線條的能力。

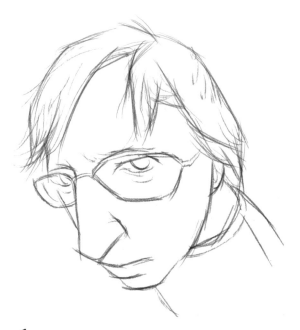

1 建立人物的基本框架。可以在這一步多花點
時間調整和完善,因為線條的準確性就是建立在
框架上的。

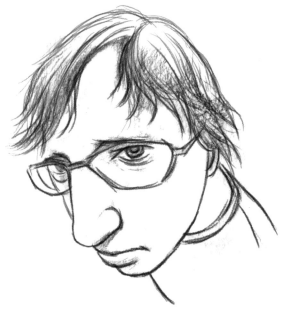

2 在上一步的基礎上,用更多的線條去勾勒。
一根線條可以疊畫出很多不確定的線條,用線條
去調整形狀。

Tips:練習線條準確性的小妙招

用大量不確定的線條先大致畫出人物的輪廓和五官,
即使是錯誤的線條也不要緊,反覆用線條去疊加。完
成後,先觀察,在這些不確定的線條中選擇一條最準
確的,再加深它。

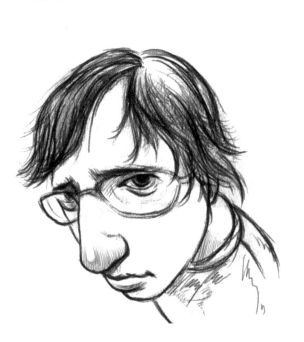

3 在眾多的線條中選出一根最準確的,將它加深進
行強調。長時間練習後,我們甚至能夠省略第一個步
驟,直接用準確的線條表現出人物。

■ 線條的表現力

速寫並不僅僅是素描的練習，作為一種表現形式也具有獨特的魅力。通過對線條的處理表現出各種風格。

頭巾部分線條繁雜一些，有粗細、輕重、繁簡的變化，作品也變得鮮活起來。

Tips：線條的使用要點

畫線條時不要用短線一截一截地拼湊起來，而是要一筆到位，自然成型。

1 疊畫大量不確定的線條，之後找到最準確的一條，加深它，並擦掉多餘的線條。

2 簡單地加深頭髮、瞳孔、嘴唇以及臉的暗部。

3 把線條整體強調一遍，線條要瀟灑、自然，保持特有的張力，整體的明暗也會得到強化。

■ 不同部位的處理

根據需要來變換線條。比如頭髮，就用短直、繁雜的線條；臉部則用較為平整的側鋒排線；衣物則用隨意、簡單的雜線。這樣，整個人物的線條就會呈現出有韻律的變化，畫面也會變得生動、富有節奏感。

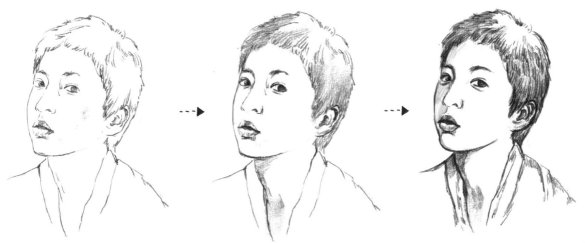

■ 抓住重點刻畫重點

每幅畫都有重點，比如這個少女，她的重點在於若有所思的表情。我們把頭髮加深，面部輪廓用重線勾勒，整個面部基本留白，著重刻畫眉與五官；這樣，重點自然就突顯出來了。

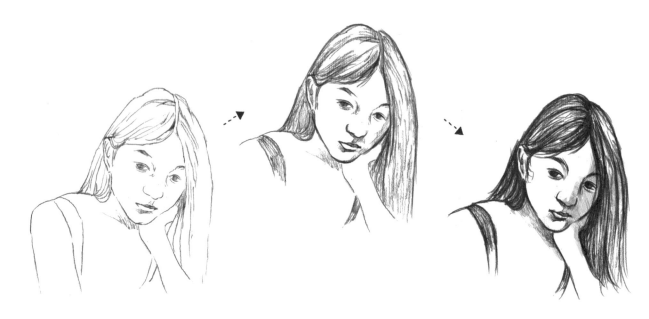

■ 學會取捨

畫速寫很多時候憑的是「感覺」，我們當然不可能在很短的時間裡做到面面俱到；那麼，學會取捨就至關重要了。比如這個小孩，臉上的調子基本就沒有作任何處理，目的是為了表現他的乾淨。刻畫時將重點放在五官和捲曲的頭髮上，以突出他獨有的特徵。

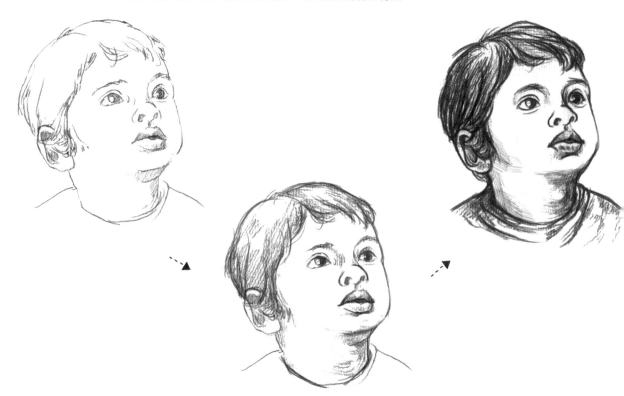

■ 掌握角度的變化

速寫的精髓在於快速表現描繪對象,所以長期練習是必不可少的。真正理解
每個部位的結構變化,那麼不管何種角度都能快速表現。

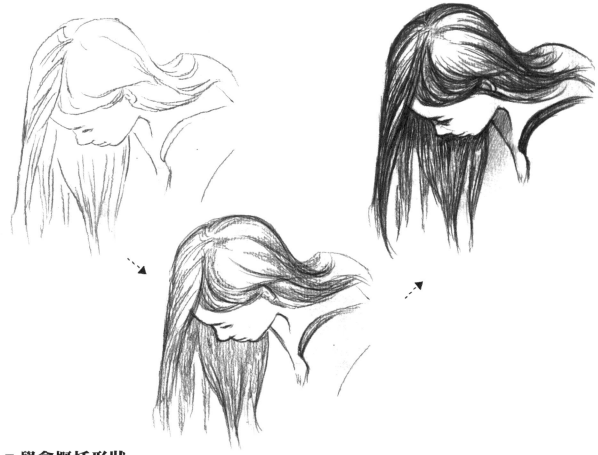

■ 學會概括形狀

畫人物素描時,如果對五官的形狀、輪廓、轉折等瞭解不夠,那麼畫出的結構也不會準確。其實,理解是作畫的根本,
只有對一個物體理解透了,畫出來才會準確。可以把這些看似複雜的五官概括為簡單的幾何形體,以幫助理解。

■ **眼睛**　把眼球想象成從眼窩裡凸出來的一個雞蛋,眼瞼的轉折與結構其實也和雞蛋很相似。
　　　　經過這樣的簡化後,就很容易掌握眼睛的結構了。

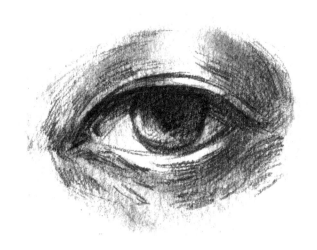

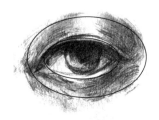

■ **鼻子** 通過歸納和概括,我們可以把鼻子的形狀與結構想象成一顆大蒜:鼻頭和大蒜的蒜瓣對應,鼻梁和蒜柄
類似。處理明暗時不要過於生硬,結構的轉折應該要更柔和一些。

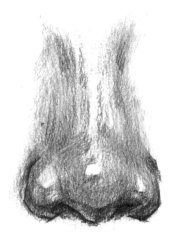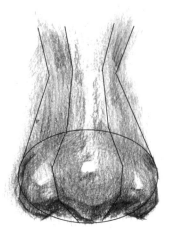

■ **嘴巴** 可以將嘴巴想象成咖啡豆,雖然嘴巴的形狀要複雜一些,但可以理解成
裂成兩瓣的咖啡豆,唇縫就像咖啡豆中間的溝壑。

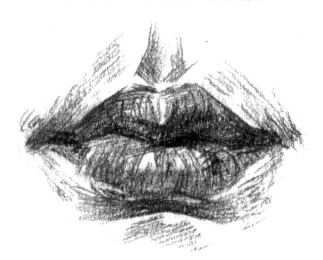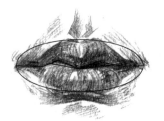

■ **耳朵** 在畫人物時,有些人常會忽略耳朵的刻畫;其實耳朵的形狀畫得準不準,也是人像素描的關鍵。
耳朵的形狀比較複雜,耳廓的轉折也很豐富,可以把它看成海螺,但無論有多少轉折始終還是
要往內耳廓凹進去的,調子也要一層層地往裡加深。

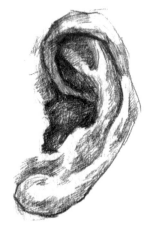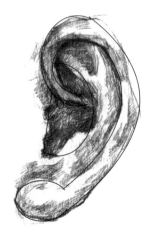

4.1.2 把觀察到的放到紙上

大多數初學人像的畫者其實已經掌握了如何觀察對象，但比較困難的是如何把看到的呈現出來。
這跟觀察的方法有關係，換一個思路，換一種理解方式，問題就可以迎刃而解了。

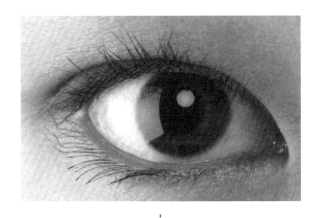

以眼睛為例。先觀察眼睛的大小、神情，這是前面所講
到的觀察中的「理解」。這個眼睛很大，眼白的面積也
比較大，眼神清澈，這些都是影響繪畫的第一印象。

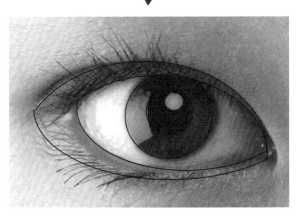

接下來就到了觀察「結構」的環節了。這時應該開始歸
納形狀，用簡單的幾何形去歸納。先把它概括成一個大
橢圓，且有一些傾斜，再用圓形概括出瞳孔的位置，有
了這些簡單的幾何形就能簡單、直觀地把眼睛的樣子
「數據化」了，這會在起型時起到關鍵的作用。

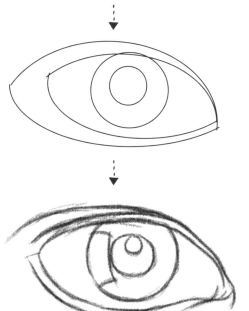

把歸納出來的幾何形單獨提出來，這些幾何形其實就
是起型時會用到的輔助線。

根據這些幾何形輔助線來修飾線條的弧度和銜接，最
終得到所需的眼睛外形。

■ 眼睛

通過觀察會發現，每個人的眼睛幾乎都不一樣；這也是為什麼我們只看眼睛就能辨認出是誰的原因。既然我們能夠看出眼睛的不同，那要怎樣把它畫到紙面上呢？理解它的結構，歸納它的形狀，根據不同的角度如實反映它的變化。

■ 各類小眼睛的正面

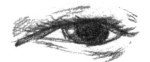

這是從正面觀察小眼睛。在小眼睛的人群中，有的是三角眼，有的是桃花眼。

正面仰視的小眼睛　　　　　　　　　　　　　正面俯視的小眼睛

■ 各類小眼睛的¾側面

在畫眼睛、判斷眼睛的相似度時，眼袋和眼瞼是很關鍵的。

¾側面俯視的小眼睛　　　　　　　　　　　　¾側面仰視的小眼睛

■ 各類小眼睛的正側面

正側面下觀察到的小眼睛長度應該更窄，變化相對更少。眼睛本身的變化少了，那麼能畫出的變化
也就少了，這也是為什麼畫正側面時不容易畫得像的原因。

■ 各類大眼睛的正面

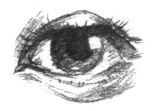
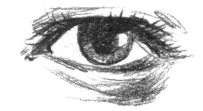
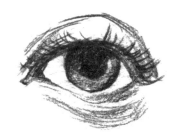

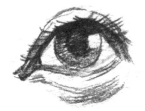
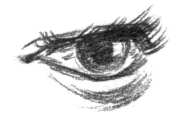

相比於小眼睛,正面的大眼睛
其瞳孔和眼白露出的更多,雙
眼皮也更明顯。

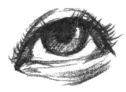

正面仰視的大眼睛

正面俯視的大眼睛

■ 各類大眼睛的¾側面

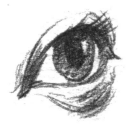

¾側面的大眼睛

¾側面俯視的大眼睛

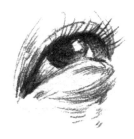

¾側面仰視的大眼睛

■ 各類大眼睛的正側面

每個人的眼睛都不相同,做出相應的變化才是關鍵。

我們畫的這些眼睛當然不能把所有的眼睛
類型都概括完全,但舉一反三,眼睛的所有
變化都能通過這些例子稍作變形得到。

■ 鼻子

鼻子也分為大鼻子和小鼻子。當然,若嚴格來區分的話,根據鼻頭、鼻孔的大小和鼻梁的高低也可以
將鼻子細分為許多種;下面我們就列舉幾種比較具代表性的來講解。

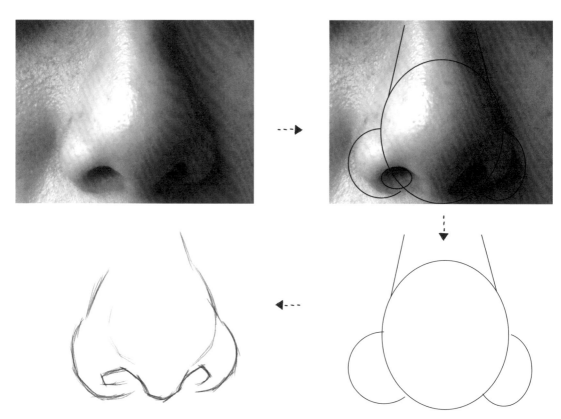

小到每一個五官,大到整個人物,都可以用這樣的方式去理解和觀察:
化整為零、化繁為簡在繪畫過程中可以起到事半功倍的作用。

■ 各類鼻子的正面

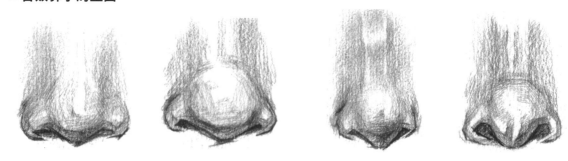

比較常見的的鼻子正面圖,這些在亞裔人種中比較常見。鼻子的形狀主要由鼻頭大小、鼻孔大小和鼻梁高度決定的。

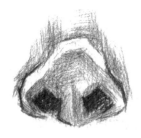

仰視時能看到更多的
鼻孔部分,外形像一個
朝上的等腰三角形。

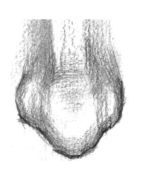

俯視時則看不到鼻孔,
整體的形狀像朝下的等
腰三角形。

■ 各類鼻子的¾側面

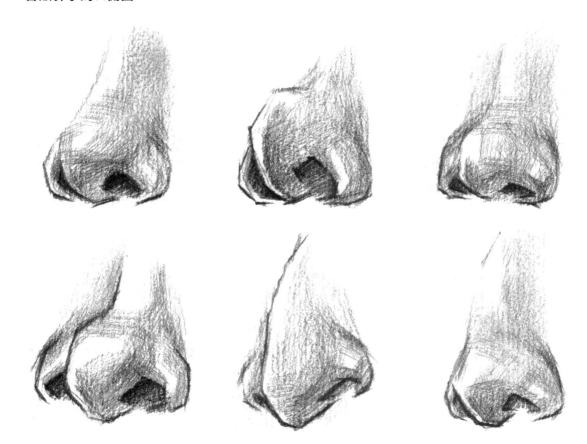

¾側面可以更好地觀察鼻子的形狀與結構，有的鼻頭很大，有的鼻孔外翻，有的鼻梁很高，
有的是酒糟鼻，有的是鷹鉤鼻。

■ 各類鼻子的正側面

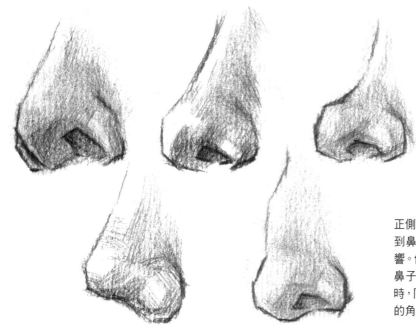

正側面的鼻子變化相對要少一些，能看
到鼻頭和鼻梁的變化對鼻子形狀的影
響。仰視時，能看到更多的鼻底，整個
鼻子的結構類似一個三角錐體。俯視
時，同樣看不到鼻孔，鼻梁與鼻底形成
的角度應該要更大一些。

■ 嘴巴

在五官中，影響人物相似度的因素主要是眼睛、鼻子和嘴巴，耳朵只要結構準確就可以了。
接下來就來看看不同角度下的嘴巴。

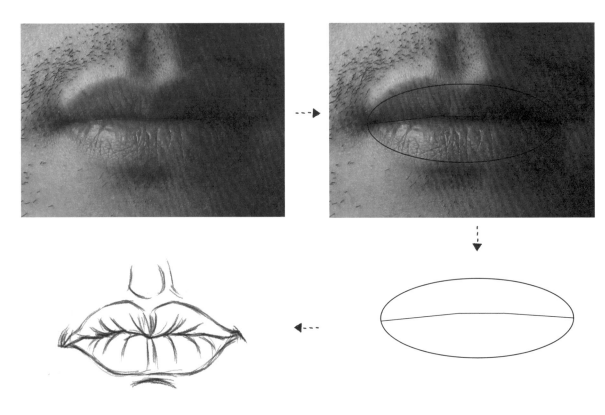

■ 各類嘴巴的正面

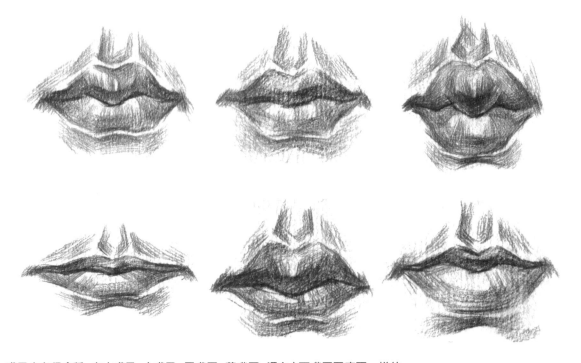

嘴巴也有很多種，有大嘴巴、小嘴巴、厚嘴唇、薄嘴唇，還有上下嘴唇厚度不一樣的。

仰視和俯視的情況下，主要是唇縫線發生變化；仰視時唇縫線向上凸起，俯視時則向下凹。

■ 各類嘴巴的¾側面

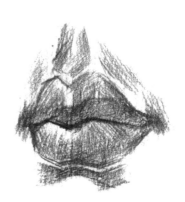

¾側面下，值得注意的是上嘴唇的結構變化。可以把上嘴唇的中心看作一顆珠子，
因為角度的轉變，會遮擋住部分較遠一側的嘴唇。

■ 各類嘴巴的正側面

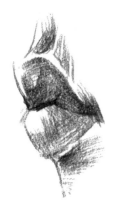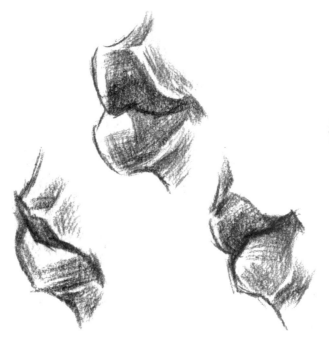

俯視時正側面的嘴巴，
唇縫線是向右下方傾斜
的，這是嘴巴在俯視時
非常顯著的一個特點。

而仰視時，唇縫線則
是向右上方傾斜的，
與俯視時完全相反。

4.1.3 手把手教你畫得像

為什麼有些人畫肖像特別地像，有的卻差很多？有哪些因素會影響肖像的相似度呢？
這節我們就來探討這個問題。

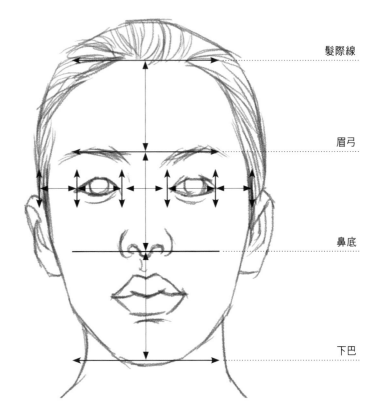

在正面平視的情況下，髮際線到眉弓的
距離、眉弓到鼻底的距離和鼻底到下巴
的距離理論上應該是相等的，這就叫做
「三庭」。

人的面部中，眼睛所處的那條水平線的
寬度最大，約是5個眼睛的長度，這叫做
「五眼」。

當然，這都是絕對理論下的劃分，可以作
為繪畫時的參考；生活中完全符合標準
的人是非常少的。那麼，要把人物畫得像
究竟要注意什麼呢？

髮際線

眉弓

鼻底

下巴

如上圖所示，拉長眉毛到眼
睛的距離、拉長鼻梁的長
度、縮短人中的距離、拉長
嘴巴的長度，這樣就變成另
外一個人了。由此可見，一個
人的相似度是由五官的位置
和大小所決定的。

所以說，人物要畫得像，要做的就是畫準五官的大小，把五官的比例和位置畫準確。

■ 對比照片，看看哪裡不對

在檢查線稿的準確度時有個小竅門，可以用手遮住一部分，一個部分一個部分地對比，從而發現哪個部分畫得不準。這樣就能看出上面的線稿究竟哪裡有問題了。

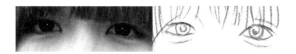

單獨對比眼睛部分，發現並沒有什麼問題。

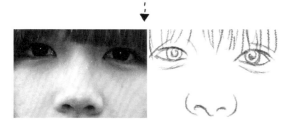

組合眼睛和鼻子也沒有發現什麼問題。

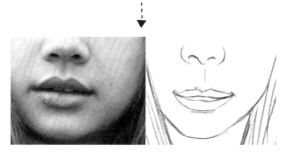

接下來對比鼻子和嘴巴，這時可以發現線稿中的人中畫長了，下巴畫尖了。

找出問題所在，就可以著手進行調整了。縮短人中的長度，將下巴調得圓潤些，這樣相似度就提高了。

■ 實戰案例：半側面的女孩

■ 形象分析

這個女孩基本上是¾側面面向鏡頭的，鼻梁不算挺，眼睛比較大，而嘴巴是她的特點所在；比較大且是露齒微笑的，另外，下巴也很尖。

 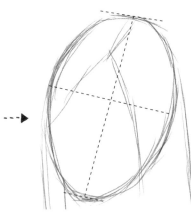

1 在腦海中想象兩條輔助線：一條以頭頂和下巴為端點的斜線，與眉弓線有一個交點。從交點出發，作一條與頭頂下巴連線垂直的線條，長度以臉寬為標準。再以這兩條線為輔助線，畫一個上大下小的橢圓，這樣頭部輪廓就出來了。

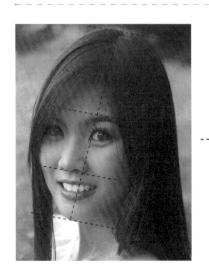 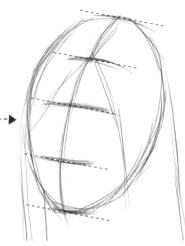

2 連接下巴、鼻頭、眉心、髮際線的中點和頭頂，得到一條弧形線條。這條線的½處為眉弓，作一條與縱向線條垂直的線條。再依次找到上方和下方的¼處，它們分別是髮際線和鼻底線。

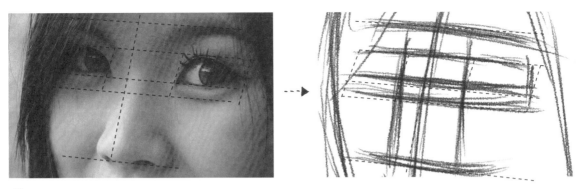

3 確定眼睛的大小和位置。通過觀察可以發現，眉弓與鼻底距離的½處是眼袋下方的位置，向上大概⅕處是下眼瞼的位置，下眼瞼與眉弓的½處即為上眼瞼的位置，這樣眼睛的高度基本就確定下來了。因是¾的側面，所以臉部輪廓大概是4隻眼睛的寬度，再借助中線，這樣眼睛的寬度也可以確定出來了。

4 確定鼻子的寬度。鼻子的寬度和內眼角處在同一條垂直線上。

5 確定嘴巴的大小和位置。遠端的嘴角與鼻翼幾乎是在同一條垂直線上的；近端的嘴角約是遠端的兩倍。另外，下嘴唇最下方的位置幾乎是在鼻底和下巴的½處，這條線與鼻底的½處差不多就是上嘴唇最下方的位置，以此來勾畫嘴巴的輪廓。

6 整理一下整個頭部的大體形狀和五官的基本位置。當然，這不是百分之百準確的，比如前面我們說的頭頂到下巴的½處是眉弓，那麼這個½就需要我們畫上去以後再觀察，觀察後發現這條線應該還要往上一點點。

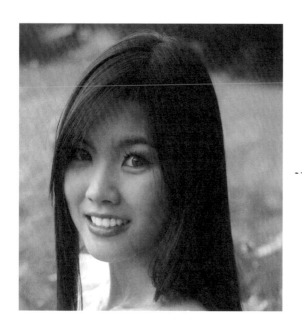

7 根據模特兒的形象整理線稿。擦除多餘的輔助線，並勾出脖子和頭髮的輪廓。

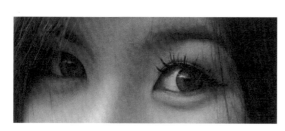

8 進入細化階段。從眼睛開始，將輪廓修圓，勾出眼瞼、瞳孔和眼袋的線條。

9 接下來是鼻子。把鼻頭和鼻翼的形狀細化出來，因為鼻梁不是很高，所以可以先不畫。

10 最後是嘴巴。先不畫牙齒，只勾出嘴唇的厚度和大小。

11 再整體觀察一下，進一步調整細節。把臉型修飾得更圓潤些，並帶出一些髮絲的質感。

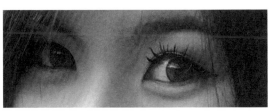 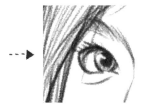 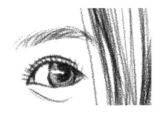

12 最終細化線稿。還是從眼睛開始，把之前的線稿用可塑橡皮擦淡，並擦去多餘的輔助線，畫出最終的定稿。

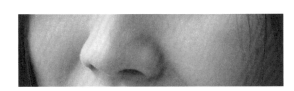

13 鼻子的處理方式與眼睛相同。輕輕勾出鼻梁的線條，表現出傾斜度和隆起感即可。

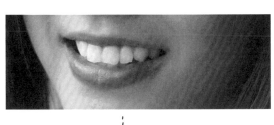

15 畫出更多的髮絲，並細化衣物和脖子，線稿就全部完成了。

14 細化嘴巴，並畫出一顆顆牙齒。

■ 實戰案例：正面的男子

■ 形象分析

這個男青年的眉毛和鬍子比較鮮明，眉毛的形狀有點像開山刀，鬍子則主要集中在下巴。外眼角有些下垂，是典型的桃花眼。就從這些細節著手，畫出他的素描頭像！

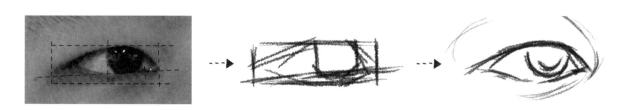

1 仔細觀察眼睛，主要觀察三方面：第一，以瞳孔為單位，整個眼睛的長度是幾個瞳孔；第二，內眼角高還是外眼角高；第三，眼睛的整體形狀是屬於大眼還是小眼。得到了這些信息後，先把這隻眼睛的位置及大概形狀單獨畫出來。

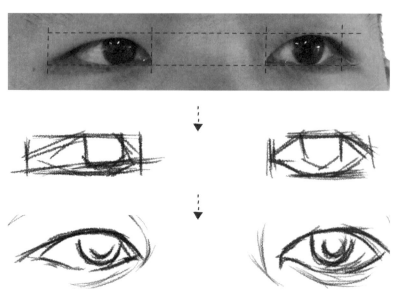

2 對照著之前畫好的那隻眼睛，畫出另外一隻眼睛。這隻眼睛給我們的直觀感覺比之前的稍大且更短一些，兩眼間的距離大概是一個左眼的長度多一些。

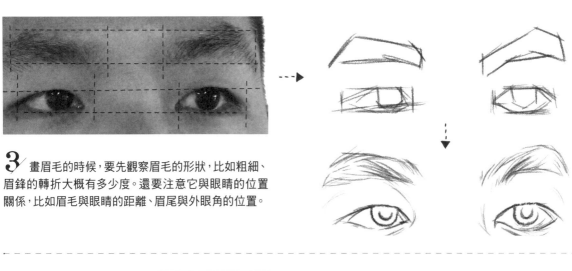

3 畫眉毛的時候，要先觀察眉毛的形狀，比如粗細、眉鋒的轉折大概有多少度。還要注意它與眼睛的位置關係，比如眉毛與眼睛的距離、眉尾與外眼角的位置。

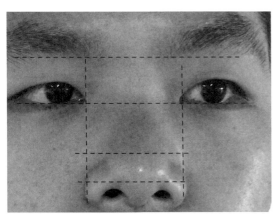

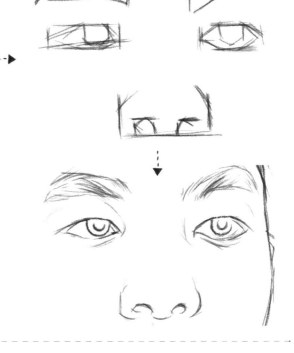

4 觀察鼻子時，首先要觀察鼻翼的寬度。人物的左邊鼻翼與左眼的眼角幾乎在一條線上，右邊超出去一些。其次是觀察鼻子的長度，差不多是眉毛到下眼線的兩倍。最後觀察鼻頭和鼻孔，鼻頭約是下眼線到鼻底的½，鼻孔位置大概是鼻頭的½往下一點。

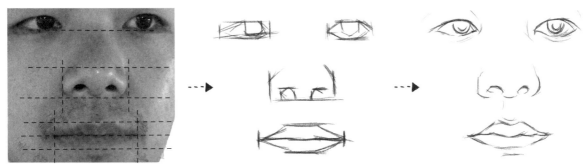

5 這位男青年的嘴巴偏扁平，嘴唇也比較薄。嘴巴的寬度比鼻翼略寬一點，人中的高度與鼻翼的高度幾乎一致，上下嘴唇的厚度也差不多。

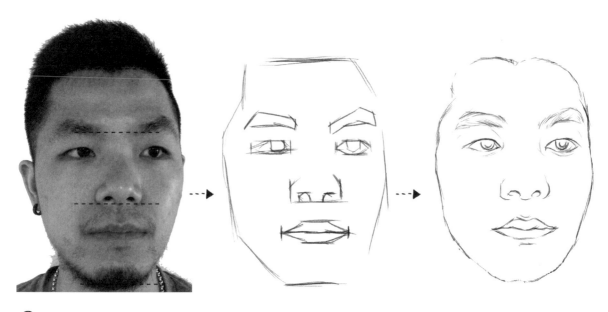

6 觀察臉型就是觀察以下三點：①下巴和髮際線的位置，可以根據三庭來判斷，髮際線與眉毛的距離約是眉毛與鼻底之間的距離，下巴的位置也可以這樣確定；②看它的寬度，整體來說這個男青年的臉型比較長，寬度約是長度的3/4；③觀察下巴的寬度，比嘴巴略窄一點點。

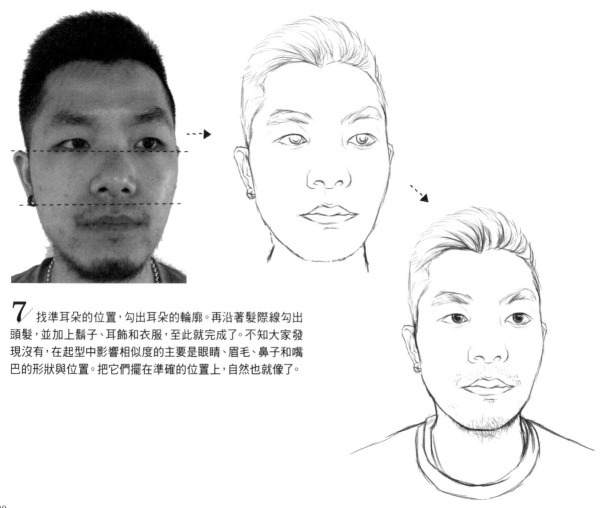

7 找準耳朵的位置，勾出耳朵的輪廓。再沿著髮際線勾出頭髮，並加上鬍子、耳飾和衣服，至此就完成了。不知大家發現沒有，在起型中影響相似度的主要是眼睛、眉毛、鼻子和嘴巴的形狀與位置。把它們擺在準確的位置上，自然也就像了。

■ 實戰案例：微側的兒童

■ **形象分析**

這個小朋友頭部比較圓，臉也比較圓，眼睛是單眼皮且比較小，嘴唇上薄下厚。

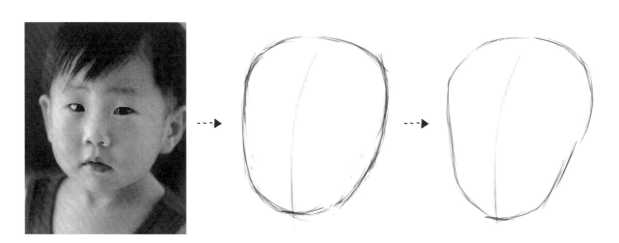

1 確定頭部的形狀。通過觀察可以發現，小朋友的頭很圓，不妨先抓住這個最明顯的特徵。
對比著頭型畫出近似的圓，在這個基礎上細化出臉部的形狀。

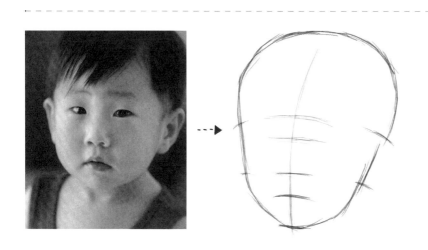

2 確定五官的位置。小孩的五官位置線和成人不一樣，所以要對比著畫，先確定眉毛的位置，找到眉毛與下巴½的鼻底，以及鼻底與下巴½的嘴巴，耳朵的上沿與眉毛處在一條線上，下沿與鼻底處在一條線上。這些都確定下來後，再做調整，直到把位置線調整到合適的位置。

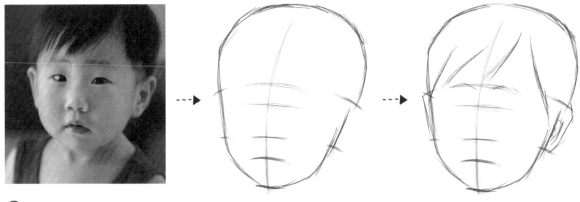

3 對比著畫出頭髮的大概輪廓,及耳朵的大概輪廓,並確定眉毛的長短和彎曲程度。

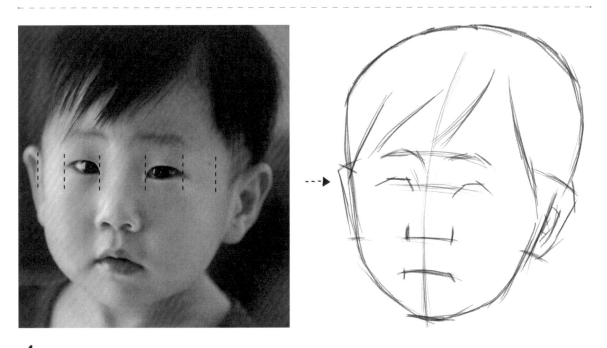

4 仔細觀察可以發現,小朋友的臉部寬度絕對不止5個眼睛的長度;並且兩眼間的眼距一般情況下是大於一個眼睛的長度的。根據這些參數確定眼睛的長度,並由此確定鼻翼和嘴巴的寬度。

5 確定眼睛、鼻子、嘴巴的基本形狀。

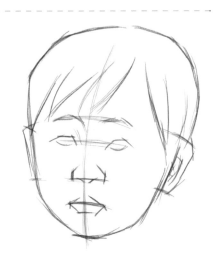

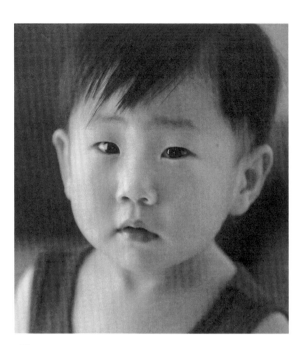 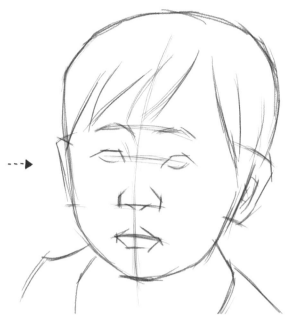

6 用簡單的短直線概括出衣物及肩部形狀，肩部的寬度要和頭部的寬度對比著來畫。

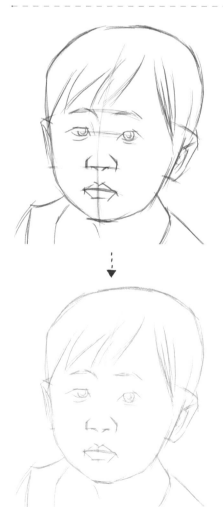

7 細化線稿。這一步就是在前面的基礎上細化出五官的細節，比如眼球、鼻孔等。再擦掉多餘的輔助線，並將線稿減淡些。最後用圓潤的線條將所有輪廓線重新勾勒一遍，並畫出髮絲和外耳廓的形狀。

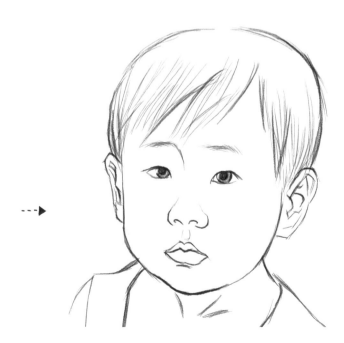

■ 實戰案例：側面的老人

■ 形象分析

除了皺紋多以外，老年人一般還會有兩個特點：①眼窩更深，②上嘴唇更薄；這個老年人也不例外。畫側面的時候，鼻梁的高度和嘴巴的位置是最重要的，也是畫得像不像的關鍵。

1／ 先將整個頭部概括成簡單的幾何形。最重要的是鼻尖和額頭，以及下巴之間所形成的夾角，畫準這個夾角是這一步的關鍵。

2／ 以耳朵為界，將臉部的寬度分為4份，這一步主要是定出臉頰的寬度。再進一步找到帽子和面部的分界線，這樣基本上就把帽子、臉頰、耳朵、脖子、頭髮區分開來了。

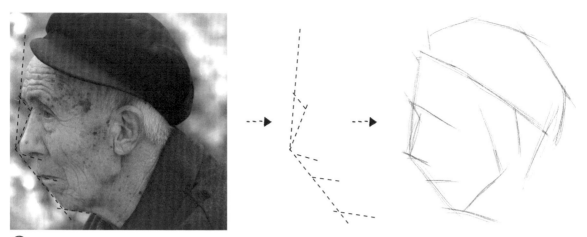

3 根據鼻梁的高度找到眉弓轉折處的角度和位置。有了鼻子的長度後，
根據這個長度，經對比確定人中的長度，從而確定嘴巴的位置。

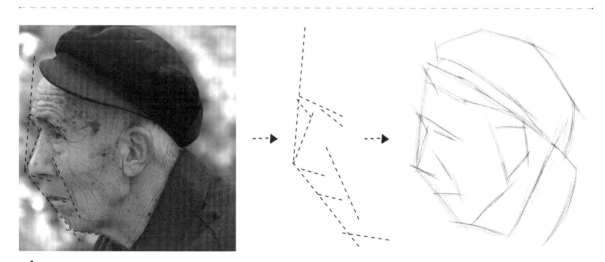

4 這一步主要是確定①上眼瞼的位置，它能定出眼窩的深度，這是前面說到的老年人的
兩個特點之一；②法令紋的傾斜度。有了這兩個特點就能看出畫的是老年人了。

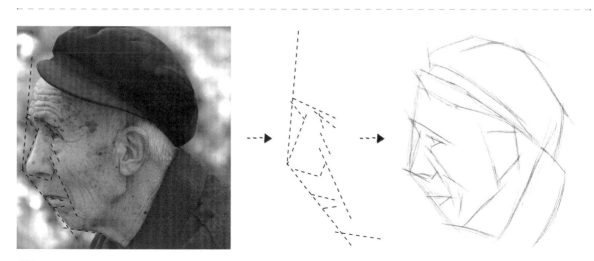

5 確定鼻子的寬度。有部分鼻翼是被法令紋遮住的，找到鼻翼轉折的角度即可。
畫出眼睛和眼袋的位置，並定出前面講到的第二個特點：上、下嘴唇的厚度。

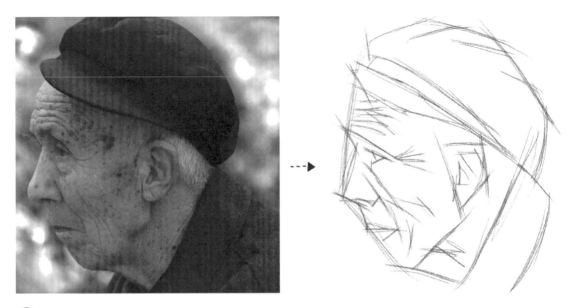

6 畫出皺紋的縱橫走向。皺紋的位置不要求特別準確,它並不是影響相似度的主要原因。畫皺紋時要注意額頭、眼角和臉頰的皺紋走向,額頭是橫向的,眼角是放射狀的,臉頰則主要是斜向的。

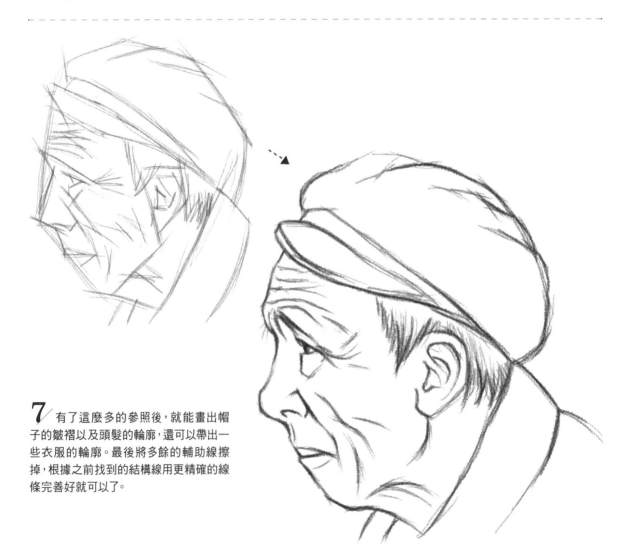

7 有了這麼多的參照後,就能畫出帽子的皺褶以及頭髮的輪廓,還可以帶出一些衣服的輪廓。最後將多餘的輔助線擦掉,根據之前找到的結構線用更精確的線條完善好就可以了。

4.2 從石膏五官到真人五官

前面我們學習了石膏五官的畫法,瞭解了五官的基本結構,但是石膏五官終究和
真人五官有著很大的差別,這裡我們將分別學習真人的五官畫法。

4.2.1 眉眼

首先,再次復習一下石膏眉眼的畫法,該石膏眼睛是文藝復興時期米開朗基羅的作品《大衛雕像》
的眼睛部分,眼神犀利,肌肉發達,是臨摹的好對象。

Tips : 根據光線分析明暗交界線

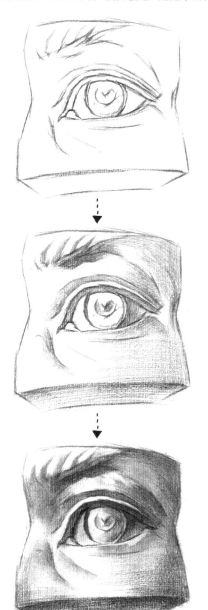

光源

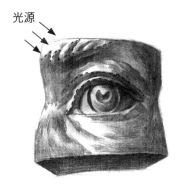

與石膏幾何體比起
來,石膏眼睛的結
構轉折多一些,明
暗交界線也更多,
但主要還是集中在
眉毛和眼瞼上。

眉弓下面的這塊深色非
常重要,有了這塊深色
和它的投影,眉弓處才
會有轉折的立體感。

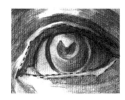

上眼瞼往往是不受光
的,而下眼瞼則受光充
足,所以它們一個是深
色的一個是淺色的。

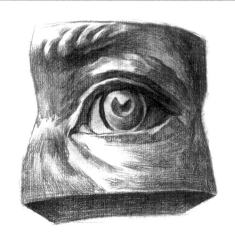

用短直線切出石膏眼睛的形狀,再加深眉弓下方、眼瞼下方以及石膏體下方的暗部。除了亮部外,所有地方都加上一層
調子,調子主要集中在石膏體的右側和下側不受光的地方。繼續拉大明暗對比,並完善亮部和灰部的刻畫。

下面我們來寫生真人眼睛。這是非常寫實的眼睛，清澈的眼神刻畫也很到位，一些細節，
如眉毛、睫毛、雙眼皮、內外眼角等，也很細緻。

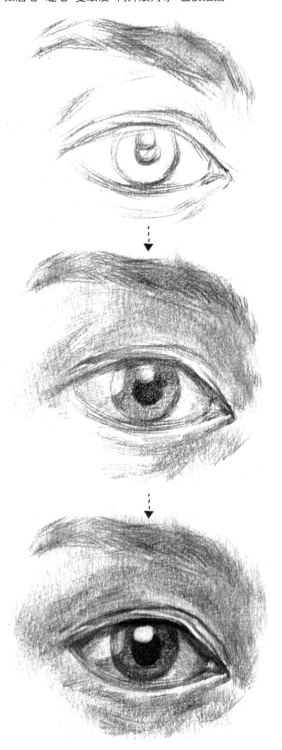

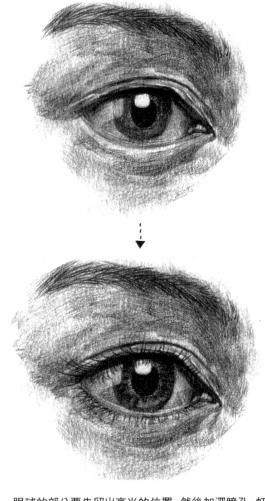

眼球的部分要先留出高光的位置，然後加深瞳孔，虹膜
的顏色應該比瞳孔稍淺。交待出眼皮的皺褶，用短細
線組合表現出皮膚的起伏感。最後用削尖的2B鉛筆順
著眉毛的生長方向一根根地勾出眉毛。

與石膏體不同的是，起型階段用稍微圓潤的線條勾線。
上眼瞼近鼻梁的一側和眼袋下方加上一層調子，可以
用手稍加擦抹。然後加深上眼瞼下的陰影，並在眼珠上
排一層線條。

眉弓下有一塊深色，這
塊深色與眼窩在深淺
上是一致的。另外，要
注意眼尾部分，那裡也
有一塊深色區域。

虹膜

水線

注意兩個容易被忽略
的地方，①虹膜上的絲
狀結構，②下眼瞼的水
線，在表現時它是一條
亮邊。

4.2.2 鼻子

這個石膏體是一個典型的歐羅巴人種的鼻子，鼻梁高、直，結構非常明顯，易於觀察、學習和臨摹。

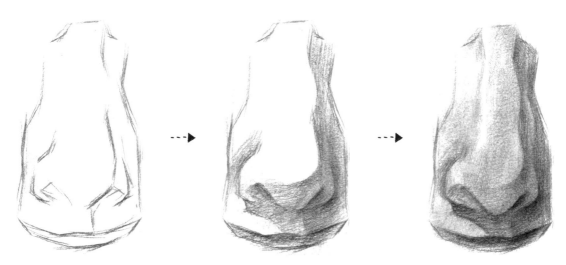

鼻子石膏體的起型看似簡單，但實際上要用線條表現出鼻子的圓潤轉折才行。鼻子的右側
和下方是暗部，整體加深這一塊，然後再用更輕一些的調子鋪上灰部。

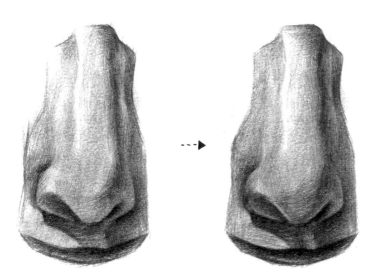

鼻子石膏體上色調最深的地方應該是鼻孔、投影和底座下方的轉折處，加深
這些地方後再加深鼻梁上的明暗交界線，要記得留出右側的反光。

Tips： 明暗交界線 ■

光源

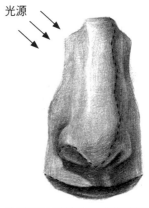

在結構比較連貫圓潤的情況下，
可以把鼻梁和鼻頭上的明暗交界
線組合到一起，作為一條連貫的
明暗交界線。

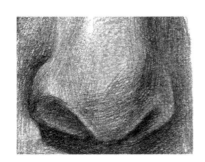

鼻孔處並不是這樣兩塊毫無變化
的深色。

而是由深到淺往鼻翼方向漸變。

開始寫生真人鼻子。以亞洲人的鼻子為例,亞洲人的鼻梁矮、鼻頭圓,更易於刻畫。鼻梁兩側的明暗交界線應該更圓潤,沒有那麼明顯,但鼻頭下方的暗部是表現立體感的地方。

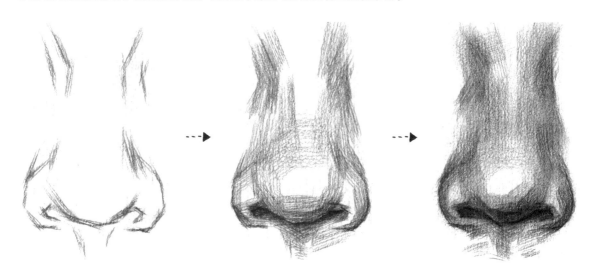

從起型到鋪底色,用的線條應該要更加輕鬆,除了兩側的調子外,更深的應該是鼻子的底部,加深鼻孔,再給人中部分加上一些線條。

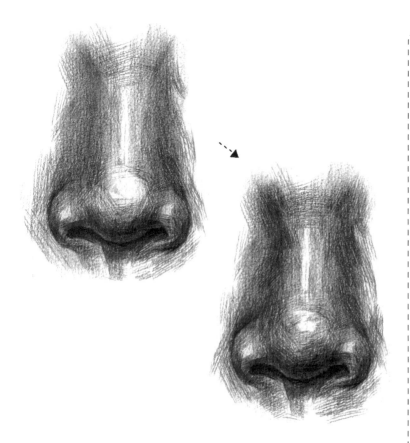

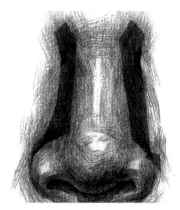

加深鼻梁兩側的暗部,鼻翼上方和眼角旁的幾個區域還要更深一些。這樣的話,除了鼻子上有左右轉折外,還有上下的轉折。

除了繼續加深暗部外,接下來就是用線條修飾鼻頭下方和鼻梁兩側明暗交界線的形狀。給鼻梁上的灰部加層調子,以過渡鼻梁上的明暗交界線,讓它看起來比較圓潤。最後用橡皮在鼻梁和鼻頭上稍微擦出一些高光即可。

與石膏像對比,鼻子寫生的處理更粗糙一些。

4.2.3 嘴巴

先回顧石膏嘴巴。石膏質感光滑所以用線應該整齊些，在口輪匝肌處要順著肌肉的走向整齊地排一圈線。

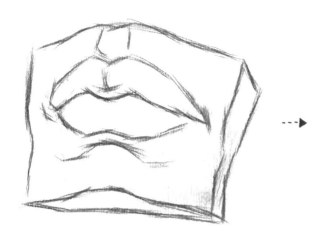

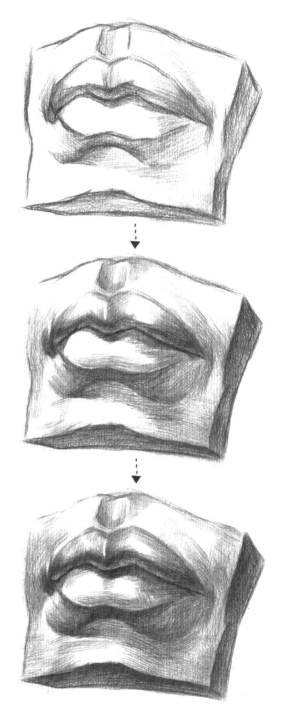

Tips：根據光線分析明暗交界線

光源

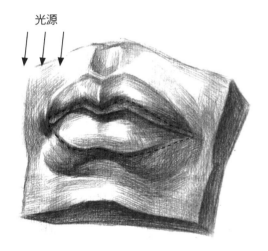

與幾何體一樣，上下嘴唇各有一條明暗交界線，但因上嘴唇有個隆起的結構，所以明暗交界線會在嘴唇中間。

上嘴唇的結構比較複雜，基本結構如圖所示。畫好嘴巴的關鍵就是把唇珠和嘴角的結構畫準確。

先找到明暗交界線；一條在上嘴唇的中間處，一條在下嘴唇的下方，以它們為分界線，加深暗部。接著強化明暗交界線，使整個嘴部更加飽滿、立體。要留出上嘴唇下方的反光，並加深陰影。最後在灰部鋪線，留出人中和下嘴唇上的高光，再適當加深嘴角兩側的深色調子即可。

231

真人的嘴巴由於嘴唇的飽滿程度、唇線的彎曲程度不同，結構也會發生一些變化。那麼該怎麼理解這些變化、並將其準確地表現到紙面上呢？一起來看看下面的講解吧！

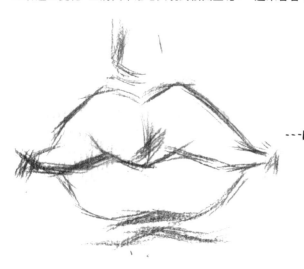

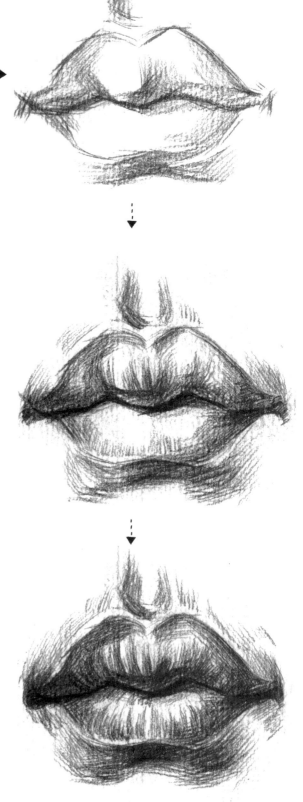

勾出嘴唇的形狀後，用簡單的線條勾出唇珠上的明暗交界線，並以此畫出暗部。注意，兩側嘴角和嘴唇下方的陰影部分應該更深，只有唇珠是淺色的。繼續加深暗部，並把唇縫線加到最深。完善嘴角的調子和口輪匝肌。口輪匝肌是包裹著嘴唇的兩組肌肉，它的調子在嘴角處和下嘴唇下方最深，要重點加深。最後用成組的短線條豎向排列在嘴唇上，來表示嘴唇上的皺摺，再用橡皮適當擦出皺摺上的高光。

與石膏嘴巴比起來，嘴巴寫生在結構上並無太大差異。二者最大的差異在於嘴唇上的唇紋，寫生時，一定要將唇紋畫出來。

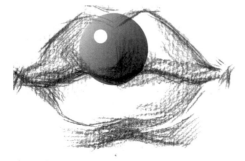

可以把唇珠理解成一個球體，它在上嘴唇的正中間。有了唇珠的結構起伏，嘴唇的起伏也就立體了。

4.2.4 耳朵

耳朵的石膏體與實物耳朵並無太大大的差別,唯一不同的就是石膏體更加光滑,所以明暗對比應該更強烈一些。

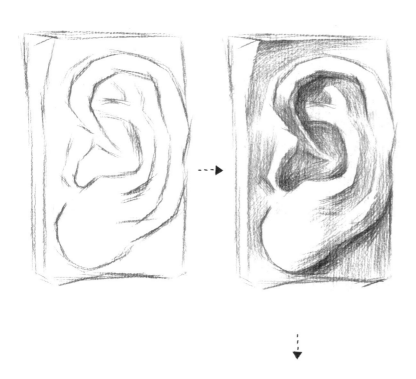

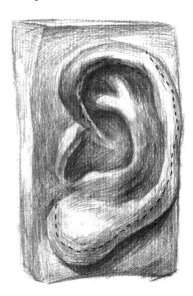

耳廓上圍繞著一條明暗交界線,在耳垂處要淺一點,因為耳垂的外形比較圓潤,所以過渡比較平緩。

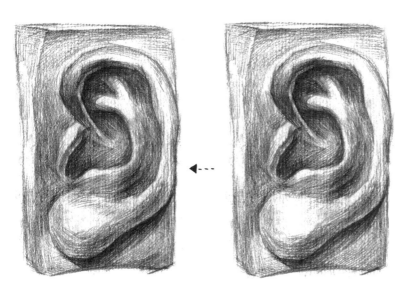

畫出兩層耳廓的形狀,並加深耳周的調子,耳渦內部的調子要更深些,耳輪的調子要稍微淺一些,開始時可留白處理。繼續加深耳渦和耳周的部分,耳輪的背光面也要加深;可以把耳垂當作一顆珠子來處理,找到明暗交界線後,加深暗部。繼續拉開明暗的對比,並畫出耳朵背後的陰影以增加立體感。

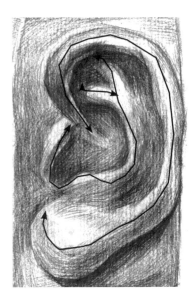

要畫準耳朵的形狀,只需要明確上圖所示的兩圈耳輪,內耳輪的上方成Y字形,成一個三角窩。

耳朵並不是影響素描相似度的主要原因，且它往往是側向的，但我們還是應該掌握好它的結構以塑造出更完善的素描人物。

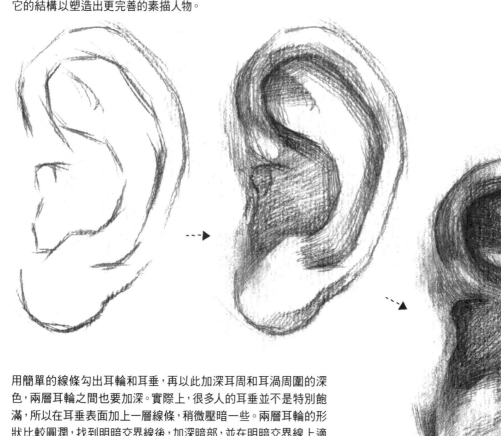

用簡單的線條勾出耳輪和耳垂，再以此加深耳周和耳渦周圍的深色，兩層耳輪之間也要加深。實際上，很多人的耳垂並不是特別飽滿，所以在耳垂表面加上一層線條，稍微壓暗一些。兩層耳輪的形狀比較圓潤，找到明暗交界線後，加深暗部，並在明暗交界線上適當地作些過渡。

石膏耳朵與耳朵寫生最大的區別在於耳垂。石膏像的耳垂飽滿圓潤，而實物寫生的耳朵上卻有許多小的溝壑和起伏。另外，由於光滑程度不同，真實的耳朵上會有一些細小的絨毛，所以在畫的時候不妨用些短小且有些彎曲的線條來鋪調子。

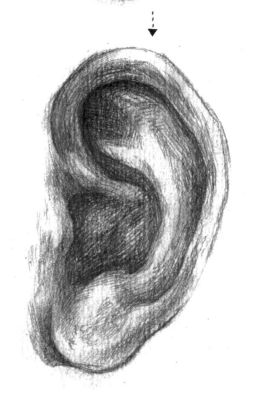

4.3 畫完整的人物頭像

下面要開始實戰人物肖像了,我們會選取不同性別、不同年齡的人物來練習,以便大家能夠掌握人物的繪製要點。

4.3.1 男子肖像

男子肖像由於結構分明、有稜有角,與石膏幾何體最為接近,更適合作為第一幅肖像作品。

■ 肖像分析

我們選擇了一個臉型稜角分明、短髮、臉部沒有遮擋的男子,便於大家快速捕捉肖像的結構與塊面。

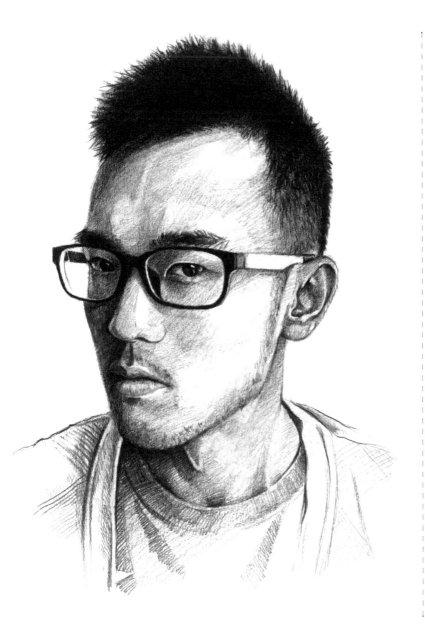

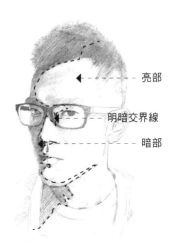

亮部

明暗交界線

暗部

其實頭像也可以像石膏像那樣解構成規則或複雜的幾何體。找到畫面中最主要的那條明暗交界線才是重點。

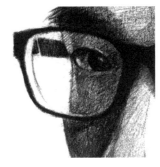

肖像比幾何體難的地方在於要抓住人物的特徵,例如男子的眼鏡,要畫出折射的感覺。

■ 起型

×

✓

用橫向構圖畫人像不太合適。切掉衣領的細節後會顯得很奇怪，而且畫紙兩側會顯得過於空蕩。

用豎向構圖來畫人像比較舒服，但人像不能過大也不能過小，在邊緣留出一定的空白就可以了。

1 用長線定出五官、頭髮、頸肩的大致位置。

2 依照比例定出五官的位置。¾側面肖像要注意透視變形。

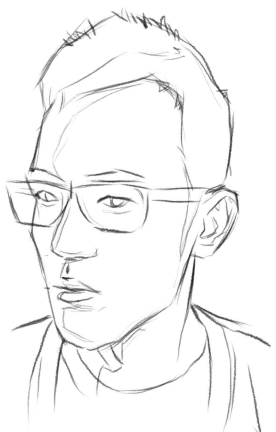

頭部為¾側面，畫五官時，從眉心處畫一條中線，靠近的那一邊眼睛會顯得大一些，鼻翼和嘴唇也要畫得寬一些。

3 在輔助線的基礎上畫出大致線稿。

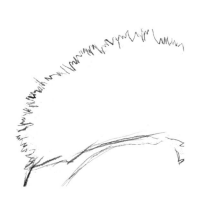

髮絲豎立，可以用小鋸齒線來表現，效果會更加真實自然。

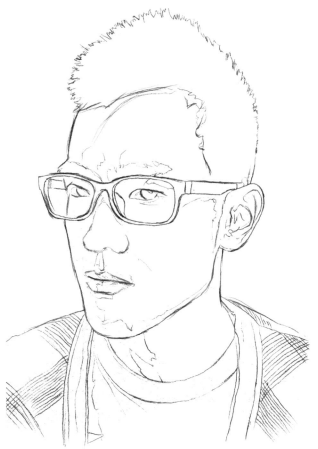

4 進一步細化線稿，勾出細小的結構與轉折線。

■ 調子

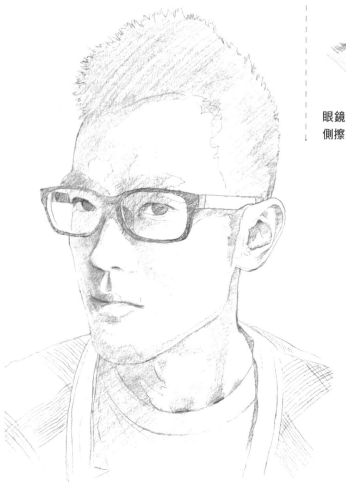

眼鏡的畫法比較簡單，只需先加深鏡框，然後在鏡框內側擦出一些面光，表現出鏡片的反光性即可。

1 鋪出第一層調子。有意識地將頭髮、鏡框還有眼珠等深色塊畫得重一些。

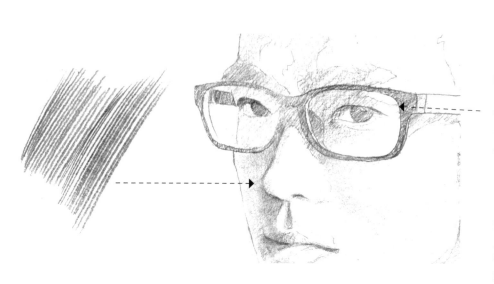

眼鏡是黑框的，在畫面中顏色就很深，在鋪第一層調子時，要畫深一些，這樣才能拉出色調對比。

鋪第一層調子時，只用簡單的斜向排線來畫就行了，大致畫出明暗關係就可以。

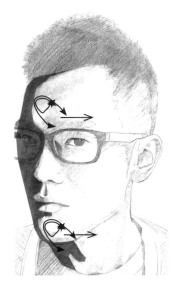

根據前面的分析找到的明暗交界線，統一
加深暗部，再用紙巾或手指在額頭和下巴
上稍加揉抹。

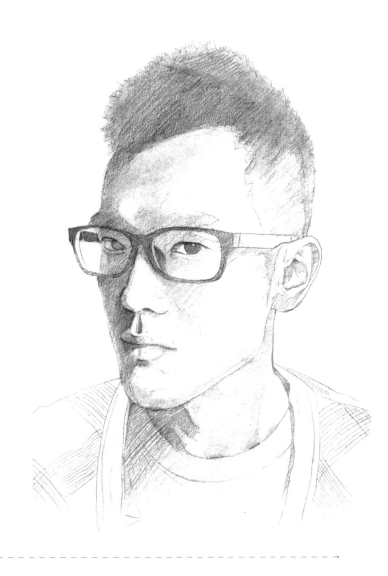

2／根據明暗交界線加深整片暗部，打造
初步的光影效果。

鏡框厚度

鏡框是有厚度的，在描繪時要注意這個細節。

在衣領的左邊要畫上一點投影，
這樣才能表現出衣服的厚度，畫
面也會更自然。

■ 刻畫

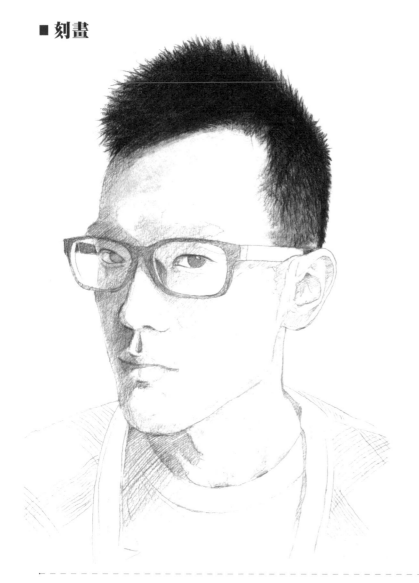

開始畫頭髮時不要考慮髮絲,把它
當作一個整體來處理,上方的顏色
深,下方的淺。

3 用6B鉛筆加深頭髮,側面的短
髮稍微淺一些。再用2B鉛筆一根根地
畫出邊緣及側面髮絲的質感,注意下筆
要利落。

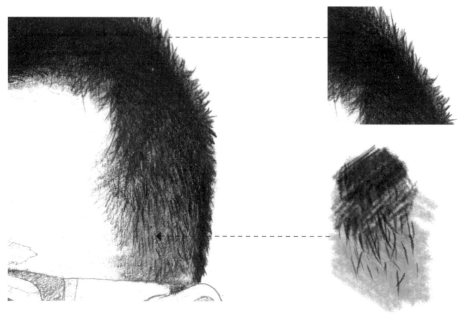

細碎的短髮會豎起
來,在邊緣要畫上分
散的小短線,來表現
髮絲的質感。

靠近耳朵的短髮要用
清晰的排線來表現,
方向由上往下畫就可
以了。

高光

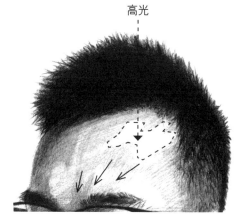

表現年輕人的皮膚質感，關鍵在畫出高光。額頭上的線條要沿著肌肉的走勢來畫。

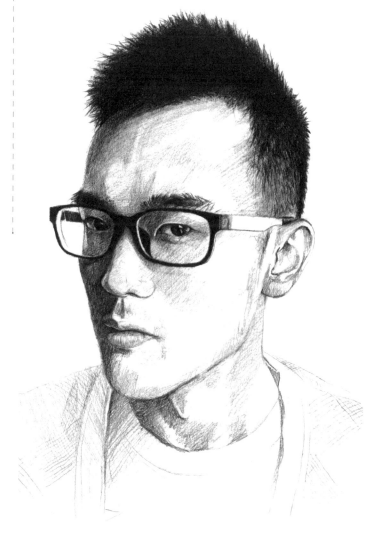

4／暗部暗下去的同時也要注意裡面隱藏的結構。眼鏡用筆較實也較重，要與皮膚的質感區分開來。

眉毛的筆觸要與生長方向一致。

眼鏡在臉上的影子是隨著結構起伏的。

■ 調整

在原本的暗部基礎上，繼續加深遠光側的鼻翼和嘴巴附近，以及脖子下方，再在額頭和近光側的眉弓和眼瞼下適當加深。

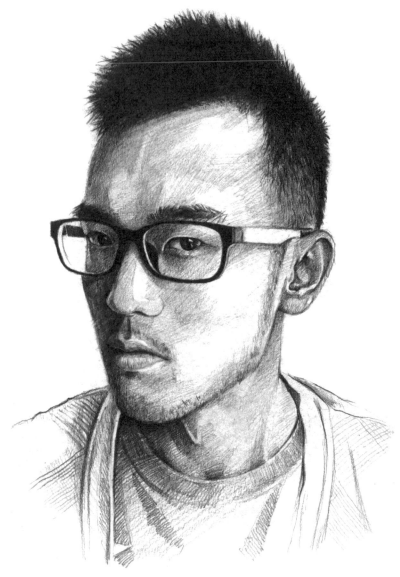

5 在亮部加入更多細小結構。鬍茬不要過多，畫出修剪過的感覺，衣服上加幾組線條作為皺褶。

加強頸部的線條以及喉結的暗部，突出男性的特徵。

衣服的皺褶從衣領開始往下呈放射狀，用短排線加強一下陰影。

4.3.2 發呆的女子

發呆通常是人在放鬆狀態下的一種表情,主要的表現是眼神渙散、目光呆滯,視線一般不會盯著鏡頭。

■ 肖像分析

這位坐在窗邊的女子嫻靜淡雅,柔和的光線從右上方照過來,因此不要把暗部畫得太深。
因為她是在發呆,所以眼神的迷離與恍惚是表現的重點。

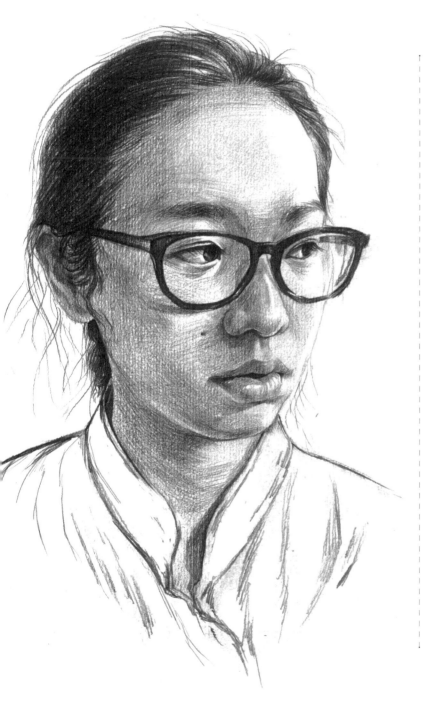

她的嘴唇比較厚,要在下嘴唇畫出唇紋及高光,這樣下嘴唇就會凸起來了。還要注意嘴巴微張時的唇縫形狀。

眼睛是看著遠處的。畫眼睛的時候不要畫得太大,微微眯起一些,否則給人的感覺就是在瞪眼,而不是發呆了。

■ 起型

1 勾出大輪廓，突出髮際線、眉毛、眼睛、鼻子和嘴巴的位置。

2 在上一步的基礎上勾出臉部輪廓以及五官大形。

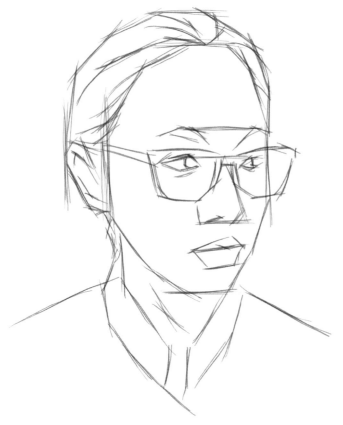

畫的時候要注意眼睛的高度，它的頂部橫穿從眉骨到眼皮的多處，底部則卡在鼻翼上方的位置。

3 根據前兩步找到的輔助線，用稍短一些的直線細化它們，比如雙眼皮、眼睛以及頭髮的分布等，這些可以讓肖像更有神韻。

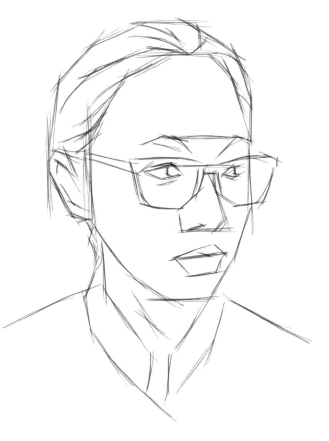

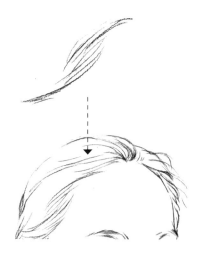

女生的長髮要用柔軟的曲線來描繪，
這樣才能突出長髮的柔順質感。

4 擦掉多餘的輔助線，並用弧線勾勒出人物的
線稿，可以隨意一些不用像白描那樣仔細。

■ 調子

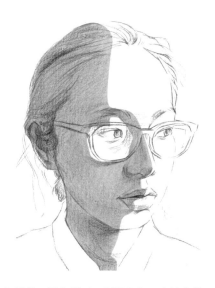

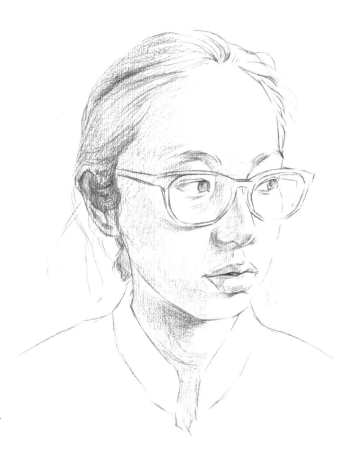

在鋪第一層色調時，大概分出明暗對比就可
以了。暗部如上圖陰影所示，用簡單的斜排
線畫即可。

1 分出受光部和背光部，為背光部稍稍加上一
層調子。

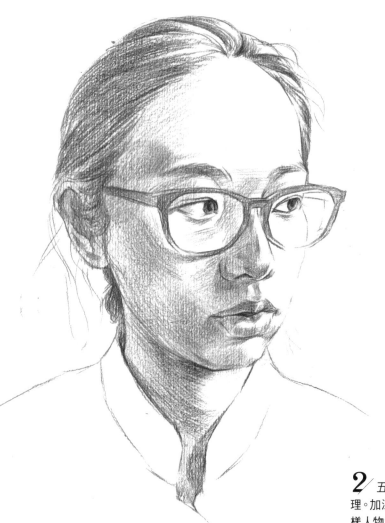

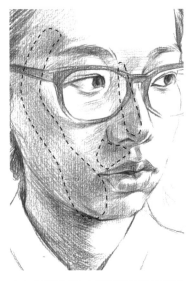

在加深對比時，要著重刻畫暗部與亮部交界處，且鼻翼和嘴唇的投影位置也需要輕輕加強。

2 五官的調子和面部的調子要作為一個整體來處理。加深背光部的調子，眼珠和頭髮可以更深一些，這樣人物會顯得更加鮮明。

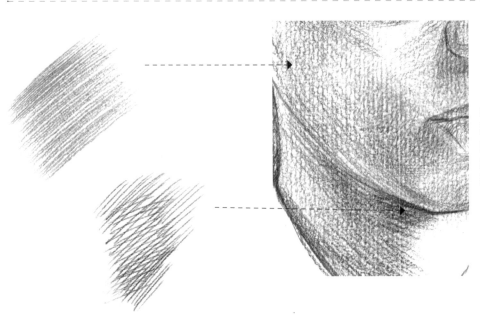

女孩的皮膚比較光滑細膩，要用排線來畫。在加深暗部時，用交叉的排線來表現就可以了。

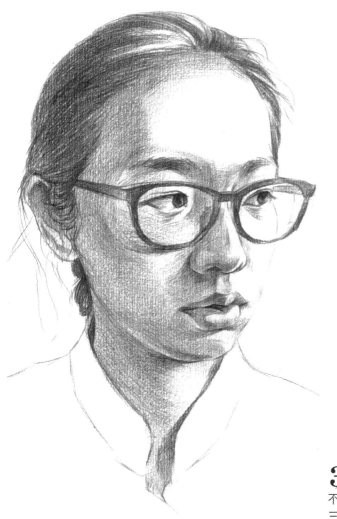

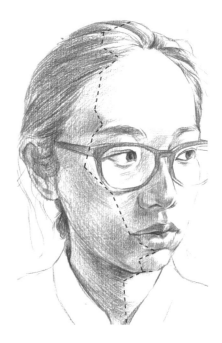

整個頭部不止這一條明暗交界線，但這是最主要的一條，可以在開始階段就以它來區分大的受光面與背光面。

3 用較軟的鉛筆，比如4B鉛筆再次加深調子。調子不是一步鋪成的，準確地說，達到這樣的效果我們鋪了三層。至此，調子的鋪設就基本完成了。

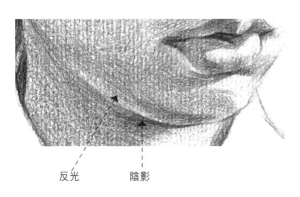

反光　　　陰影

下巴會在脖子上投下陰影，同時下巴邊緣也會形成反光，畫時要注意這些細節。

耳朵的位置比較靠後，為了突出空間感，給耳朵鋪上大致的明暗關係就可以了，不需要刻畫出太多細節。

■ 刻畫

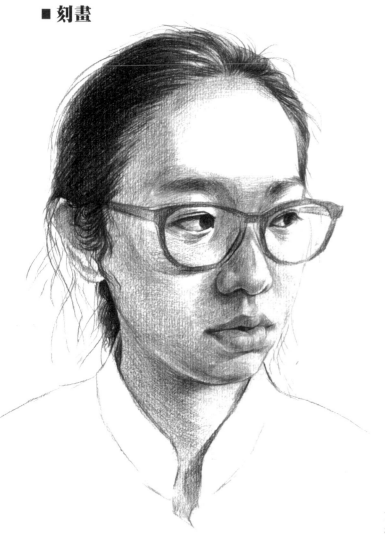

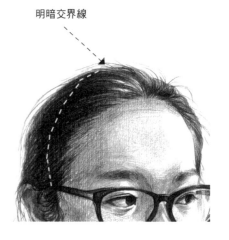

給頭髮鋪色的過程中，先將它當作一個整體來處理。找到明暗交界線區分出亮暗面，再用左圖所示的長弧線來刻畫髮絲。

4 分別刻畫五官。用6B鉛筆加深頭髮，女生的頭髮比較長，用較長的弧線順著髮絲走向加深。

眉毛要用短的排線來畫，方向如左圖所示。

眼鏡框會在臉上投下淺淺的投影，別忘記這個細節。它的形狀用黑線標出來了。

區分面部左右轉折
的明暗交界線。

五官的明暗交界線。

這條橫向線的是顴
骨的明暗交界線。

口輪匝肌和咬肌的明
暗交界線。這兩塊肌
肉發達的人,這條線會
比較明顯。

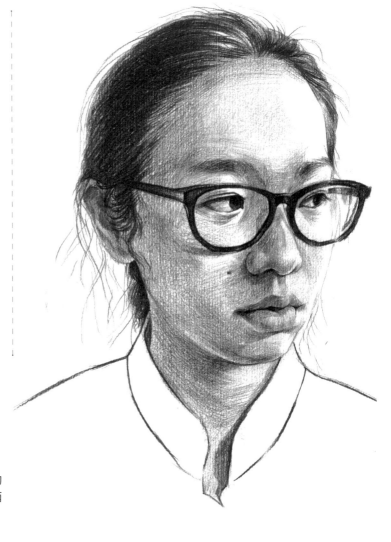

5 刻畫完五官與頭髮後,調整面部肌肉的
結構。整個面部大體有四條明暗交界線,兩
條縱向的,兩條橫向的。

一般情況下,嘴唇中
的上唇線顏色最深,
而唇線上則以嘴角的
顏色最深。

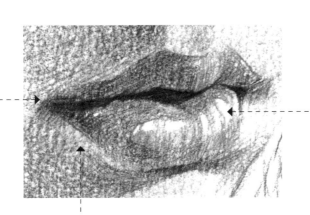

嘴唇上的唇紋。
嘴唇越厚唇紋
線越明顯。

反光。嘴巴是凸起來的,
那就會形成反光,嘴巴越
凸反光越強。

■ 調整

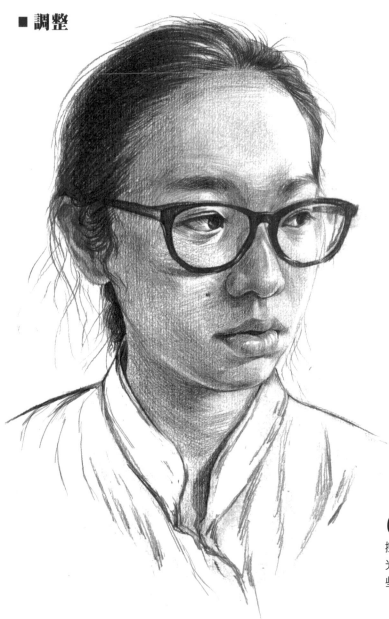

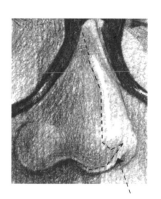

明暗交界線

女生的鼻子不像男生那樣稜角分明；要讓鼻子隆起來，必須要清楚表現它的結構，可用圖中所示的幾何體來表現。找到它的明暗交界線，並用橡皮擦出鼻梁最高處的高光，鼻子自然就立體起來了。

6 最後這一步主要做三件事：①用橡皮擦出眼白、鼻梁、鼻頭、嘴巴和鏡框上的高光；②添加一些散亂的髮絲；③用隨意一些的線條稍微交待一下衣服上的皺褶。

女生穿的這件衣服布料非常柔軟，在畫衣服皺褶時，要用很短的筆觸排列出有弧度的皺褶。

4.3.3 優雅的老婦人

老年人的皮膚鬆弛，有很多細小的結構。我們要在保證大致結構準確的基礎上
添加這些細節，這樣的話，再複雜的結構也可以迎刃而解。

■ 肖像分析

面部的起伏較大，結構較複雜，需認真體會。此外老年人的眼神渾濁，皺紋深，畫時要準確捕捉這些特徵。

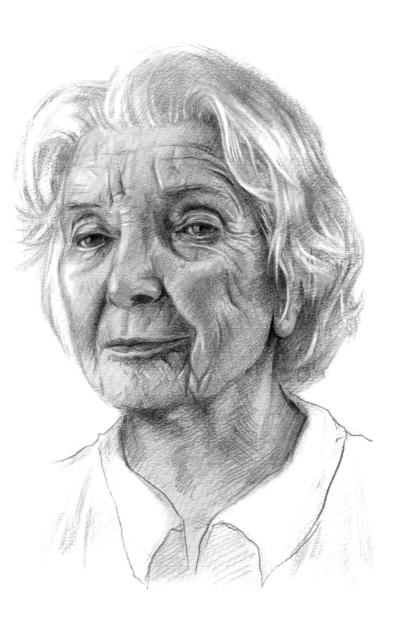

明暗交界線

結構中眾多幾何體並存，應注意
它們之間的穿插與組合關係。

在下顎底部可以看到下垂的臉部
肌肉，這是衰老的標誌。

■ 起型

1 不要從皺紋等細節下筆，還是要先定好大致的位置再逐步深入。

2 依照比例定出五官的位置。¾側面的肖像要注意透視的變化。

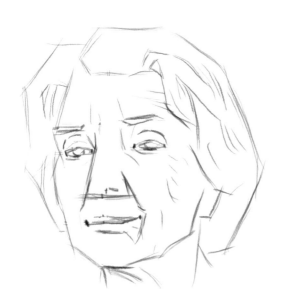

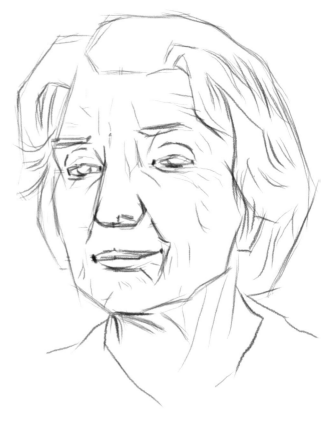

3 在輔助線的基礎上畫出大致的線稿。

4 進一步細化線稿，皺紋的線條要放鬆、自然。

■ 調子

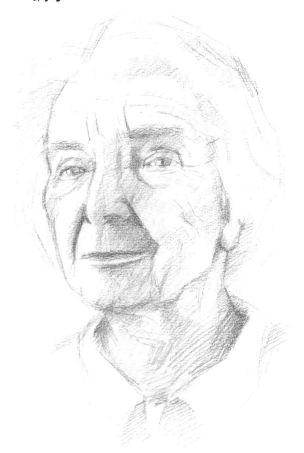

明暗交界線不是很明顯,要不斷提高分析光影的能力。

1 鋪出整體的底色,表現出明暗大關係。

亮部的灰色可以先打一層調子,再用手指塗抹。這個案例中的調子不宜過重。

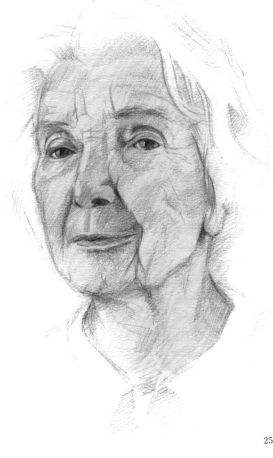

2 進一步畫出具體結構上的調子。亮部可以不留白,使調子更加豐富。用短線條勾出老人臉部主要皺褶的線條。

■ 刻畫

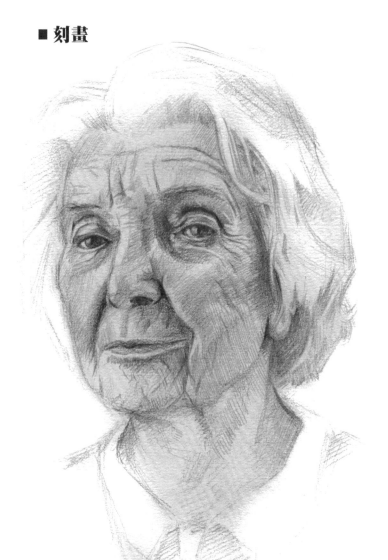

深眼窩

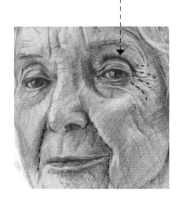

老年人的法令紋很深,刻畫時靠近鼻子處的調子最重。且老年人的皮膚鬆弛,眼窩會皺成一條深紋;魚尾紋會在眼角呈放射狀排布。

3 統一臉部色調,尤其是皺紋之間的差異不要過大,皺褶才會自然不刻板。注意較深的皺紋(法令紋、眼窩等)要有深淺變化,向亮部要有過渡的調子。

皺紋有深有淺,有寬有窄,不能用均勻的實線來畫,可以利用短排線來達到這種效果。

老年人的皮膚比較鬆弛,所以下巴的輪廓不會那麼清晰,用較模糊的線條大致勾畫一下就可以了。

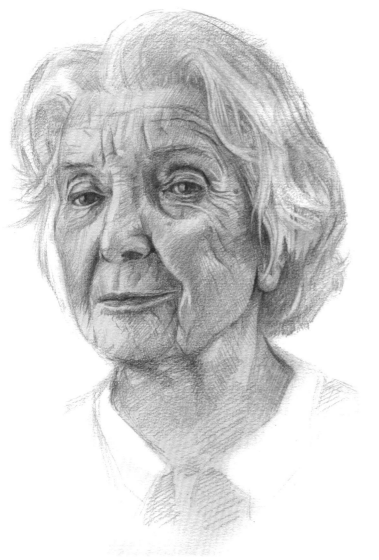

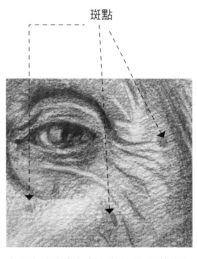

斑點

老年人的皮膚上會有老年斑，用筆尖輕輕點上就可以了。不要畫得太深，要讓整個畫面的色調相互協調才行。

4 為白色頭髮鋪色時下筆要輕，可以用手指塗抹出淺灰色的塊面。

用手指慢慢塗抹，表現出蓬鬆白髮的淺調子。

把橡皮削出尖角，順著髮絲生長的方向擦拭。在髮絲中間畫上一點陰影，銀色頭髮就畫好了。

■ 調整

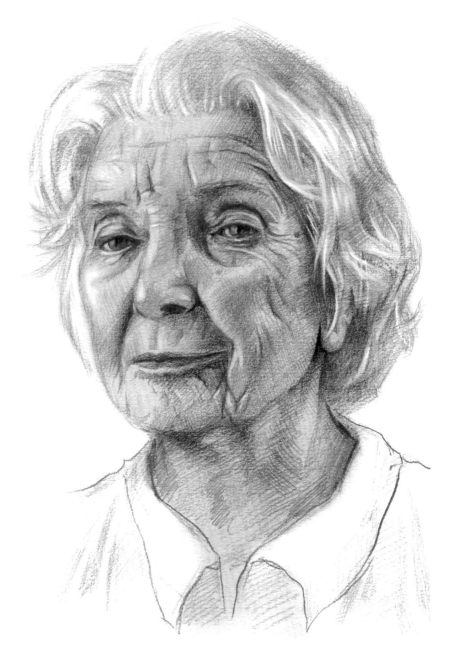

5 進一步加深五官和陰影，並用橡皮提亮白頭髮，以加強黑白對比。再用鬆弛的線條勾出衣領，並略微加些調子。

Tips：用橡皮擦出皺紋和提亮白髮

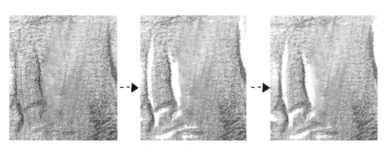

先用短線勾出皺紋線，再用橡皮在皺紋線遠光的一側擦出一條亮邊，皺紋越深，亮邊越寬、越亮。最後再稍作一些過渡。

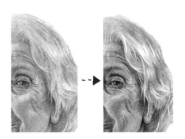

斜切橡皮，用尖的一頭提出高光。